宋画十讲

徐建融 著

浙江人民美术出版社

序

本书是《宋代绘画研究十论》（上海大学出版社 2008 年版）的修订本。原书主要是从 20 世纪八九十年代所撰写、发表的一些论文中选辑而成的（仅苏东坡、张择端二文发表于新世纪初）。

自晚明董其昌提出"南北宗论"，直到这些论文的发表，在很长的一段历史时期内，宋画一直被看作是"再现"的、"落后"的，"只有工艺的价值，没有艺术的价值"；其间，宋画还一度被认为是封建性、贵族性传统之糟粕。而只有明清文人画才是表现的、先进的艺术，而且是人民性、民主性传统之精华。只要看一看 20 世纪八九十年代，全国各地的新华书店中，铺天盖地的"怎样画中国画（葡萄、小鸡、梅兰竹菊之类）"技法书，几乎全部都是吴昌硕、齐白石一路的写意画风，便可见当时的观念对于宋画的不屑。

进入新世纪，人们认识到奇正相生、其用无穷的中国画优秀传统，不只是明清文人画，而且还包括了唐宋画家画，唐宋画开始为越来越多的中国画实践者、研究者、爱好者所认同。于是有了《宋代绘画研究十论》的编选和出版。

又是 10 多年过去，中国画优秀传统不仅仅包括了明清文人画和唐宋画家画的奇正两元，而且这两元的关系平行不平等，尤其是唐宋画家画作为新时代形势下坚定文化自信、实现传统文化创造性转化和创新性发展的"正宗大道"，更为众所公认。于是又有了本书的修订和出版。

相较于《宋代绘画研究十论》，本书的新意有三：

一、书名改为《宋画十讲》，表明了我近年的一个学问观。学问有三种：一为学识，其旨在"熟"；二为学术，其旨在"精"；三为学养，其旨在"通"。我的许多研究、许多学术论文，包括收在本书中的十组论文，真正从学术的标准和规范，其实是根本称不上研究、称不上学术论文的，而是像谈心得体会、聊天一样的讲述——事实上，传统的学术著述，从《论语》到潘天寿的《听天阁画谈随笔》，无不如此。所以，改"论"为"讲"，不仅更名实相符，也更坚定了我对传统治学和著述方法的自信。

二、改正了原书中的不少错误。除了校正错别字、将绝对的措辞改为婉转之外，还有若干常识性的错误，如改钱钟书的"钟"为"锺"，改徐游的"游"为"遊"吗，等等。其中，尤以改"徐游"为"徐遊"最为重要。因为，20 世纪 80 年代初，我在浙江美院读研究生时，查《宋史》《五代史》所作的笔记，把"徐遊"写做了"徐游"。后来作《徐熙考》一文时，一直认定为徐游。直到近年重读《宋史》《五代史》《南唐书》，才发现铸成了大错，所以趁这次的修订，把它改正了过来。其

他观点性的问题，即使今天有了新的想法，原则上不做更改。

三、最大的欢喜，便是本书的版式和插图之美轮美奂。虽说"画道之中，水墨最为上"，但毕竟"富与贵，人之所共欲也"，而"爱美之心，人皆有之"。所以，"活色生香"，终究还是大多数人的审美好尚，而图文并茂，自然也是大多数人的读书好尚，尤其是关于图画的书。

如上的新意，主要归功于浙江人民美术出版社几位年轻编辑的智能和辛劳。我常常说："如果没有你们青年人，我们这一代简直就不会走路了。"而年轻人则回答："如果没有前辈们的引导，我们的走路就容易迷失方向啊！"

是为序。

徐建融

2021 年 6 月于长风堂

目　录

绪　言

　　在绵延 5000 多年的中国绘画史上，唐宋属于巅峰时期，它所创造的辉煌成就，生动地体现了"艺术家是精神文明建设的工程师"和"美是造型艺术的最高法律"，足以标程百代，为后世所难以企及。进入明代隆庆、万历之后，伴随着个性的解放，个人中心取代了"天下为公"，"我用我法"颠覆了"见贤思齐"，对这一段画史的评价，便形成了完全不同的结论。简而言之，便是唐宋的绘画，在功能上强调社会教化，包括直接的"成教化，助人伦"和间接的"粉饰大化，文明天下"，而没有凸出自我的价值；在技法上强调客观的再现，而没有凸出主观的表现——所以，它是"落后"的，而不是"先进"的，只有"工艺"的价值，而没有"艺术"的价值。自然，隆万之后的明清绘画，体现了"天才的艺术家与疯子只有一步之遥"和"审丑才是真正的审美"，才是自我的、主观的、先进的艺术。对这样的观点，我在相当一段时期内都是深信不疑的，尤其在 20 世纪六七十年代，于明清绘画的沉潜，更引起心灵上的共鸣。可是，从 20 世纪 80 年代开始，由于各方面的际遇，包括客观的和主观的，开始引起我对这一似乎合乎科学的

"进化论"的结论做出更深刻的反思和质疑。这便是我 90 年代后一直倡导的"晋唐宋元传统论"。

虽然,"明清传统论"是基于对"晋唐宋元传统论"的否定,但我所倡导的"晋唐宋元传统论"却并不是基于对"明清传统论"的否定,它的要义有三:

一、基于多元化的要求,明清传统固然有它的价值和意义,晋唐宋元传统同样有它的价值和意义,不能用一个传统否定另一个传统;

二、明清传统和晋唐宋元传统的价值和意义是平行而不平等的,明清传统对于中国画的可持续发展仅具特殊性,而晋唐宋元传统对于中国画的可持续发展却具有普遍性,不能把特殊性当作普遍性;

三、在晋唐宋元传统中,唐的人物画,宋的山水、花鸟画均达到了最高峰,而晋的人物画即将登上最高峰,元的山水、花鸟画开始从最高峰上走下坡,因此,晋唐宋元传统也可以简称为"唐宋传统"。

今天,中国画的唐宋传统正得到越来越多人的认可,重新回顾我 20 多年来在这方面所做的努力,也就别有一种欣慰之感。承蒙上海大学出版社和张天志先生的策划,邀我从历年所撰研究宋代绘画的论文中选出 10 篇,合为一集,我理所当然地表示十分的感激,并愿意做出积极的配合。

本书中所选的 10 篇论文,大都属于我早期的个案研究,它们明显有别于我在近 10 年间所撰倡导唐宋传统的论文的一

般研究。这个"蓦然回首"的发现使我自己也感到惊奇，似乎是一种巧合，怎么早年多做个案研究而近期多做一般研究？但细细想来，也恰好印证了人类认识论的一个基本规律。这就是从个别到一般，离开了对于个别的认识，一般的认识便成为空中楼阁；而不能上升到一般的认识，个别的认识便只能局限于头痛医头、脚痛医脚。

重新整理这 10 篇论文，发现其中的论述还有许多不尽周到之处，借此结集出版的机会，略微做了少许非原则性的修订，至于原则性的问题，即使今天的认识已不同于当时，也一仍其旧。文后附以撰写年份，但编排的次序并不以撰写的先后，而是以所涉内容的先后为序。附以撰文的年份，是为了表明我对于宋画认识的与时而变；序以所涉内容的先后，是为了便于读者认识宋画的与时而变。

最后需要说明的是，在这几篇论文的撰写中和发表后，曾得到诸多老一辈书画家、学者的指教、肯定，包括谢稚柳先生、陈佩秋先生、王伯敏先生、陆俨少先生、唐云先生、王朝闻先生、徐邦达先生、刘九庵先生、启功先生、杨仁恺先生等。对他们，我永远地怀有感恩之心。

第一讲　徐熙考

徐熙，是五代北宋初与黄筌、黄居寀父子并称的花鸟画家，郭若虚《图画见闻志》卷一论"黄徐异体"云：

谚云："黄家富贵，徐熙野逸。"不唯各言其志，盖亦耳目所习，得之于心，而应之于手也。何以明其然？黄筌与其子居寀，始并事蜀为待诏，筌后累迁如京副使，既归朝，筌领真命为官赞（或曰：筌到阙未久物故，今之遗迹，多是在蜀中日作，故往往有广政年号，官赞之命，亦恐传之误也）。居寀复以待诏录之，皆给事禁中，多写禁苑所有珍禽瑞鸟、奇花怪石。今传世桃花鹰鹘、纯白雉兔、金盆鹁鸽、孔雀龟鹤之类是也。又翎毛骨气尚丰满，而天水分色。徐熙江南处士，志节高迈、放达不羁，多状江湖所有汀花野竹、水鸟渊鱼，今传世凫雁鹭鸶、蒲藻虾鱼、丛艳折枝、园蔬药苗之类是也。又翎毛形骨轻秀，而天水通色（言多状者，缘人之称，聊分两家作用，亦在临时命意，大抵江南之艺，骨气多不及蜀人，而潇洒过之也）。二者犹春兰秋菊，各擅重名，下笔成珍，挥毫可范。复有居寀兄居

宝，徐熙之孙曰崇嗣、崇矩，蜀有刁处士（名光，下一字犯太祖庙讳）、刘赞、滕昌祐、夏侯延祐、李怀衮，江南有唐希雅，希雅之孙曰中祚、曰宿，及解处中等，都下有李符、李吉之俦，及后来名手间出，跂望徐生与二黄，犹山水之有正径也。

同书同卷论"古今优劣"又说：人物画"近不及古"，而山水、花鸟画"古不及近"，"徐暨二黄之踪，前不藉师资，后无复继踵，借使……边鸾、陈庶之伦再生，亦将何以措手于其间哉？"。可见，徐熙和黄筌的花鸟画，迈绝了前代的成就，又开创了并世和后世的风气，是空前绝后的。但是，关于黄筌的生平行状，画史记载比较明确，而关于徐熙的身世，则语焉不明，致使后来的研究，发生了诸多的误解。早在 20 年前，我致力于考证徐熙的身世，弄明了他的基本情况，并把研究的结论写入了《中国美术史》十二卷本和《宋代名画藻鉴》等著述，指出他是金陵（今江苏南京）人、徐温之孙，而徐崇嗣兄弟则为其子。但具体的考证，却并未撰成论文发表。现综合过去的研究和今天的新得，撰成此文，以就正于方家。

一、钟陵考

要弄明徐熙的身世，首先需要弄清他的籍贯。关于徐熙的籍贯，北宋的画史有三种说法。沈括《梦溪笔谈》卷十七"书

画"称其为"江南"人，这是笼而统之的说法；刘道醇《圣朝名画评》卷三称其为"钟陵"人，郭若虚《图画见闻志》亦称其为"钟陵"人；而《宣和画谱》卷十七则称其为"金陵"人，但同书同卷又称徐熙之孙（应为子，后文另考）为"钟陵"人。"江南"是一个大的范围，可以撇开不论。而"金陵"又称建康、建业、江宁等，即今天江苏南京。"钟陵"，据《宣和画谱》，当为"金陵"的雅称，因为徐熙既为"金陵"人，则其"孙"当然也应为"金陵"人，而同书中却称其为"钟陵"人，可见在《宣和画谱》作者的心目中，"钟陵""金陵"，是一而二、二而一的。当然，不仅在北宋，就是在整个中国历史上，正式的建制，没有把"金陵"称作"钟陵"的，估计因为南京附近有钟山，而金陵又为五代时杨吴、南唐的都城，所以雅称之为"金陵"了。但问题是，今人据《中国地名大辞典》引《元和郡县制》，明确了唐元和（806—820）时置钟陵郡，在今江西南昌进贤西北。尽管晚唐时便已撤置，后来一直没有恢复过，但北宋初年的画史，是否沿用了旧称来称谓徐熙的籍贯呢，就像我们今天用白下来指称南京、用武林来指称杭州一样？这当然也是有可能的。

这样，关于"钟陵"究竟为何地？便有了两种说法：一、今江苏南京说；二、今江西南昌说。

我的看法，应为江苏南京，而不是江西南昌。因为，某一部书的作者，称谓某地为某名，应该看作者本人是怎样认识的，而不是看地名辞典上是怎样规定的。比如说，今天上海中

国画院的某一位画家，创作一件作品后曾题款"某某画于岳阳楼上"。这个"岳阳楼"是什么地方呢？根据地名志，当然是今天湖南洞庭湖畔的岳阳楼；然而，画家的本意，却并不是把"岳阳楼"认作是湖南的岳阳楼，而是认作上海岳阳路上的上海中国画院大楼。那么，研究者要确定此图的创作地点，究竟应该以地名志为据定为湖南呢，还是以作者的本意为据定为上海呢？同样，北宋的诸画史所说的"钟陵"究竟是什么地方，也不能单引《中国地名大辞典》为据，而更应该看一看该书作者的本意是什么。前引《宣和画谱》，把"金陵"同"钟陵"看作是一而二、二而一的同一地江苏南京，这不是孤例。

据刘道醇《圣朝名画评》，既称徐熙为"钟陵"人，同书卷一王霭条又称："艺祖以区区江左，未归疆土，有意于吊伐，命霭微服往钟陵，写其谋臣宋齐丘、韩熙载、林仁肇等形状，如上意，受赏加等。"如果说，徐熙的籍贯"钟陵"，不能确定为南京还是南昌；那么，这里的"钟陵"正可以确定为南京，因为当时的宋齐丘、韩熙载、林仁肇等南唐大臣，正是活动在南京而不是南昌。可见，在刘道醇的心目中，"钟陵""金陵"也是一而二、二而一的。

又据郭若虚《图画见闻志》卷三称董源为"钟陵"人，卷四称巨然为"钟陵"人，称徐熙为"钟陵"人，称艾宣为"钟陵"人，称蔡润为"钟陵"人。而同书卷六则称巨然为"吴僧"，说明在郭氏的心目中，"钟陵"即"吴"，"吴"即"钟陵"。又"董羽"条又记："钟陵清凉寺有李中主八分题名，李

萧远草书，羽画海水为三绝。"这里的"钟陵"是什么地方
呢？当然是南京而不是南昌。证据不仅有《图画见闻志》卷二
"陶守立"条称其画"建康清凉寺有海水"，更有刘道醇《五
代名画补遗》"陶守立"条："画山路早行及建康清凉寺浴堂门
侧画水，南州识者，莫不钦叹。"刘道醇《圣朝名画评》"董
羽"条："建康有……清凉寺画海水，及有李煜八分题名、李
肃远草书，时人目为三绝。"这里的"李煜"应为"李中主"
（李璟）的误识，"李肃远"即为"李萧远"，而"建康"清凉
寺正是"钟陵"清凉寺。南京清凉山上有清凉寺，而南昌则绝
无什么清凉寺，这是历史的常识，甚至直到清初，遗民画家龚
贤也寓居于清凉山的清凉寺。可见，在郭若虚的心目中，"钟
陵""金陵"还是一而二、二而一的。

正因为在提到徐熙等画家籍贯为"钟陵"的三部北宋画史
中，都是把"钟陵"与"金陵"作为同地异名使用的，所以，
不仅徐熙，在有的著述中作"钟陵"人，在有的著述中作"金
陵"人；还有巨然，《图画见闻志》作"钟陵"人，《圣朝名
画评》却作"江宁"人；艾宣，《图画见闻志》作"钟陵"人，
《宣和画谱》却作"金陵"人。

这样，钟陵究竟为今天的何地？根据《中国地名大辞典》
和《元和郡县制》应为江西南昌；而根据《图画见闻志》《圣
朝名画评》则应为江苏南京；具体落实到徐熙等的籍贯，当然
以后者为准，不能以前者为准。所以结论，徐熙、董源等画家
的籍贯"钟陵"，并不是江西南昌，而是江苏南京。

二、身世考

关于徐熙的身世，《圣朝名画评》称其为"世仕伪唐，为江南名族"；《图画见闻志》称其为"江南处士"，"世为江南仕族，熙识度闲放，以高雅自任"；《宣和画谱》称其为"江南显族，所尚高雅，寓兴闲放"；《梦溪笔谈》称其为"江南布衣"。综合这些材料，可知徐熙的祖上，一直是江南小朝廷的重臣，而他本人却无意仕进，所以成了一名"布衣""处士"。

但尽管他是"布衣""处士"的身份，可是因为"仕族"的关系，仍与南唐宫廷有着密切的关系。证据有四：其一，《图画见闻志》卷六"铺殿花"条："江南徐熙辈有于双缣幅素上画丛艳叠石，傍出药苗，杂以禽鸟蜂蝉之妙，乃是供李主宫中挂设之具，谓之铺殿花。"其二，米芾《画史》记徐熙画多用"澄心堂纸"，"南唐画皆粗绢，徐熙绢或如布"。其三，《德隅斋画品》记徐熙《鹤竹图》为"南唐霸府之库物"，《圣朝名画评》也记"李煜集英殿盛有熙画"，可见徐熙的作品，多为南唐宫廷所收藏。而他所用"澄心堂纸"，极其名贵，在当时是专供后主李煜御用的，存世数量极稀，北宋初年的一些重臣偶有获致，无不诗咏题跋，叹为绝品，而徐熙也能用之作画，如果没有与南唐宫廷非同一般的关系，无疑是不可能的。即如顾闳中、董源等南唐画院的大家，画史上也没有记载他们有幸能用"澄心堂纸"作画的。其四，《图画见闻志》"赏雪图"条记：

> 李中主保大五年，元日大雪，命太弟以下登楼展宴，咸命赋诗。令中人就私第赐李建勋继和，是时建勋方会中书舍人徐铉、勤政学士张义方于溪亭，即时和进。乃召建勋、铉、义方同入，夜艾方散。侍臣皆有兴咏，徐铉为前后序。仍集名手图画，曲尽一时之妙。真容高冲古主之，侍臣法部丝竹周文矩主之，楼阁官殿朱澄主之，雪竹寒林董源主之，池沼禽鱼徐崇嗣主之。图成，无非绝笔。

可知徐熙本人虽然没有做官，而他的儿子徐崇嗣却是供奉内廷的画师，并能参与最重大的宫廷绘事艺术活动，这除了崇嗣画艺的高超，与徐氏"仕族"的身份当也不无关联。徐熙的身世既是如此的显赫，那么，他究竟出于当时江南的哪一"仕族"呢？查《南唐书》、《宋史》、《十国春秋》、新旧《五代史》等，得知晚唐至北宋初，江南先后为杨吴、南唐所据，而在这短时间内，徐姓的显族有三：

一、徐温，彭城人，为杨吴权臣，公元 909 年自领昇州（今江苏南京）刺史，并以四代祖考立庙于金陵。其子知询、知谔先后为金陵尹，遂为金陵人；

二、徐延休，会稽人，仕杨吴为江都少尹，遂为广陵人；

三、徐玠，彭城人，初仕杨吴，后仕南唐为右丞相。

三家中，尤以徐温、徐延休二家，历杨吴、南唐烈祖、中主、后主四朝，真正可称世仕江南。徐温为南唐烈祖李昇（徐知诰）的养父，温原拟自为"司马昭"，但他去世之后，义子

知诰却先其亲子篡吴自立，并恢复李姓，是为南唐。徐温诸子中，除长子知训于 918 年为朱谨所杀，本应为"司马炎"的次子知询对义兄的篡位持反对态度，其余三子知海、四子知谏、五子知证、六子知谔皆与义兄友善，故备极礼遇，为南唐的重臣。至知海之子徐遊更供职清晖殿澄心堂，南唐的机密大事，皆由其参与决策。又，徐温诸子中，知谏品行雅循，尤好文墨，孙徐遊亦以文学从事。至于延休二子铉、锴，虽亦仕南唐为文学从臣，但论权势，远不如徐温一族为显。且徐温后人籍金陵，延休后人籍广陵（今江苏扬州），三家徐姓显族中，只有一家是金陵籍，所以可与"钟陵考"互证："钟陵"即是"金陵"；而徐熙必是徐温一族的后人。具体而论，他应是徐温之孙，知谏辈之子，徐遊的堂兄或堂弟。

本应是自家的江山，却被李姓捷足先登，这可能是徐熙不满南唐政权而无意仕进、甘为"处士"的原因；李姓的江山毕竟由徐姓而来，这可能又是南唐优遇徐温后人，并供给徐熙御用名纸并大量庋藏徐熙作品的原因。

进而，徐熙的后人徐崇嗣、崇矩、崇勋，北宋的画史多称为徐熙之"孙"，唯《梦溪笔谈》《广川画跋》称为徐熙之"子"。那么，究竟是"孙"还是"子"呢？

按徐温的生卒年为 862 至 927 年，徐熙既为其孙，应出生于 905 年前后，卒于 976 年前后。则崇嗣等若为徐熙之子，应出生于 930 年前后，若为徐熙之孙，则应出生于 950 年前后。而前引《图画见闻志》记崇嗣于中主保大五年（947）已参与

《赏雪图》的创作，则应有 20 岁上下。据此，徐崇嗣兄弟只能是徐熙之子，而不可能是孙。因为如果是孙的话，947 年的时候，徐崇嗣还没有出生或刚刚出生。

三、"落墨法"考

《图画见闻志》论"黄徐异体"，是从黄、徐两家画法的不同，来解释之所以不同的原因：黄家父子是供奉的画师，所以多写禁苑的奇花珍禽以邀睿赏，徐熙是放达江湖的处士，所以多写水鸟闲草以自寓其志。但这种画法的不同，究竟又不同在什么地方呢？郭若虚并未加以具体的解释，因为当时两家的画迹都有传世，人们很容易加以比照，所以郭氏是就其看得见的"然"解释其看不见的"所以然"。但今天，二黄的画迹虽仍有传世，徐熙的画迹却久已湮灭了，所以，仅就其"所以然"，我们可以认识二黄的"然"，却无法获知徐熙的"然"。据郭氏的这一段论述所透露的信息，我们只能约略地知道，二黄的画法赋色艳丽，而徐熙则色彩清淡；二黄画水景时"天水分色"，富于装饰性，而徐熙则"天水通色"，不太讲究背景的装饰处理。

《梦溪笔谈》讲到诸黄的画花，"妙在赋色，用笔极新细，殆不见墨迹，但以轻色染成，谓之写生"；而"徐熙以墨笔画之，殊草草，略施丹粉而已"。也就是，诸黄是先用淡而细的墨线勾出形象的轮廓，然后再以轻色三矾九染出形象的体面。

这从传世黄筌《写生珍禽图》(图1)、黄居寀《山鹧棘雀图》(图2)中可以得到证实，即后世所谓的"勾勒填彩法"，它与晋唐以来人物画的技法相同，但弱化了人物画的线条表现法，而细腻化了人物画的色彩表现法。不过，所谓"用笔极新细"也不可一概而论，有些对象，像山石、树干等，不是以色彩艳丽胜的，形廓的勾线也可以很粗重，这从《山鹧棘雀图》可以得到证实；只有以色彩艳丽胜的对象，如花卉、禽鸟等等，勾勒形廓时才用淡而细的线条。至于徐熙的画法，这里只是强调了他的用墨而不重色，却没有讲到他的具体画法，究竟是如何处理形廓和体面的关系。

此外还有《圣朝名画评》论诸黄"不过薄其彩绘以取形似"，"熙独不然，必先以其墨定其枝叶蕊萼等，而后傅之以色"。这样的叙说，同样是不够明确的，它只是告诉我们，诸黄的画法侧重于用色，徐熙则侧重于用墨。这个色肯定是指体面，而不是指轮廓，那么，这个墨究竟是指体面呢，还是指轮廓呢？按正常的阅读来理解，刘道醇论诸黄既然是直接讲体面的处理，那么，论徐熙"先以墨定""后傅之以色"当然也应该是指体面的处理。也就是说，诸黄画花先用墨线勾轮廓，但刘省略了没有讲，因为在这方面诸黄与徐熙并不相异，其与徐熙的相异处在于直接用彩色处理体面；而徐熙也是先以墨线勾轮廓，但在处理体面时"先以墨定""后傅之以色"。所以，黄徐之异，不在轮廓的处理，而在体面的处理。但是它往往被理解为，诸黄是用墨色极淡的细线条勾轮廓，然后再用清淡的

图 1　黄筌　写生珍禽图

图 2　黄居寀　山鹧棘雀图

色彩层层染出体面；徐熙是先用墨色较浓的粗线条勾轮廓，然后再约略地在体面上"傅之以色"。这样，形廓完成之后上色之前，诸黄所画是缺乏骨力的细笔白描，而徐熙则是骨力劲健的粗笔白描。但这样的理解，又与前引《图画见闻志》所说的"江南之艺，骨气多不及蜀人而潇洒过之"不相吻合。

又，《图画见闻志》引徐铉语云："落墨为格，杂彩副之，迹与色不相隐映也。"又引徐熙《翠微堂记》自述："落笔之际，未尝以傅色晕淡细碎为功。"同样可以使人产生不同的理解，讲得并不是太明确。

正因为此，徐邦达先生在《徐熙落墨花画法试探》一文（香港中文大学《艺与美》1983年第2期）中提出，由于古代"笔墨"是合称的，所以"落墨"就是"落笔"，所谓"落墨法"就是"落笔法"，即用粗重而墨色浓的线条勾出对象的轮廓，然后再用色彩涂染出形廓内的体面。那么，它与诸黄的画法有何区别呢？徐先生认为，诸黄也是先勾形廓，再染出体面的色彩，不过"大都细线一条，以立骨架而已，不能在线条（笔墨）上见工夫"。二家之异，在于细笔双钩和粗笔双钩、赋色细腻和赋色粗略之分。

这样的认识，显然是不足以解释黄徐的"异体"的。因为如果上述的说法可以成立，那么，黄居寀的《山鹧棘雀图》中，山石、树干的画法，也是用粗重而墨色浓的线条勾出对象的轮廓，然后再用淡的色彩简略地涂染出形廓内的体面，黄徐的画体，根本就无"异"可言了。

　　事实上，在北宋之前，直至晋唐，"笔墨"是并不合称的。笔指的是勾勒形象轮廓的线条，尽管它在运施的过程中由于笔头所含水分的减少，也会引起墨色上浓淡的约略变化，但所追求的宗旨，是在笔线的抑扬顿挫，而不是墨韵的枯湿浓淡。墨指的是表现形象体面的明暗，由于人物画的体面主要由色彩所体现，所以，晋唐的人物画只有笔的概念，而没有墨的概念。墨的概念的正式出现，是在晚唐五代，伴随着山水画的兴起，由于中国的诗人、画家，大多喜欢在夜色下观赏山水风景，形象的体面，显得黑沉沉的一片，所以便出现了用墨的浓淡来代替五彩表现山水体面的技法。这就是传为梁元帝的《山水松石格》中所论的"高墨犹绿，下墨犹赪"，传为王维的《山水诀》中所论的"画道之中，以水墨为最上"，以及五代荆浩的正式提出把墨与笔并列为"六要"中的两要。具体而论，像吴道子画山水，只用线条勾出轮廓，便被称作"有笔无墨"，而项容画山水，仅用泼墨表现山水的体面印象，便被称作"有墨无笔"。荆浩认为，这两种方法对于山水画的描绘，都是不够的，前者轮廓明确，但体面空疏；后者体面氤氲，但轮廓模糊。如何表现既有明确轮廓，又有氤氲体面的山水形象呢？荆浩表示要"兼二子之长"，做到"有笔有墨"，也就是先用强调抑扬顿挫的笔线勾出山水的轮廓，再用强调浓淡明暗的水墨涂染出山水的体面。而为了使勾的笔线与染的水墨之间有一个过渡的衔接，契合成一个实体，便是皴法的创造。所谓皴法，就是一些短促的墨迹笔触，既有用笔的约略顿挫，又有墨色的约略浓

淡，它介于笔线与墨韵之间，把笔虚化了，又把墨实化了，似线非线，似韵非韵，非笔非墨，亦笔亦墨，用以表现山石体面中的肌理、阴阳、起伏、凹凸。实的笔、介于虚实之间的皴、虚的墨三者的综合运用，才能使山水画的技法在形象真实性的描绘方面得到最大的完善。

那么，花鸟画的技法又如何呢？一方面，像诸黄的画法，完全是从人物的勾勒填彩而来，无非着重点由线条转向了赋色，见功力的线条变成了"极新细"的线条，一遍平涂的厚重色彩变成了用淡色三矾九染出细腻的明丽效果。而另一方面，徐熙的"落墨法"应该正是从山水画的勾（笔）、皴、染（墨）而来，它先用笔线勾出形象的轮廓，再用短促的墨迹笔触表现出形象体面的明暗凹凸，再用色彩染出形象的体面。这种表现形象体面凹凸明暗的短促笔触，在山水画称作皴法，在徐熙的花鸟画便称作"落墨法"。因为这个墨，不是晕染出来的，而是见笔的，所以称为"落"。所谓"迹与色不相隐映"，并不是指勾勒的轮廓线（迹）与体面的色不相隐映，因为虽然诸黄的画花有因色彩的体面渲染而掩没轮廓的勾线的，即所谓"殆不见墨迹（墨线勾的轮廓之迹）"，但在树干等的处理中，形廓的勾勒之迹与体面的渲染之色同样是"不相隐映"的。梅尧臣所谓"年深粉剥见墨踪，描写工夫始惊俗"，也正是因为徐熙的画法，对于形象体面的表现先用"落墨"分出凹凸明暗，然后再赋染颜色，所以最表面的色彩剥落之后，便清晰地露出了色彩下的笔触。可见这个"墨踪"不是形廓的勾线，而是体

面上的短促笔触。而所谓"必先以其墨定其枝叶蕊萼等"，也正是指徐熙的画法在勾勒出轮廓之后，并不直接用染色来表现形象的体面，而是先用短促的笔触即"落墨"来表现体面的凹凸立体效果，然后再上色；而即使不上色，它也已经具有体面的立体感，这就是所谓"定"。所以《圣朝名画评》称其"气格前就，态度弥茂，与造化之功不甚远"；进而再赋上色彩，形象从轮廓到体面的真实感，就更妙夺造化了。而全面地认识前引《圣朝名画评》所分析的黄徐画法之异，如果认为徐熙"必先以其墨定其枝叶蕊萼等"是先勾出形象的轮廓线，那么，诸黄的"不过薄其彩绘以取形似"岂不成了先用彩色染出形象的轮廓？如果认为"薄其彩绘"是在勾出形廓之后的体面处理，那么，相应的"必先以其墨定"当然也是在勾出形廓之后的体面处理。

换言之，"落墨法"与山水画中的皴法是一样的道理，它是用短促的笔触，既有用笔的约略顿挫，又有墨韵的约略浓淡，来表现形象体面脉理、阴阳、明暗、凹凸的一种技法。同时，它与西方的素描也是一样的道理，对于体面的脉理、阴阳、明暗、凹凸，素描同样是用不同的小笔触，有长有短、有粗有细、有浓有淡、有直有斜、有疏有密地组织而成的。就先双钩形廓而言，它与诸黄画法并无相异，甚至也不能说谁是细勾，谁是粗勾，而应该是两家都有粗有细，只是相比之下黄家更细一点。然而就体面的表现而言，黄家是直接染色，层层反复，以分出体面的阴阳明暗；徐熙则先用"落墨"的小笔触分

出体面的凹凸，然后"略施丹粉"而成。在上色之前，诸黄不过是一幅平面的白描，而徐熙则是一件立体的"素描"。据此，我完全同意谢稚柳先生在《徐熙落墨兼论画竹图》一文中的观点：

> ……所谓"浓墨粗笔"，不能作粗笔双钩来理解，而是指从竹的轮廓到（体）面全部描绘都在于墨。否则，这只不过仍然是白描，是传统的描绘方式而已，它的特点——落墨，又在哪里呢？
>
> 《雪竹图》（图3）的画法是这样的：那些竹竿是粗笔的，而叶的纹（体面）又兼备有粗、细笔的描勾，是混杂了粗细不一律的笔势的。用墨，也采取了浓和淡多种不混合的墨彩……

至于今人也有认为，诸黄的画法既为双钩填彩，所以，徐熙的"落墨法"就应该是水墨的乱笔，开后世水墨写意花鸟画之先声；并认为徐崇嗣的"没骨法"就是从乃父的"落墨法"而来，二者都是不勾形象的轮廓线，而直接画出对象的形廓和体面，无非徐熙用墨、徐崇嗣用色之异。这不过是根据明清水墨花鸟和恽寿平"没骨法"而来的揣想，没有学术的依据，在此不作辨正。

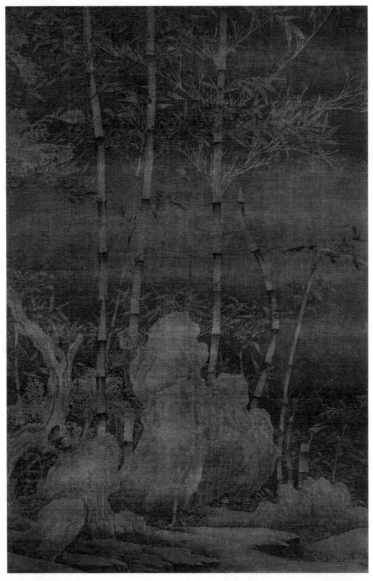

图 3 徐熙 雪竹图

四、"没骨法"考

据《梦溪笔谈》，西蜀平定之后，黄筌、黄居寀父子进入北宋翰林图画院成为负责人；不久南唐平定，有人送徐熙的作品到图画院中评定，黄居寀因"恐其轧己，言其画粗恶不入格，罢之"。在这种形势下，"熙之子（徐崇嗣）乃效诸黄之格，更不用墨笔，直以彩色图之，谓之没骨图，工与诸黄不相下"。

黄家人的心虚，是不无道理的。他们当然看得出徐熙画的水平之高超，但他们更明白，一旦让这样的异体画品获得认可，自家的画品及在画院的地位便会受到威胁。就在徐熙画品被"罢之"不久，因李煜内府藏有大量徐熙画，南唐平定后这些藏品又进入赵宋内府，据《圣朝名画评》："太宗因阅图书，见熙画安石榴一本，带百余实，嗟异久之，曰：花果之妙，吾独知有熙矣，其余不足观也。因遍示群臣，俾为标准。"但事实上，徐熙的画品，在黄家掌权的画院中已无法成为"标准"而失传了，画院的标准，依然还是黄家的画品，一直影响着后世的规整花鸟画风，历北宋、南宋、元、明、清至今而不移。

那么，徐崇嗣的"没骨图"——后世称为"没骨法"，又是怎样的一种画法呢？

一种认识，便是今人由误解徐熙的"落墨法"为不勾轮廓的水墨点扎法和清恽寿平（图4）的自称祖述徐崇嗣"没骨法"而来，认为"没骨法"就是不勾形象的轮廓线，直接用色彩渲

图 4　恽寿平　萱草图

染出形象的形和面，使形即是面、面即是形。进而，更把吴昌硕等的乱笔画法也称作是"没骨法"。对此，吕凤子先生在《中国画六法研究》中也是这样认为的，并表示，"没骨法"所讲究的是笔墨骨力，因此，称之为"没线法"是可以的，称之为"没骨法"就不妥了。显然，这样的认识，于徐崇嗣的"没骨法"是完全不着边际的。

另一种认识，是北宋人的认识，《图画见闻志》卷六记徐崇嗣《没骨图》："画芍药五本"，"其画皆无笔墨，惟用五彩布成"，"以其无笔墨骨气而名之，但取其浓丽生态以定品。后因出示两禁宾客，蔡君谟命笔题云：'前世所画，皆以笔墨为上，至崇嗣始用布彩逼真，故赵昌辈仿之也！'"。而郭若虚则认为："愚谓崇嗣遇兴偶有此作，后来所画，未必皆废笔墨，且考诸六法，用笔为次。至如赵昌，亦非全无笔墨，但多用定本临摹，笔气羸懦，惟尚传彩之功也。"这与《梦溪笔谈》所论，大体相当，可以作两种理解：一种是"效诸黄之格"，不以"落墨法"来表现形象的体面，而完全用色彩来表现形象的体面，只是在形廓的勾线方面比诸黄更细淡，而在体面的色彩渲染方面比诸黄更细腻艳丽。这样，所谓"没骨法"的"没"作"掩没"讲，即体面的色彩渲染最终掩没了形廓的线条勾勒。另一种即如上述，是不勾勒轮廓线，"没"作"没有"讲，直接以彩色染出形象的形和面。这两种理解，孰是孰非呢？

按"没（有）骨（线）法"的花卉画法，早在唐代乃至北朝的莫高窟壁画中便已出现。但究其原因，在当时是出于形象

主次的考虑：主要形象大，次要形象小；主要形象（尤其是人物）用勾勒填彩法，配景形象（主要是山水、花竹）用色彩直接涂染法。通过配景形象的朦胧约略来衬托主要形象的鲜明。而五代、两宋的花鸟画，花卉已从人物的配景中独立了出来，成为创作的主要形象，在明清文人写意的乱笔花鸟出现之前，这样的画法是不可能被接受的，因为它对于形象真实性的描绘，不可能达到妙夺造化。所以，唐代王墨等用涂抹法画的山水，朱景玄认为"非画之本"法，张彦远认为"不谓之画"，宋代苏轼用涂抹法画的竹石，也自认为"有道而无艺"，米芾用涂抹法画的山水，则自称"墨戏"。

又按"（掩）没骨（线）法"的花卉画法，在两宋的花鸟画传世作品中，俯拾皆是，无非"骨（线）"的粗细、轻重有别，色彩"（掩）没""骨（线）"的程度有别而已。徐崇嗣的"没骨法"既是从"效诸黄之格"而来，当然以作"（掩）没骨（线）"的理解为是。又，徐熙的"落墨法"同样是勾轮廓线的，无非是用墨迹（小笔触）结合赋色来表现体面，以区别于诸黄的完全用色彩渲染来表现体面，则徐崇嗣的"更不用墨笔""皆无笔墨"，并非指轮廓线而言，而是就体面的处理而言，不用乃父的"落墨法"；而"直以彩色图之"，"惟用五彩布成"，也应是指轮廓线勾好之好，直接用色彩来表现体面。

第三种认识，《图画见闻志》既论徐崇嗣的《没骨图》为"画芍药五本"，不久，董逌又在《广川画跋》卷三中指出：

　　沈存中言，徐熙之子崇嗣，创造新意，画花不墨卷，直叠色渍染，当时号没骨花，以倾黄居寀父子。余尝见驸马都尉王诜所收徐崇嗣《没骨图》，其花则草芍药也。自其破萼散叶，蓓蕾露蕊，以至离披格侧，皆写其花，始终盛衰如此。其他见崇嗣画花不一，皆不名没骨花也。唐郑虔著《胡本草》，记芍药一名没骨花。今王晋卿所收，独名没骨花，然则存中所论，岂因此图而得之耶？

　　则"没骨图"不应该引申为"没骨法"，包括"没（有）骨（线）法"和"（掩）没骨（线）法"，而应该是指"没骨花图"也就是"芍药图"的意思。《宣和画谱》所记诸家，包括二黄的作品中，也偶有"没骨图"的名目，应该也是"芍药图"，并不是讲的画法，而是讲所画的题材。也就是说，徐崇嗣根本就没有什么不用笔线勾勒形廓而直接用彩色渍染形体的"没骨"技法，而只是特指其以"没骨花"也就是芍药花为题材的"没骨图"。当然，由于对象不同，芍药花特别的娇媚，不像梅花等那样有"骨气"，所以在处理的技法上也有所不同，特别地强调色彩的艳丽，活色生香，而进一步淡化了笔墨。所谓"画花不墨卷，直叠色渍染"，也就是"更不用墨笔，直以彩色图之"的意思。但这个"卷"字，很容易被理解成"圈"，也就是用墨笔勾轮廓线。事实上，"卷"的木义只有一项，代表弩弓，引申为"綮"；而"綮"的本义是敛衣袖、束袖的绳。自古至今，两字均无"圈"义，也就是没有规范外形的意思，

只能作在已确定的形体上稍加约束解。把衣袖比作一个先有了轮廓的体面，当然这个体面还是空的，要用色彩去填实它；那么在填实它之前，徐熙"落墨法"是先用"墨卷"，把体面的阴阳、凹凸约"束"起来，然后再赋以丹粉杂彩；而徐崇嗣包括"诸黄之格"，则不用"墨卷"，"直叠色渍染"，也即用三矾九染而成。换言之，"卷"不是确定外轮廓的线，而不过是体面上起到约"束"阴阳凹凸作用的绳。所以，在这里，"不墨卷"的"没骨法"仍作"不用墨迹处理体面"解，而不作"不用笔线确定轮廓"解。

<div align="right">（1983 年初稿，1996 年定稿）</div>

第二讲　董源传世画迹的真伪鉴定

　　1999年，美国大都会艺术博物馆对《溪岸图》（图1）真伪问题的讨论，引起鉴定界对于董源及其传世画迹的极大兴趣。虽然，《溪岸图》不一定是董源的真笔，但把它说成是近人的伪造，不过是世界之大无奇不有的海外奇闻，我们无须与之接轨。它作为五代的画迹，已为众所公认。真所谓真理愈辩愈明，尤其是方元先生认为它与故宫博物院所藏《高士图》（图2）并为卫贤六幅《高士图》中的两幅，《高士图》即《梁伯鸾图》，《溪岸图》即《楚狂接舆图》，最具启发性。早在20世纪80年代末，谢稚柳先生便从笔墨风格上谈起过二者的一致性。后来我把这一意见写进了《中国美术史·宋代卷》和《宋代名画藻鉴》二书，方元先生进而从题材内容上论证了二者的相关性，这就使得《溪岸图》的真伪，包括时代性、作者归属等问题得以越来越接近真相。我认为，在当前的情况下，如果没有进一步的证据，这一结论应该是值得倾听的。

　　不过，本文所要论证的并不是《溪岸图》问题，而是被看作董源画"标准器"的《潇湘图》（图3.故宫博物院藏）、《夏山图》（图4.上海博物馆藏）和《夏景山口待渡图》（图5.辽

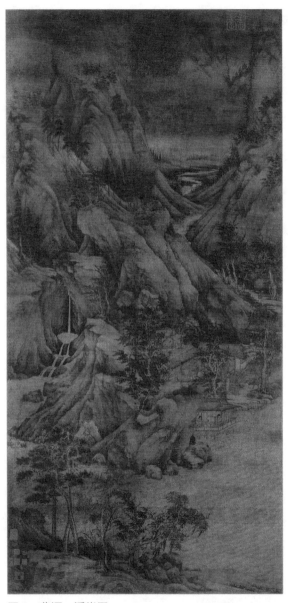

图 1　董源　溪岸图

图2　卫贤　高士图

图 3　董源　潇湘图

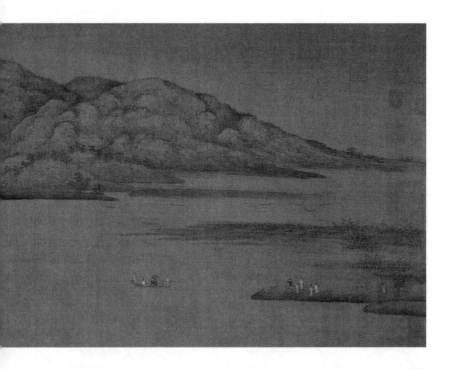

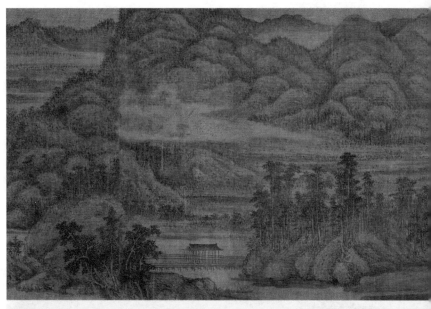

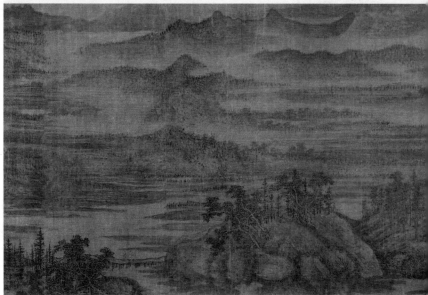

图 4 董源 夏山图

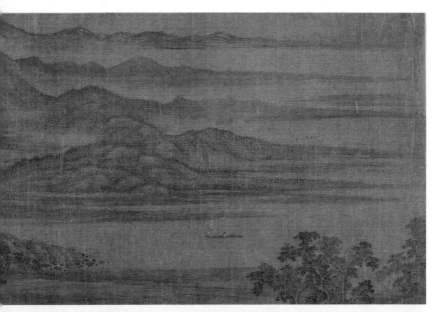

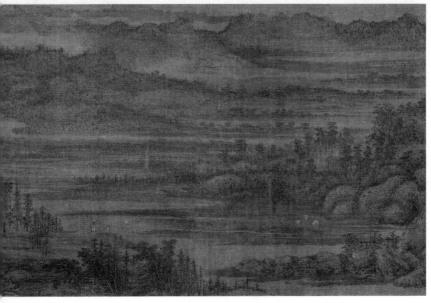

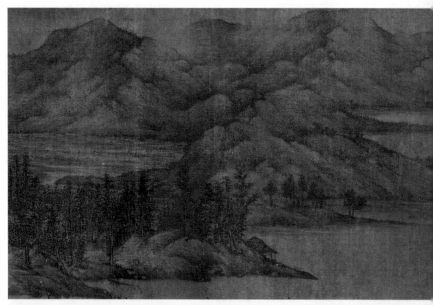

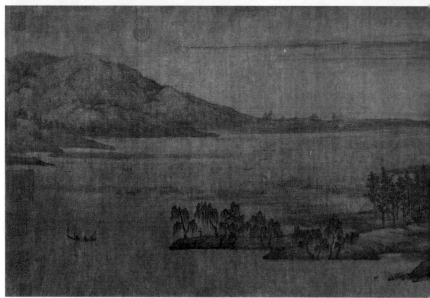

图 5　董源　夏景山口待渡图

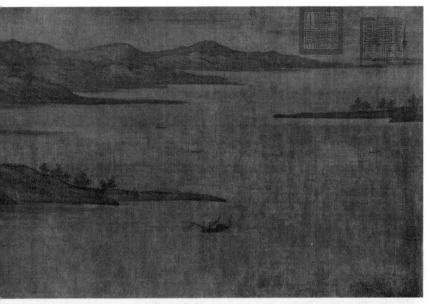

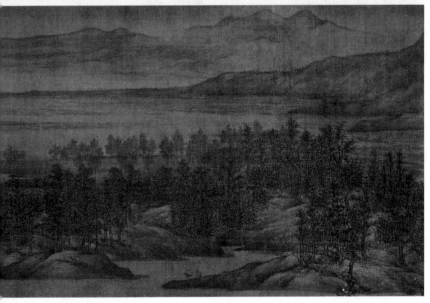

宁省博物馆藏）的真伪问题。

把这三件作品看作是董源的真迹，是明代董其昌的意见。董其昌虽然是大鉴定家，但受时代的局限，他不可能全面地过眼、比较五代、北宋的画迹，其观点难免片面。事实证明，被董其昌鉴定为唐、宋、元某某大家的"真迹"，实际上却靠不住的情况还是有的。所以，对于他关于三卷的鉴定意见，我们也不应该迷信。在今天，学术为天下之公器，我们有条件全面地过眼、比较这一时期的画迹，所以对于董源传世画迹的真伪问题，就有可能得出比董其昌更为客观公允的正确看法。

据北宋中期郭若虚的《图画见闻志》和后期的《宣和画谱》，董源擅画山水、人物、走兽、花鸟，而其山水的风格有两种：一种为"水墨类王维"，"下笔雄伟，有崒绝峥嵘之势，重峦绝壁，使人观而壮之"，但不为时人所重；另一种"着色如李思训""景物富丽"，最为时人所称誉。试问，《潇湘》三图，究竟符合这两种中的哪一种风格呢？

同为北宋中后期的沈括、米芾，则津津乐道于董源的"淡墨轻岚为一体"，"平淡天真"，"唐无此品"，"峰峦出没，云雾显晦，不装巧趣"，"洲渚掩映，一片江南"。《潇湘》三卷，从表面上看，似乎正与这种风格相吻合。那么，为什么《图画见闻志》对此会视而不见呢？

还有一个奇怪的问题，对五代、宋初画家记载甚详的刘道醇《五代名画补遗》《圣朝名画评》二书，收入南唐画家甚多，甚至收入了被他人看作是董源学生的巨然，却不收董源，也不

言巨然学画于董源！此外，欧阳修、王安石、苏轼、黄庭坚、李方叔、董逌等五代、北宋画家、鉴赏家，似乎也与董源完全隔膜。

至于《宣和画谱》，虽对董源记述甚详，但细心体察，不难发现它对董源其实知之甚少，其行文措辞，不过是综合郭若虚、沈括、米芾三家之说而加以适当发挥而已。而郭与沈、米对于董源的认识，分歧之大，如上所述，实在也是难以弥合的。这种分歧，还不在于青绿与水墨之别。对此，完全可以用《宣和画谱》的解释做出说明：因为当时能画着色山水的少，所以人们更欣赏他的青绿而不重视他的水墨，但事实上，其水墨的创意更在其青绿之上。但郭若虚说董源的"水墨类王维"，而王维的水墨颇多刻画。证之实物，南唐画院学生赵幹的《江行初雪图》（图6）便是完全学王维的。例如，文同《丹渊集》卷二十二记王维有《捕鱼图》，晁补之《鸡肋集》卷三十四亦记王维《捕鱼图》，图中所描绘的物象、人物动态，与《江行初雪图》类合，可证赵幹此图正是摹自王维的《捕鱼图》。而这一点，应该正是从董源而受到王维的影响，因为董是中主时的名画师，而赵是后主时的画学生。据此，董源的水墨画风，应该正是接近于《江行初雪图》的风格，而来自长安的画家卫贤，带到南唐来的画风，应该也是王维的水墨，《高士图》的画风与《江行初雪图》也是相吻合的。总之，董源的水墨"下笔雄伟，有崭绝峥嵘之势，重峦绝壁，使人观而壮之"，也即所谓"类王维"，在风格上理应吻合于《江行初雪图》《高士

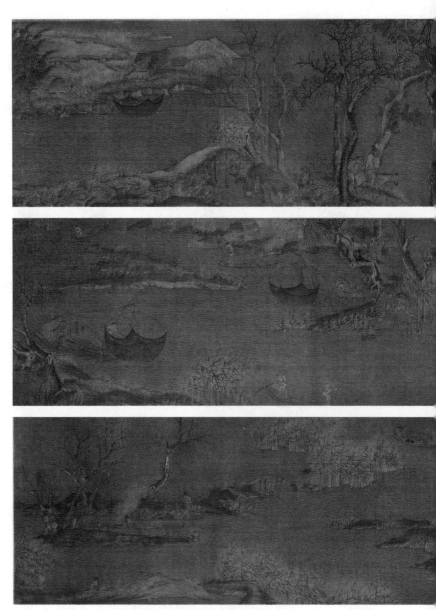

图 6　赵幹　江行初雪图

图》。然而，沈、米却说董源的水墨是"淡墨轻岚为一体""平淡天真""唐无此品"，与郭说的董源水墨截然不同！米芾既云董源水墨画"唐无此品"，又说杜牧之摹顾恺之《维摩像》"屏风上山水林木奇古，坡岸皴如董源，乃知人称江南，盖自顾以来皆一样，隋唐及南唐至巨然不移"，则其前后之说，亦截然不同！据此，由中国传统用词措句的模糊性，是否可以认为所谓"平淡天真""一片江南"云云，是针对《江行初雪图》《高士图》那样的画风而发呢？

董源的山水，尤其是水墨山水，既然在北宋前期评价不高，则他的作品流传应该不会太多，为什么到了北宋末年，仅《宣和画谱》所收即有 78 件之多呢？日本人铃木敬认为："至少宣和内府收集的董源、巨然画或许可以认为是根据米芾的看法以及所谓江南画和董巨画风的观点所收集的。"而其中，当有传承这一画风的画家作品"被附会以董源、巨然的作品，遂至被收入宣和御府"（《中国绘画史·上》）。于是，本来以擅长青绿山水和壮伟的水墨山水著称的董源也就成了纯粹的平淡的水墨画家。这一解释和疑问，颇有价值。关于其解释，可与李成画在北宋中期已真少伪多的情形类比，而《宣和画谱》所收李画竟有 159 件之多，大抵均属于"下真迹一等"的仿作。只是李成的仿作，基本上是以李成的画风为依据而仿，而董源的仿作，很可能并不是以董源的画风为依据而仿，而是以米芾对他的评价为依据而仿。关于其疑问，事实上早在宋代便已有人提出，如陈著《跋黄祖勉所藏董源山水图》云："黄祖

勉跋董源《山水图》云:'脱落凡格,特恐是摹本。'予谓古人之真迹摹为墨本者滔滔,有可人意,虽摹犹真,要在人目中自有可否,他奚泥哉!"这就提示我们,董源的传世水墨山水中,有相当部分应是出于后人,尤其是北宋中后期人对其着色画的"摹为墨本",而在这些摹本中,所能保持的大概也仅止于原作的构图和造型,至于具体的笔墨技法,很可能是大相径庭了。与此同时,也就出现了类似于"潇湘三图"的二米《云山图》(图7)。换言之,"潇湘三图"应是介于变体的董源画(摹为墨本)和二米的《云山图》之间,根据"平淡天真""一片江南"的风格要求再创造出来的一种笔墨风格图式。

谢稚柳先生一度认为,从《溪岸图》到《龙宿郊民图》(图8)再到"潇湘三图",标志着董源山水的笔法由高峻趋于平缓、笔墨由精谨趋向率意的早、中、晚三个不同阶段,但他后来确认《龙宿》并非董源的真笔。而20世纪80年代,张大千托王南屏转告先生,对"潇湘三图"表示怀疑,谢先生则认为张是在"钻牛角尖"。不过,张的意见为陈佩秋先生所重视,她与谢老多次进行讨论,最后,谢老也对"潇湘三图"持怀疑的意见。不过,他却并没有将怀疑的意见写成文章,所以,谢老发表的所有关于董源画(同时也包括巨然画)的文章,并不能代表其最后的观点。其最后的观点,是对"潇湘三图"表示怀疑的。而我有幸参与到谢、陈两位先生的讨论之中,两位先生又多次要我进一步加以研究,结果发现第一手的文献资料与"潇湘三图"是碍难契合的,这就进一步印证了陈先生因大

图 7　米友仁　云山图

图8　董源　龙宿郊民图

量临摹五代两宋画所取得的经验，而从笔墨风格上对"潇湘三图"所做的论证。

举凡五代宋初的山水画，山石的皴点包括树叶的点簇，中锋点下后必有不同程度、不同方向的下捺，而此三图却为纯圆之点（指笔法，而不是笔墨的痕迹）；树木的枝干必有曲折，而此三图却多为竖直的形态；树叶除点子外必有夹叶，而此三图却基本上没有夹叶；水波的画法多用细密的勾线，而此三图

却为粗简的画线；点景的人物舟屋必为精致的刻画，而此三图却为简略的描写。综观此三图的画风，其笔墨风格乃至构景造意，完全是依据米芾对董源画的评论而创造出来的，最早不会超过北宋后期，尤近于江参的画格，甚至有可能出于元人之手，尤近于吴镇的画派。"潇湘三图"的情况如此，传世巨然画的情况也大体相类。如台北故宫博物院所藏被作为巨然画"标准器"的《层岩丛树图》，便是吴镇画派的法嗣繁衍，系无旁出，与同为台北故宫博物院所藏的吴镇画《洞庭渔隐图》简直可以认为出于一人之手。又如《萧翼赚兰亭图》，有时被挂在巨然名下，有时则被作为元代的无款画，其实也应是吴镇的画派。据元末袁华《题茅泽民〈临董北苑夏山图〉》："北苑□□去不还，尚留遗墨在人寰；含毫伸纸能模写，优孟商歌抵掌间。"足以提醒我们"潇湘三图"的画风与元人画风之间的关系。尤其值得注意的是，宋人对董源的画品殊少论评，仅如前所述寥寥数人。《宣和画谱》虽然著录了不少所谓的董源画，但历经靖康之变的动乱，散失相当严重，进入元代，其画迹应更少见。但是，赵孟頫、虞集、吴澄、揭傒斯、鲜于枢等等，对董源画纷纷都有歌咏，似乎董画成了随便可见之物，岂非咄咄怪事？

我们可以列一个时间表：

五代、北宋初，董源画非常少见，所以对之的歌咏、评述甚少，尤其不见如"潇湘三图"画风的踪迹；在当时人的心目中，董源的山水不外着色富丽和水墨雄伟两种，而绝无如"潇

湘三图"的平淡天真、一片江南。

北宋中后期，"董源画"出现较多，对之的歌咏、评述也增多，如"潇湘三图"的画风开始出现，传承者的实物迄今犹可见者有二米的《云山图》和江参的山水画；在当时人的心目中，董源的山水除了着色富丽和水墨雄伟，又出现了第三种如"潇湘三图"的一片平淡。

南宋，"董源画"出现较少，对之的歌咏、评述也减少，但作风集中于"潇湘三图"的风格类型。

元代，"董源画"大增，对之的歌咏、评述也大增，"潇湘三图"的作风蔚为风气，并引导出了以"元四家"为代表的元代山水画；从此之后，董源的山水便成了只有如"潇湘三图"那样的水墨轻岚。

可见，以"潇湘三图"为典型的"董源画风"，与米芾、元人的好尚直接有关。这一画风究竟是米芾、元人从董源的多种画风中慧眼独具地发掘出来的，还是根据他们偏好的画风创造出来的，值得我们认真地思索。

黄宾虹先生曾反复地提及："古人用宿墨，莫如倪云林，以其胸次高旷，手腕简洁，其用宿墨厚重处，近与青绿相同，水墨之中含带粗滓，不见污浊，愈显精华……"

因为黄氏偏好用"宿墨"的黑、密、厚、重作风，所以他对倪云林的画风作了同样的评述。但幸好倪氏的真迹传世不少，我们可以明了他的作风并非"宿墨厚重"，而是洁墨清淡，具有一种"洁癖"的平淡天真意味。假使倪氏没有确切的

真迹传世，人们是否也会根据黄宾虹的偏好和评述，创造出一种"宿墨厚重"如黄氏山水的倪氏画风来呢？又或者元人的画也像宋画一样多是无款的，人们是否也会把元画中极个别罕见的近于黄氏"宿墨厚重"作风的作品推到倪氏名下呢？

钱锺书先生在《中国诗与中国画》中曾论述旧传统与新风气的关系："新风气的代兴也常有一个相反相成的表现，它一方面强调自己是崭新的东西，和不相容的原有传统立异；另一方面更要表示自己大有来头，非同小可，向古代也找一个传统作为渊源所自。"这就是所谓托古改制。改制是创新，托古只是一个借口，并不是真的古，而是伪托的古，对古的曲解，把新强加给古。"潇湘三图"的董源画风也好，终于没有传世的"宿墨厚重"的倪云林画风也好，也许正是这样被后人创造出来的。

至于董其昌把"潇湘三图"定为董源的标准真迹，除了见识上的局限之外，显然也与对南宗画平淡天真作风的偏好密切相关。今天，我们的鉴定既扩大了眼界，又没有个人偏好的干扰，理应对"潇湘三图"的时代性和作者归属做出更加客观的再认识。

（1997 年）

第三讲 《益州名画录》考论

一、《益州名画录》作者考

《益州名画录》是北宋初年的一部当代地方美术史，一向被认为是黄休复所撰。由于所记多为作者亲眼看见的当时当地之美术史事象，所以无不体贴入微、亲切可信，比之郭若虚《图画见闻志》、邓椿《画继》的或受空间之局限，或赖传闻之材料，无疑具有更高的史料价值。除画家传记外，更附以写真二十二处、无姓名者、有画无名者、有名无画者，极其翔实该备。一些文献资料，如欧阳炯的《蜀八卦殿壁画奇异记》《禅月大师应梦罗汉歌》、徐光溥的《秋山图歌》等，也因此书而得以完整地保存下来。

黄休复，字归本，生卒不详，活动于北宋初年。其里籍，据李畋《益州名画录·序》称其为"江夏黄氏"，近人卢氏刻《湖北先正遗书》曾收其《茅亭客话》。《四库全书总目提要》则以为："然畋序作于宋初，或沿唐、五代余习。题黄氏郡望亦未可知，未必果生于是地也。"《郡斋读书志》则云："唐乾

符初至宋乾德岁，休复在蜀中。"总之，不管黄休复的里籍何处，他长期生活在蜀中应该是没有疑问的。以其在蜀的时间为"唐乾符初至宋乾德岁"，即公元874—964年，则可知其至少活到了九十岁。徐复观《中国艺术精神》据"《郡斋读书志》谓'唐乾元初至宋乾德岁，休复在蜀中'。直至今人于安澜编《画史丛书》，在此书后所附《作者事略》，仍沿而不改；这样一来，黄休复便活了两百多岁了"，实属无稽之谈。查《郡斋读书志》《画史丛书·益州名画录·作者事略》，均言"唐乾符初至宋乾德岁，休复在蜀中"，徐氏盖以李畋序谓"故自李唐乾元初至皇宋乾德岁，其间图画之尤精者，取其目所击者五十八人，品为四格，离为三卷，命曰《益州名画录》"，遂误"乾符"为"乾元"，其疏失如此！

仍据李畋《序》："（黄休复）通《春秋》学，校《左氏》《公》《穀》书，暨摭百家之说，鬻丹养亲，行达于世，恬如也。加以游心顾陆之艺，深得厥趣，居常以魏晋之奇踪，隋唐之懿迹，盈缣溢帙，类而珍之。适值博雅之士，款扉求见，则敞茅屋，拂榻尘，架而陈之，娱宾赏心，万虑一泯。及其僧舍道居，靡不往而玩之，环岁忘倦。盖益都多名画，富视他郡，谓唐二帝播越及诸侯作镇之秋，是时画艺之杰者，游从而来，故其标格模楷，无处不有。圣朝伐蜀之日，若升堂邑。彼廓宇寺观，前辈名画，纤悉尤圮者。迨淳化甲午岁，盗发二川，焚劫略尽，则墙壁之绘，甚乎剥庐，家秘之宝，散如决水，今可觌者，十二三焉。噫！好事者为之几郁矣。黄氏心郁久之，又

能笔之书，存录之也。故自李唐乾元初至皇宋乾德岁，其间图画之尤精，取其所目击者五十八人，品以四格，离为三卷，命曰《益州名画录》。"时在景德二年（1005）。据此可知黄休复的大致情况及《益州名画录》的成书经过，而当时，黄氏已谢世数十年了。

但是，黄休复作为《益州名画录》的作者问题，曾是美术史学上的一桩悬案。据《直斋书录解题》："《益州名画录》三卷，江夏黄休复归本撰。《中兴书目》以为李畋撰，而谓休复书今亡。案此书前有景祐三年序，不著名氏，其为休复所录明甚。又有休复自谓后序，则固未尝亡也。未知题李畋者，与此同异。"今天所见的《益州名画录》，前有李畋景德二年（1005）序，而无不著名氏的景祐三年（1036）序和休复自谓后序。又据《四库全书总目题要》："则别本但题李畋之名，不以序文出李畋，今本直作畋序，又与宋时本不合，然诸刻本皆作畋序，故始从旧本，仍存畋名焉。"又据《郑堂读书记》："《益州名画录》三卷，宋黄休复撰，《四库全书》著录，《崇文目》《读书志》《书录解题》《通考》《宋志》俱载之。惟《宋志》作李畋撰，本于《中兴书目》，见陈氏引，盖误以景德三年（按实为二年）作序之李畋为撰人，犹何超《晋书音义》之误杨齐宣也。"仅如上所述，已可见其间关系的混乱。

但问题不止这些。据《图画见闻志》卷一"叙诸家文字"，有蜀沙门仁显撰《广画新集》、辛显撰《益州画录》、黄休复撰《总画集》，三书俱亡佚。而《图画见闻志》纪传唐末、五

代、宋初蜀中画家，多有引用仁显、辛显的文字，而不引黄休复；且仁显、辛显文字与今本《益州名画录》颇为一致，如卷一"论曹吴体法"："又按蜀僧仁显《广画新集》，言曹曰：昔竺乾有康僧会者，初入吴，设像行道，时曹不兴见西国佛事仪范写之，故天下盛传曹也。又言吴者，起于宋之吴暕之作，故号吴也。"卷二"赵温其、赵德齐"条："辛显评温其与德齐皆次公祐之品。""范琼、陈昭、彭坚"条："辛显云：范为神品，陈、彭为妙品。仁显云：范、陈为妙品上，彭为妙品。""孙遇"条："仁显评逸品。"卷三"僧楚安"条："仁显云：笔踪细碎，全亏六法，非大手高格也。"《益州名画录》"张玄"条则云："前辈画佛像罗汉，相传曹样、吴样，曹起曹弗兴，吴起吴暕。"卷上以赵公祐居神格，赵温奇（其）、赵德齐为妙格上品，正是"皆次公祐之品"。又以范琼为神格，陈皓（昭）、彭坚为妙格中品，三人同画净众寺壁画，"俱尽其美矣"。卷上孙位（遇）居逸格；卷下僧楚安居能格中品，均与《图画见闻志》引仁显、辛显评相吻合。此外，陈师道《后山谈丛》卷一有谓："蜀人勾龙爽作《名画记》，以范琼、赵承佑（公祐）为神品，孙位为逸品，谓琼与承佑类吴生而设色过之，位虽工，而不中绳墨。"苏辙《汝州龙兴寺修吴画殿记》亦云："予昔游成都，唐人遗迹，遍于老佛之居。先蜀之老，有能评之者曰：画格有能、妙、神、逸，盖能不及妙、妙不及神，神不及逸者。称神者二人，曰范琼、赵公祐（祐）；而称逸者一人，孙遇而已。"按勾龙爽《名画记》和"先蜀之老"的分品情况，

也与《益州名画录》一式无二。

黄休复与《益州名画录》的关系，从《四库全书》以后早已画上了句号，但那仅是就李畋作序的问题立论。现在，从《图画见闻志》等所透露的信息，我们有必要将句号重新改为问号。

二、"逸格"论

《益州名画录》不仅是一部当代、地方美术史，更是一部批评美术史，其最大的贡献便是逸、神、妙、能四格标准的确立。四格各有明确的内涵和外延界定：

> 画之逸格，最难其俦，拙规矩于方圆，鄙精研于彩绘，笔简形具，得之自然，莫可楷模，出于意表，故目之曰逸格尔。
>
> 大凡画艺，应物象形，其天机迥高，思与神合，创意立体，妙合化权，非谓开厨已走，拔壁而飞，故目之曰神格尔。
>
> 画之于人，各有本情，笔精墨妙，不知所然，若投刃于解牛，类运斤于斫鼻，自心付手，曲尽玄微，故目之曰妙格尔。
>
> 画有性周动植，学侔天功，乃至结岳融川，潜鳞翔羽，形象生动者，故目之曰能格尔。

对《益州名画录》"四格"的认识，不能不追溯到唐朱景玄《唐朝名画录》中提出的"四品"。四品即神、妙、能、逸，朱景玄在序言中指出，这四品代表了不同的风格，同时也代表了不同的成就，风格与成就是二而一、一而二的。神、妙、能三品不仅风格不同，更有成就的高低之分，就像台阶一样，不同的风格是平行不平等的。

三品强调的都是"画之本法"，以形象塑造为核心。另一方面，本法就是规矩，能品就是在这方面做得很努力，花了很大力量达到本法的要求。妙品是很有才华，画得比较轻松，也达到了要求。神品是又有才华又努力。如果说能品是70—79分，妙品是80—89分，那么神品就是90—100分。三品的区别就在这里，风格不同但不平等，是横向的三层，逐层向上递升，基础都是画之本法。逸品在朱景玄的《唐朝名画录》中作为"非画之本法"，不以形象塑造为核心，它是在规矩之外的。任何行业都有规范，没有规矩不成方圆，但逸品是在规范之外的，与基本的规范相反。逸就是"逃逸"，逸出，跑出去，逃逸到规矩之外，抛弃规范的意思。所以它又同狂联系在一起，即狂逸。神、妙、能都有代表的画家，不同的风格各有不同的成就，逸品他提到了三位画家。一位是王墨（洽、默），因为他总是用墨水狂泼乱画，所以叫王墨，又因为他老是沉默不说话，所以叫王默，这位画家很古怪。另一位很古怪的叫李灵省，疯疯癫癫的。再有一位古怪的叫张志和，他们和今天的现代艺术家差不多，共同的特点就是喝醉了酒，将头发散开，蘸

了墨汁在纸上乱画，弄出墨迹，根据墨迹的大小和枯湿浓淡以及形状稍加改动，形象朦朦胧胧，这种画看起来很有天趣。整个过程和"画之本法"完全不同，不是按部就班，最后的结果不在意料之中，随意性很大，只有等到画完才知道。逸品是在规矩之外又有了一个标准，这个标准就是不讲规范，讲自然天成，它与神、妙、能也不平等，是纵向的。神、妙、能三种风格是"画之本法"中的量变，实际上属于同一种风格。逸是从"画之本法"到"非画之本法"本质的变化，是质变，是不同的风格。张彦远《历代名画记》也提到过泼墨、吹云，是自然的形成，这种方法"自得天趣"，但"不见笔踪，不谓之画"。我们仍拿读书来比喻，神、妙、能分别是 90—100 分、80—89 分、70—79 分，所以都考上了名牌大学。那么逸品是什么呢？它也考上了名牌大学，但并不是"考"上的，而是"特招"进去的。让它照"画之本法"的规矩去考，它可能只有 10—20 分，但它很有"特长"，所以也被"特招"进了名牌大学。但当时，这个逸品并没有被认可，而是被封杀了，没有被"特招"到名牌大学去。

朱景玄在书中提到神品的代表画家有吴道子、周昉、阎立本，妙品有李昭道、韩滉、张萱、卢楞伽，能品有萧悦、陆滉等人。他们的作品，有些我们今天还可以看到，有些虽然看不到了，但前人的诗文中多有描述，有什么特点呢？就是以形象塑造为核心，用笔墨、色彩等去配合形神兼备、物我交融的形象塑造，尽管成就不同，但都是以造型为"画之本法"。而逸

品的三个人，都不是以造型为核心，而是随狂涂乱泼的笔墨以成形。成的不是形神兼备之形，而是约略朦胧之形，所以说是"非画之本法"。前者，是历代的画家，包括高手和庸工都在这样做的，就像所有从小学到中学到大学的教育，都是这样做的，是"教学之本法"；后者，是"盖前古未之有"的"格外不拘常法"。正常的教学从来没有这么做的，现在开创了"特招"的做法。

与四品相类似的还有自然、神、妙、精、谨细五品，这是张彦远在《历代名画记》中提出来的。他说：

> 夫失于自然而后神，失于神而后妙，失于妙而后精，精之为病也，而成谨细。自然者为上品之上，神者为上品之中．妙者为上品之下，精者为中品之上，谨而细者为中品之中。余今立此五等，以包众法，以贯众妙，其间诠量，可有数百等，孰能周详？

后来的研究者认为，张彦远的五品就是朱景玄的四品，自然等于逸品，神品就是神品，妙品就是妙品，精品就是能品，谨细则不在朱景玄的品评标准之中。总之，认为自然就是逸品。而实际上，张彦远是否定王墨的，认为这不算作画。自然是最高境界，出神入化就是高出了神品的境界。如果说神品考试拿到了满分 100 分，那么自然还拿到了加分，是 120 分。而逸品，在张彦远的眼中是非"画之本法"，是不及格，"不谓

之画"。自然是在"画之本法"之上的，是 120 分；神、妙、精、谨细则是在"画之本法"之内的。神品是 90—100 分，妙品是 80—89 分，精品是 70—79 分，谨细就是 60—69 分。在中国绘画史上起影响的主要是朱景玄的四品，张彦远的五等说没有起多少影响。四品、五等虽提法不同，但都是如何评价绘画的一个标准。

朱景玄的四品是从张怀瓘的《书品》中借鉴而来的，张怀瓘的这部著作现在已经看不到了。到了《益州名画录》中也提到逸、神、妙、能四格，则把逸品归于"画之本法"之内，列为最高品了。所以，这里的逸品与朱景玄的逸品并不是一回事，却是与张彦远的自然对应的。所以在中国画学文献中我们可以发现，有时两人使用同一个名词，但含义完全不同，有时两人使用两个不同的名词，含义又是一样的。

具体地讲，逸格就是天资和功力皆超常，所以达到"纵心所欲而不逾矩"。神格是天资和功力兼具，达到中规中矩。妙格是天资胜于功力；能格则是功力胜于天资。《益州名画录》中唯一的逸格就是孙位，今天上海博物馆藏有孙位的《高逸图》，与王墨的画大不相同。朱景玄《唐朝名画录》有记载，张彦远《历代名画记》中也有记载，王墨作画就是手掌蘸满墨喝醉酒乱涂，纵心所欲逾于矩，是在"画之本法"之外的。而孙位则和吴道子一样，照着样子在画。他的《高逸图》就是照着魏晋画像砖的《竹林七贤与荣启期》画的，但画得比一般人更好，相当于张彦远讲的自然。它以形象塑造为核心，形神兼

备、物我交融，与朱景玄的逸品完全不同。我们往往认为逸品就是与众不同，是对"画之本法"的颠覆，但唐宋绘画的主导风格还是强调本法。张彦远的自然如此，《益州名画录》的逸格同样如此。而朱景玄所讲的逸品，在当时的画坛上是不被承认的。

<div align="right">（1986 年）</div>

第四讲　赵昌和易元吉

一、引　言

我国花鸟画的发展具有悠久的历史和优秀的传统。从中唐边鸾创折枝写生之法，已经初具规模；到五代黄筌、徐熙并起，遂臻成熟，成为与人物、山水鼎足而三的重要画科。当时有"黄家富贵、徐熙野逸"之称，一时"名手间出"，皆奉黄、徐为"正径"。而"黄家富贵"的体制后来特别受到北宋统治者的青睐，被作为翰林图画院品评画格的标准，"较艺者视黄氏体制为优劣去取"。从太祖乾德三年（965）到神宗熙宁元年（1068），"黄体"统治画院达一百年之久。

中国画历来讲求"外师造化、中得心源"（唐张璪语），画家的生活经历不同、思想意识不同，必然形成艺术风格的丰富多样；而不同风格样式的艺术作品同时争鸣竞放，又有利于促进艺术的进一步发展和繁荣。例如，"黄体"本身就是从"外师造化、中得心源"而来，所谓"不唯各言其志，盖亦耳目所习，得之于心而应之于手也"，所以才能以独特的个性创

造与徐熙分擅了"下笔成珍、挥毫可范"的"重名"。对此，无疑应该给予肯定的评价。但北宋画院以行政命令将它作为评定"优劣去取"的标准，这就限止了其他风格、流派的发展，造成花鸟画长期迟滞和窒息的状况。当时所谓"院体"者，正是指那种"黄体"步亦步、"黄体"趋亦趋，既不去深入生活、又不敢自出胸臆的画风，墨守旧规，陈陈相因，千篇一律的"世俗之气"，令人望而生厌。

从根本上转变北宋花鸟画坛因循守旧的颓风，是自神宗熙宁年间（1068—1077）的崔白始。《宣和画谱》指出："（黄）筌、居寀画法，自祖宗以来，图画院为一时之标准，较艺者视黄氏体制为优劣去取。自崔白、崔悫、吴元瑜既出，其格遂大变。"（按，崔悫是崔白的仲弟，吴元瑜是崔白的学生，二人都直接受崔白的影响，因此，把变格的主要功绩归于崔白是并不过分的。）从此，宋代花鸟，特别是画院花鸟画的创作开始了一个新的局面，由二崔而吴元瑜，由吴元瑜而赵佶（宋徽宗），而李迪、李安忠、林椿、吴炳……竞以新意相尚，转益多师，不拘一家，深入踏实地写生、写实，不得对象真意不足贵，呈现出一派欣欣向荣的景象。

崔白变格的成功自有多方面的原因，本文不拟评论探讨。这里只想指出一点：稍前于崔白的赵昌、易元吉二人虽然没有能直接扭转画院的因袭之风，但他们在恢复花鸟画"外师造化、中得心源"的传统方面所做出的创造性贡献，对于崔白大变画院程式无疑起到了不可或缺的先驱作用，毋宁说是熙宁变

法的序幕；因此，正确地认识并评价赵昌、易元吉的艺术成就，有助于我们更全面地认识崔白、评价崔白的功绩，而且，对于充分认识、把握两宋花鸟画乃至整个中国花鸟画史的传统和精华，并在此基础上达到批判继承、推陈出新的目的，具有深远的历史意义和现实意义。

二、时代背景

赵宋王朝在结束了五代十国多年变乱的局面之后，为了巩固它的封建统治，曾一度实行对农民的"让步政策"，轻徭薄赋，休养生息，在一定程度上恢复并促进了社会生产力的发展，形成了宋朝统治者自诩为"百年无事"的承平时期（自太祖赵匡胤历太宗赵炅、真宗赵恒、仁宗赵祯、英宗赵曙至神宗赵顼）。邵雍在一首《插花吟》里这样歌颂道：

身经两世太平日，眼见四朝全盛时。

实际情形当然并不像邵雍所粉饰的那样。这百年间绝不是真正的太平无事。由于厉行中央集权制和官僚机构的庞大，加上赏赐无节、奢侈浪费（如真宗大中祥符间封禅泰山，耗费八百余万贯；又修玉清昭应宫三千六百余楹，几竭尽国库），以及对外族（辽、西夏等）的侵凌采取输款苟安的妥协政策，致使国库空虚、入不敷出，于是不断兼并土地，加紧榨取民脂

民膏，进一步加深了地主阶级和农民阶级之间的矛盾，造成严重的贫富不均现象。据官方的不完全统计，至道元年（995），仅京畿十四县的农民因失去土地而逃亡他乡的就有 10285 户；其他地区的情形更糟。各种不同规模的起义斗争此起彼伏，如淳化四年（993）青城（今四川灌县西）爆发了王小波、李顺领导的大规模农民起义，以"均贫富"的口号号召群众，起义人数达数十万之众，曾攻破成都，建立大蜀政权，年号应运，沉重地打击了宋王朝的统治。又如咸平三年（1000）益州戍兵以都虞侯王均为首，于元旦起事，建立大蜀，年号化顺，坚持斗争将近一年。更如庆历三年（1043），江苏、山东一带有王伦起事；陕西一带有张海、郭邈山起义；湖北有邵兴起事；湖南有唐和领导的瑶、汉各族人民起义；等等。其中有的坚持斗争达三四年之久。至神宗赵顼即位时，已民穷财尽，国势衰弱，危机迫在眉睫。可见在表面"全盛"的幌子下掩盖着极为尖锐复杂的社会矛盾。

在这样的一种形势下，统治阶级内部也展开了长期的激烈斗争。至道三年（997），王禹偁上疏，言冗兵、冗官及进士取人太多之弊。庆历三年，范仲淹建议十事：明黜陟、抑侥幸、精贡举、择官长、均公田、厚农桑、修武备、减徭役、覃恩信、重命令，以谋革新。但这些改良主义的措施都由于保守派的顽固抵制未能付之实行。终于导致成为神宗熙宁、元丰年间以王安石变法为中心的历史大变革、大动荡。

随着政治、经济上的这种斗争和变革，文学艺术同样在动

荡中向前发展。从文学方面来看，欧阳修、梅尧臣所倡导的诗文革新运动，反对宋初以来风行的形式主义、唯美主义的"西昆体"，主张自然淳朴的文风，取得了辉煌的成果；文学史上著名的"唐宋八大家"（唐的韩愈、柳宗元，宋的欧阳修、苏洵、苏轼、苏辙、曾巩、王安石），其中宋代六家均活跃于这一时期。从绘画来看，早期人物画以高文进为盟主，高是学吴道子的，所以一般画家大都取法吴生，皮毛袭取，神采不活，"一披之犹一群打令鬼神，俗以为工也"，这种世俗之见，到熙宁中李公麟出，"更自立意，专为一家"，方才得到改变。山水画则长期以李成为宗，"俗手假名"，竞相蹈袭，致使米芾有"李成真见两本，伪见三百本"之叹，而"欲为无李论"。至天圣间（1023—1032）范宽提出"吾与其师于人者，未若师诸物也；吾与其师于物者，未若师诸心"，明确表示了对因循之风的厌倦；神宗时郭熙又提出"人之耳目喜新厌故"之说，要求画家"饱游饫看"、不拘一家，更在陈陈相因的死水中掀起一大波纹，推动山水画的发展起了全新的变化。花鸟画的情况已如前述，兹不赘述。

　　作为观念形态的文学艺术，总是一定社会的政治、经济在人们头脑中反映的产物；尽管它的发展不一定完全与社会的一般发展成比例或相同步，但这种情况，归根到底也只能由社会发展的规律来做出正确的解释。至于北宋的诗文、绘画等从前期的因循守旧到中期的革故鼎新，则明显与政治上的变动和经济上的改革息息相关。赵昌、易元吉所走过的艺术道路，又从

另一个侧面反映出当时的革新力量在社会保守势力压抑下艰难曲折的成长和壮大过程。

三、赵昌的生平和艺术

赵昌，字昌之，号剑南樵客，剑南（今四川剑阁之南）人，一作广汉人，实同。生卒年不详，约生活于宋太宗、真宗至仁宗年间，真宗大中祥符（1008—1016）时擅名于时。

有关赵昌的生平，特别是他的生活和思想，我们知道得很少。对所能看到的文献资料加以综合的分析，只能得到这样一个印象：他很富有，但不是为富不仁；一生没有做过官，也不肯为强势折腰；经常游玩于巴山蜀水之间，是一位隐逸式的人物。在这样的一种生活环境下，绘画似乎只是作为他自身精神上的寄托和消遣，而不是用作进身或谋财的工具。

当时正是画院隆盛之际，不少画家以画干谒达官贵人，求得画院的一席之地。刘道醇《圣朝名画评》所记，高益、许道宁等均曾以绘画干谒公卿之门；丁谓修玉清昭应宫时，天下画流应募者更逾三千之数。而赵昌却不肯轻易为权贵作画，《圣朝名画评》称其：

> 性傲易，虽遇强势亦不下之。……时州伯郡牧争求笔迹，昌不肯轻与，故得者以为珍玩。大中祥符中，丁朱崖闻之，以白金五百两为昌寿。昌惊曰："贵人以赂及我，

非有求乎?"亲往谢之。朱崖延于东阁,命画生菜数窠,及烂瓜生果等。命笔遽成,俱得形似。及还蜀中,尤有声誉。

按丁朱崖,即丁谓,字谓之,江苏长洲人,淳化三年进士。后迁尚书礼部侍郎,进户部参知政事,权倾一时。天禧间(1017—1021)媒蘖寇准。乾兴元年(1022)封晋国公。仁宗即位后,潜结内侍雷允恭操揽朝政,横无所惮,为太后所恶,贬崖州。一个权势煊赫的大官僚,竟对赵昌如此优礼有加、奉为上宾,这在当时是罕见的。由此足以窥见赵昌的品格,一般画家是难以相比的。

此外,当时社会上还盛行书画买卖的风气。院外画家大都以卖画营生,收入相当可观。如燕文贵就曾"驾舟来京师,多画山水人物,货于天门之道";更如高益、许道宁等,把绘画作为招揽药物生意的幌子,有来看病买药的,辄作画送之。赵昌却反其道而行之。《宣和画谱》等记赵昌传中有这样一段话:"盖晚年自喜其所得,往往深藏而不市,既流落,则复自购以归之,故昌之画,世所难得。"这段话颇能说明他在这方面所持的态度。

结合当时的社会背景分析赵昌的这种生活、思想以及艺术态度,不难发现其间有着千丝万缕的联系。特别是,四川农民起义的暴风骤雨,他完全可能亲身经历过。作为地主阶级的一分子,他当然不可能站到农民的立场上来,但奇怪的是,经受了农民起义打击的他,并没多加紧与统治者的合作,而是采取

了与统治者离心的隐逸态度。这一点是非常值得我们加以深思的。

赵昌生在剑南，长在蜀中。唐代玄宗、僖宗皇帝两次幸蜀，给西蜀带来了长安、中原的灿烂文化，文人、画家荟萃于此，西蜀成为五代、宋初的文艺中心之一。仅从花鸟一科来看，就出现了刁光胤、滕昌祐、刘赞、孔嵩、黄筌父子、夏侯延祐、李怀衮等一批卓有成就的画家，师资传授，渊源不断。在这样浓厚的艺术氛围之中，赵昌画派的出现本来是不足为怪的。问题在于，上述各家互为熏陶的结果，在艺术风格上都是遵循着同一画风体制，特别当这一体制的典型和代表——黄体被作为宋朝翰林图画院的评画标准之后，许多西蜀画家随之进了画院，其影响更是倾动了院墙内外的各地画家。可是，赵昌却从西蜀画派中幡然改图、另辟蹊径，走上了迥乎不同的路子。

关于他的画派，为当时和后世称说不衰的是他在写生方面的成就。这首先应该看作是他有意识地针对院体因袭的弊端而力图恢复"外师造化、中得心源"的传统。因为，画家只有通过满腔热情的、师法造化的实践过程，不断地选择、积累、丰富自己的生活经验，才能为真正的艺术创造打下坚实的基础。画家生活经验的深度和广度，从根本上决定着他的作品境界的精度和高度。那么，应该怎样去获得这种丰富的生活经验呢？对于花鸟画家来说，除了到大自然中去做认真、细致的观察、写生，别无他路可行。

赵昌的画注重写生、注重形似是事实，但"若昌之作，则不特取其形似，直与花传神者也"。"蜀川赵昌妙花树，前后无人昌独步"。甚至连首倡"论画以形似，见与儿童邻"的苏轼也认为"古来写生人，妙绝如似昌""边鸾雀写生，赵昌花传神"，给予了他很高的评价。可见，"形神皆备"是赵昌花鸟画的特点之一。

写生之道，虽然从边鸾到黄、徐，其间不乏高手大家，但赵昌的功绩不仅仅在于继续这一传统，而且在于发展了这一传统，他的写生颇有不同于前人的独到之处。《东斋记事》指出：赵昌画花，"每晨露下时，绕栏槛谛玩，手中调彩色写之，自号'写生赵昌'"。俗话说，一日之计在于晨。选择在清晨进行写生，不仅画家的精力最充沛、观察最细腻，而且烟光霞影，风露飘忽，浮动于疏花密叶之间，这是花卉最逗人喜爱的时光。因此，在写生中就能够深得对象朝气蓬勃、欣欣向荣的情状，充分把握它们的形和神、态和势、情和意各方面的特征。《石湖居士诗集·题赵昌木瓜花》云："秋风魏瓠实，春雨燕脂花；彩笔不可写，滴露匀朝霞。"《北涧诗集·题赵昌芍药花》云："韶光欲尽伴荼蘼，收拾华风在一枝；不惜丹铅和露写，惜它姚魏不同时。"《洞天清禄集》则称："赵昌折枝有工，花则含烟带雨，笑脸迎风；果则赋形夺真，莫辨真伪。"这一些都充分说明了赵昌通过朝露之下的长期写生实践所获得的独到的艺术感受，而化为笔下露风姿、霞精神、生动活泼的艺术形象。

　　然而，对于传统的典范，他也并不是绝去倚傍、无师自通的。他最初师承滕昌祐，后来又仿效起徐崇嗣的"没骨法"，并做过许多认真不苟的临摹。因此，我们分析滕昌祐和徐崇嗣的画派，对于深入理解赵昌的花鸟画是有一定价值的。

　　滕昌祐，字胜华，吴（今江苏苏州）人，唐末五代画家，黄巢起义时逃避入蜀，擅作花鸟草虫蔬果。相传他在居室的屋旁栽植竹石花木，以供写生，无所师承而以似为工，他的这些特点都为赵昌所继承，并得到了发扬光大。至于其画法，"为蝉蝶草虫，则谓之点画；为折枝花果，谓之丹青"。不过这两种方法具体是怎样的风裁体貌，都已无从考辨。但滕是黄筌的老师，由黄体的画法还是多少能够透露一点滕画的消息的。关于黄体，沈括《梦溪笔谈》中有着比较具体的介绍："诸黄画花，妙在赋色，用笔极新细，殆不见墨迹，但以轻色染成，谓之写生。"说得更明白一点，就是先以极工细的墨笔勾出物象的形廓，然后在轮廓线所界定的范围内反复用轻清的彩色层层渍染，直到有丰满典丽的效果；这时，累积的彩色已经遮盖了最初勾勒的墨线，所以说"殆不见墨迹"。这种方法就是至今沿用的"勾勒填彩法"，简称"勾勒法"，现存黄筌的《写生珍禽图》（故宫博物院藏）和黄居寀的《山鹧棘雀图》（台北故宫博物院藏）等可与之相为印证。由黄体可以推知滕昌祐的画派，特别是他的"丹青"一法，基本上也是属于勾勒法的范畴。由此推论，赵昌的早期画派也应该是不外乎此的。但当时正是黄体风靡的时候，他又为什么要从"勾勒法"幡然改图，

仿效起徐崇嗣的"没骨法"来呢？而徐崇嗣的"没骨法"又是怎样的一种画法呢？

徐崇嗣，五代、宋初画家，钟陵（今江苏南京）人，徐熙的儿子（一说孙子，不可信）。其"没骨法"的创立，是迫于黄家的轧己，在乃父徐熙"落墨"画法的基础上舍墨而就色的结果。而所谓"落墨"的画法，根据近人的考证，则是事先不勾形廓，直接以墨笔连勾带染地画出花卉的枝、叶、蕊、萼，然后在某些地方略微敷施色彩。徐崇嗣的"没骨法"同徐熙的"落墨法"除在用色、用墨方面有所不同外，在具体用笔的方式上则是一致的，所以，历来的文献均称其"善继先志""绰有祖（应为父）风"；有人更把徐熙"落墨"看作开"没骨法"之先河。"勾勒法"和"没骨法"是我国花鸟画的两大基本画法。所谓"黄徐异体"，反映在题材、内容方面，是黄氏多作禁囿所蓄的珍禽异卉，徐熙则多状江湖所有的水草渊鱼；反映在笔墨、形式方面，正是"勾勒法"和"没骨法"的区别。

需要指出的是，历来以勾勒、填彩和水墨、没骨作为区分"黄徐异体"的相异之点，虽在特定意义上有其相对的正确性，但从整体上看却带有很大的局限性。因为黄筌的画法其实并不限于勾勒和填彩，他也有水墨和没骨的画作，如《圣朝名画评》称他的墨竹"独得意于寂寞间，顾彩绘皆外物，鄙而不施"，《宣和画谱》则记有他的《没骨花枝图》一件。同样，徐熙父子也并不限于水墨和没骨的画法。《圣朝名画评》称徐熙"尤能设色，绝有生意"，《图画见闻志》认为"没骨

法"只是"崇嗣遇兴偶有此作，后所画，未必皆废笔墨"，就是明证。所以，日人铃木敬指出：原本意义上的黄徐二体的画风，"可能并没有什么太大的差异"。这一看法有一定的道理。基于如此的认识，是否可以这样来理解：犹如水火不相容的黄徐二体之争，其实是一种既限制对方又束缚自方的宗派之争，在这场斗争中，由首先发难的黄家父子抓住徐熙"落墨"的画体，攻其一点不及其余，同时也就主动放弃了自身的水墨风格，结果把花鸟画的发展投置到死圈子里。赵昌由滕昌祐转向徐崇嗣，也许正是出于对同乡画霸的厌恶之情，从而有意识地要来打破艺术上的门户之见。

《圣朝名画评》记徐熙传中有一段话值得引起我们的注意：

> 士大夫议为花果者，往往宗尚黄筌、赵昌之笔，盖其写生设色，迥出人意。以熙视之，彼有惭德。筌神而不妙，昌妙而不神，神妙俱完，舍熙无矣！

这一段话主要是极力推崇徐熙的画派；但对于我们认识赵昌的画派，实在也是大有启迪。

首先，它以黄、赵并论来提出徐熙的创格，说明黄、赵画体必定有一定的相通之处。"写生设色"是一方面，而进一步联系邵博《闻见后录》所说："画花，赵昌意在似，徐熙意不在似。"可知赵昌传写物象十分注重形体的真实性，与徐体"落墨法"的草草率笔或"装堂花"的"骈罗整肃""不取生意

自然之态"判然两径。而这，恰好与黄体勾勒填彩法的刻意求工态度是一脉相通的。

其次，由"筌神而不妙，昌妙而不神"的说法，又指出了黄、赵画体的异趣之处。据黄休复《益州名画录》诠释神品画格云："创意立体，妙合化权。"释妙品画格云："笔精墨妙，不知所然。"不难理解，在具体的用笔方式方面，赵昌以其洗练轻脱的作风，突破了黄体繁缛谨细的刻意描绘。而这种洗练轻脱的画风显然是吸取了徐体"落墨"或"没骨法"笔墨生发、不假造作的长处。

事实上，作为同时代画家中的佼佼者，无论滕昌祐和徐崇嗣也好，黄、徐二体也好，对于赵昌来说都不可能是艺术的归宿和终点，而只能是作为通过长期师法造化所获得的真切的生活识受来达到升腾变化的借鉴。因此，正如铃木敬所指出："不一定非把舍去了勾勒线而用没骨法画成的作品规定为赵昌画。"这无疑是中肯的见地。尽管赵昌厌恶黄家画霸的作风，但他既没有全然地抛弃了勾勒法，也没有简单地为"没骨法"所牢笼，对于二者，他是各取所长、兼收并蓄而熔于一炉、别开生面，从而能在花鸟画传统技法的基础上独树一帜，进入新的化境，最终奠定了他在花鸟画史上作为一代大师的重要地位。另一方面，由西蜀画家挑起的宋初黄徐之争，90年以后又由西蜀画家的赵昌出来做了调和，这一做法直接推动了从北宋中叶开始的对徐熙画派全面的再认识和再评价，扫除了分裂画坛的障碍——宗派门户之见，在花鸟画的发展史上具有不可

估量的积极意义。

必须强调指出的是，赵昌花鸟画最大的特点在于色彩的运用。《图画见闻志》称其"惟于傅彩，旷代无双"，《宣和画谱》称其"傅色尤造其妙"，《画品》称其"设色明润，笔迹柔美"，《洞天清禄集》称其"设色如新，年远不退"，等等。而黄体不也是以色彩取胜的吗？二者之间又应怎样的分别呢？据说，"赵昌画染成不布彩色，验之者以手扪摸，不为彩色所隐，乃真赵昌画也"。从这里可以了解到他赋色的轻淡，同黄体的脂粉之态绝然不同。《宣和画谱》载有赵昌一系的画家刘常的画法："染色不以丹铅衬傅，调匀深浅，一染而就。"同样可以用来解释赵昌的赋色，乃是运用了徐体"没骨法"的运笔之妙，其渍染的次数是远比黄体要少的。大概，这就是所谓"神""妙"之分吧！赵昌赋色的这种特点，充分地服从于并完美地表现了清晨露气霞光中润泽而不是艳燥的花卉的真实情状。

苏轼《王进叔所藏画跋尾·赵昌四季·芍药》诗云：

> 倚竹佳人翠袖长，天寒犹着薄罗裳。
> 扬州近日红千叶，自是风流时世妆。

以"天寒犹着薄罗裳"的"倚竹佳人"来比拟赵昌的花鸟画，实在是再也恰当不过的。它同黄体（撇开其水墨的风貌）花鸟画的区别，就在于所着"罗裳"的一薄、一厚；它同徐体（撇开其设色的体貌）花鸟画的区别，则在于一着"罗裳"、

一着"布衣"（徐熙人称"江南布衣"）。黄体浓妆艳抹，徐派不施脂粉，赵法轻描淡写，三美并峙，各呈风姿。

然而，从总体上来看，赵昌的画派毕竟没有达到与黄筌、徐熙相埒的地位。寻其究竟，主要有两方面的原因。其一，在题材方面，他的局限性比较大。他最擅长的是画折枝花果，但不善于画全株；其次是草虫；也能作文禽猫兔，可惜画得并不好。而黄筌、徐熙对于花鸟画的表现题材几乎无所不包、无所不能。其二，由于过分地把精力集中于色彩的革新，难免使他忽视了"六法"中"骨法用笔"这一条。欧阳修《归田录》批评其"笔法软劣，殊无古人格致"，《图画见闻志》批评其"笔气羸懦，惟尚傅彩之功也"，《画鉴》批评其"惟以傅染为工，求其骨法气韵少劣"，都是十分中肯的。但如果因此而将其全盘否定，不入鉴赏之列，如米芾《画史》的做法，那也不是正确的态度。

赵昌一生创作了大量的花鸟画，尽管他当时就不肯让作品流传出去，但见于《宣和画谱》著录的也还有154件之多。但随着时代的推移，各种公私收藏所著录的赵昌画迹每况愈下，到今天已经吉光片羽，所剩无几了。据笔者所知，目前国内各博物馆还收藏着的或从影印本上可以看到的赵昌画迹，比较重要的大约有这么几件：

《写生蛱蝶图》（故宫博物院藏）

《岁朝图》（台北故宫博物院藏）

《牡丹图》（台北故宫博物院藏）

《四喜图》（台北故宫博物院藏）

此外还有一些册页小品，如《杏花图》（有方圆不同样式的多幅）、《樱桃山鸟图》、《海棠蜡嘴图》、《荷塘鸂鶒图》、《荔枝图》等；还有一些作品已流散到国外，如《曲竹图》（现藏日本）等。

这些作品的真赝，在学术界尚有争议。事实上，这些作品在技法方面所体现的相异之点，已经远远超出了同一画家风貌的多样性所允许的范围，以致我们如果肯定其中的一件为赵昌的真迹，则其余的作品就很难再挂到赵昌的名下。这里试来分析《写生蛱蝶图》《岁朝图》《牡丹图》《四喜图》四图。

《写生蛱蝶图》（图1），纸本，纵28厘米，横91厘米，卷中前后有南宋贾似道"秋壑"印、"魏国公印"、"台州市房务抵当库记"，元鲁国大长公主"皇姊图书"印，以及明清诸收藏印。画幅上有清高宗弘历（乾隆）诗题："青虫出菜甲，旋复化为蝶；蝶已不复虫，生灭迅交睫。翾栩飘秋烟，迷离贴露叶；炼得长生术，金丹了无涉。乾隆己未（1739）仲秋御题。"后纸有元冯子振诗题："蚱蜢青青莋艋扶，草间消息未能无；尺绡何限春风意，约略滕王蛱蝶图。前集贤待制冯子振奉大长公主命题。"又赵岩诗题："粉翅浓香共扑春，林园仿佛落花尘；谁教草露吟秋思，惊觉南华梦里人。赵岩。"又，接纸有明董其昌跋："赵昌写生，曾入御府，元时赐大长公主者，屡见冯海粟（子振）跋，此其一也。董其昌观。"

按此图原无名款，董其昌定为赵昌之作，究竟依据何在，

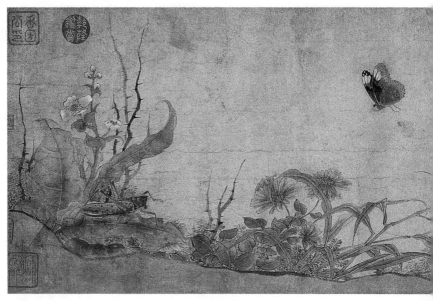

图 1　赵昌　写生蛱蝶图

这里没有说明；而冯子振等人的诗题，也并没有指出它的作者是谁。所以，近年来有人对它的真实性提出了怀疑的看法。

从鉴定的角度出发，题跋对于书画的作用只能是相对的，而不是绝对的。我们既不能因为董其昌的跋文就轻信其为真，反之，也不能因为冯子振等没有说过它是赵昌而定其为伪。我们只能通过对作品本身进行分析，通过对作品笔墨风格和情调的认识，来同赵昌画派比较对照，题跋的作用才能产生。

此图描写初秋郊野的景物，三只蛱蝶、一只蚱蜢活跃在花草之间，布局疏密有致，画意极为恬淡幽远。翩翩起舞的蛱蝶，迎风摇曳的花草，形态逼真、神意俱足，富于真实的生活情趣，可见作者有着深入的写生基础和细致入微的观察体会。画法上，花草均作双钩，墨色有浓淡，下笔轻利而有顿挫和粗细变化；赋色则轻淡明净，色不碍墨，淡而不薄，雅而不俗，韵味醇厚。枯枝和苔草不加勾勒，直接用墨笔和色笔随深随淡地点簇而成，显得洒脱而利落。蛱蝶草虫则细勾工整，蝶翅更加浓染，与花草画法略异，粉腻腻的，具有很强的质感（可能是对滕昌祐"点画"方法的发展）。总的看来，无论用笔、赋色，既统一，又富于变化，同当时一般院体作品的陈陈相因、刻板模拟大相径庭，可以看出是综合了黄徐二体而别开生面。一种清新俊逸的淡泊而疏朗的情调荡漾在画面上，宛如薄裳佳人轻舒翠袖的倩姿秀态，与前所引苏轼的诗意可谓吻合无间。与师承赵昌的南宋林椿、元代钱选的有关作品相比，笔者认为《写生蛱蝶图》是最接近于赵昌风貌的。

《岁朝图》（图2），绢本，纵104厘米，横51厘米，署款"臣昌"有二处，均在画幅左下方，伪；收传印记有"天目山房图书之记""项叔子""项墨林秘芨之印""子京"及乾隆诸玺。诗塘上有弘历题跋："满幅轻绡荟众芳，岁朝首祚报韶光；朱红石绿出书院，写态传神惟赵昌。只以丽称弗论格，猝于多处若闻香；宣和好画非真好，迹涉竽吹热闹场。江少虞谓赵昌画若染成，不为采色所隐。是帧写生工妙，信非昌不能办。第玩其结构，下截布置分明，水仙已居其半，而湖石以上仅五寸许，花朵繁密，略无余地，枝干俱未能展拓尽势。名人章法，殊不如此。盖画幅本大，或有破损处，为庸贾割去，别署伪款，所存已非全璧。然昌画不多觏，吉光片羽，亦自可珍。既题以什，并识所见如右。丙申（1776）岁朝，御笔。"弘历从章法布局的角度指出画幅曾"为庸贾割去"以及署款的不可信，是完全有理的；但断言"是帧写生工妙，信非昌不能办"，显然缺少根据。即从影印件来看，此图以勾勒法重设色作梅花、山茶、水仙、月季、竹篆、湖石，花盛叶茂，铺天盖地，极为精工典丽，洋溢着富贵修饰的气氛，应该是属于徐熙的"装堂花"一路，把它记在赵昌名下是颇有可疑之点的。

《牡丹图》，绢本，纵143厘米，横59厘米，款"赵昌"（篆书）在下方，钤"赵昌"印，皆伪。画面上又有米芾"宝晋斋"印，赵孟頫、管仲姬夫妇"松雪斋图书印"、"仲姬"印以及项墨林、乾隆收藏印多方。画面描绘牡丹湖石，衬以鸢尾、灵芝、春兰，布局稳健，疏密得体，重设色，一派春光明

图 2　赵昌　岁朝图

媚、绚丽灿烂的景色。特别是各种花卉迎风带露、前后穿插的情状，都被刻画得十分生动，沁出袭人的芳香。但要肯定它是赵昌的作品，殊难置信。

《四喜图》，绢本，纵 123 厘米，横 60 厘米，无款印。收传印记有"玉兰堂图书记"、乾隆三玺等。左边幅有董其昌跋："北宋赵昌之精于花鸟，其秀润不减王晋卿，而易庆之辈皆奉为典型者也。此幅尤属神品，余得之金台旅邸，重加装潢，以垂不朽。其昌。"但这段董跋本身的真实性也是值得怀疑的，所以此图的真赝更不能据之定评。据亲眼见过此件原作并做过认真临摹的于非闇先生，在《我怎样画工笔花鸟画》中所述："它是否赵昌，董其昌的鉴定不能即作为定评。但是作为北宋中期的花鸟画来看，可疑之点却很少。它描写雪后的白梅、翠竹和山茶花，与那些噪晴、啄雪、闹枝、呼雌的禽鸟。突出地塑造了黑间白各具情态的四只喜鹊，这喜鹊比原物只有大一些而不缩小。他对喜鹊用大笔焦墨去点去捺，用破笔去丝去刷，特别是黑羽白羽相交接的地方，他是用黑墨破笔丝刷而空出白色的羽毛，并不是画了黑色之后，再用白粉去丝或刷出来的白色羽毛。这一画羽毛的特点，自五代黄筌到北宋赵佶，可以看出是一个传统。这一传统在南宋以后就很少见了。他另外还画了两只相思鸟、两只蜡嘴鸟（都是一雌一雄）和一只画眉鸟。翎与毛的画法，也和《山鹧棘雀图》一样，有显著的区别。此外，如梅花的枝干、石头的锋棱、竹子枝叶等等，既不同于黄居寀，也不同于崔白。他把春天已经到来的景色，完全活生生

地刻划出来。"于先生的分析非常仔细，他的分析可以使我们明了这幅《四喜图》运用了大笔小笔、兼工带写的描绘方法，这种画法渊于西蜀画派而又显然已经突破了黄体刻意求工的谨细态度，其中多少掺入了一些徐熙落墨的成分，确实有其独特的面貌。但从时代的风格特性，它不可能是北宋，而更多的是明人的作风，尤其是湖石的勾皴，更是典型的浙派笔法。

四、易元吉的生平和艺术

易元吉，字庆之，长沙（今湖南长沙）人，生年不可考，卒年应在英宗治平元年（1064）或稍后。从有限的资料可以得知，他原是一个地位卑下的民间画工，天资聪颖，灵机深敏，初工花鸟画，已经取得相当成就，后来见到赵昌的画迹，感到不能超越，说是"世未乏人，要须摆脱旧习，超轶古人之所未到，则可以谓名家"。于是选择了獐猿作为专攻的方向，遍游荆湖间的名山大川，更深入万守山百余里，"以觇猿狖獐鹿之属，逮诸林石景物，一一心传足记，得天性野逸之姿"，"寓宿山家，动经累月"，"几与猿狖鹿豕同游"；回长沙后又在"所居舍后，疏凿池沼，间以乱石丛花、疏篁折苇，其间多蓄诸水禽，每穴窗伺其动静游息之态，以资画笔之妙"。由于他如此刻苦钻研，终于取得了更高的成就，"写动植之状，无出其右者"，为"世俗之所不得窥其藩"。仁宗嘉祐（1056—1063）初，刘元瑜知潭州（即湖南长沙），对易元吉的画艺大

加赏识，特意将他破格提拔为州学助教（从九品）。嘉祐二年（一说三年）九月，朝廷认为刘元瑜此举是擅权，因而将他降职到随州。（按：刘元瑜，字君玉，河南人，进士及第，一度站在范仲淹、欧阳修等革新派一边，执政宽恕便民，如"提举河北便籴事，会永宁、云翼军士谋为变，吏穷捕，党与谋劫囚以反，百姓窃知多逃避，元瑜驰至，斩为首者，其余皆释去不问"。又，"历京西河东转运使"时，劾奏"集贤校理陆经谪官在河南日，杖死争田寡妇，且贷民镪……请重寘于法，并坐保荐者"。又，"以天章阁待制知潭州，猺人数为寇，元瑜使州人杨谓入梅山，说酋长四百余人出听命，因厚犒之，籍以为民，凡千二百户"。私补易元吉，正从又一个侧面表明了他的政治态度。后来他与欧阳修等发生矛盾并遭到排挤，易元吉事件不过是一个借口而已。）但由此也可以看到当时画工地位的低下，只能经由翰林图画院寻求进身之阶。刘元瑜降职调任之后，易元吉受到何种处理？史无明文，看来他是不可能再保住这一职位的。但"因他一度充当此职，对一个画工来说，这是难得的荣誉"，所以，常在其作品上题识"长沙助教易元吉画""潭散吏易元吉作"等字样。后来，他又一度游历余杭（今浙江杭州）、汴京（今河南开封）等地，还曾得到过童贯父亲童湜的资给。"治平甲辰岁（1064），景灵官建孝严殿，乃召元吉画迎釐齐殿御扆，其中扇画太湖石，仍写都下有名鹁鸽及雏中名花，其两侧扇画孔雀。又于神游殿之小屏画牙獐，皆极其思。元吉始蒙其召也，欣然闻命，谓所亲曰：'吾平生

至艺，于是有所显发矣！'未几，果敕令就开先殿之西庑张素画百猿图，命近要中贵人领其事，仍先给粉墨之资二百千。画猿才十余枚，感时疾而卒。"一说"画孝严殿壁，画院人妒其能，只令画獐猿，竟为人鸩"，应是可信的。

易元吉的蒙召入禁，当在游历京师之时，他的入禁没有经过正式的考核评定，看来是有一定背景的。除童湜外，刘元瑜在京中也不会没有显贵的亲友。如果没有这些人的推荐，易元吉是很难得到这种机遇的。他曾说："吾平生至艺，于是有所显发矣！"这句话不仅表明了他素有打进画院、转变画院因袭之风的夙愿，多少还表示出对刘元瑜等"亲友"的知遇之恩的感激之情和报答之念。但他抱着这种"争气"斗胜的态度进入禁中，势必不顾画院的世故旧规，而是要充分地尽量地发挥自己的才华，这样，就会得罪一部分妒贤嫉能的保守派画家，终遭鸩死（可能是易元吉感时疾以后，别人在汤药中下了毒）！画院中的钩心斗角、互相倾轧，本来是司空见惯的事情，如黄筌父子排斥徐熙就是一个典型的例子，又如《圣朝名画评》记高文进肆意贬低王士元，等等。至于谋害人命，这就不仅是卑鄙，而且是罪恶了！由此也可以看出，艺术上的革新所要付出的代价是多么巨大！

众所周知，艺术的生命在于创作的个性。它是在客观社会历史条件的制约下，在艺术家的生活实践、审美意识和艺术才能诸因素的相互联系中，共同发生作用而形成的一种创造能力，是艺术家在充分认识这些主客观条件的前提下进行积极、

主动的艰苦探索的结果。这种探索集中地表现于密切相关的两个矛盾方面，即对现实美的独特发现和寻找相应的表现手法。其中，前者是矛盾的主要方面，因为怎么表现总是取决于表现什么，离开了表现什么，手法的探索往往流于单纯地玩弄形式。所以，要避免与别人雷同，首要的一点就是必须在对现实美的认识方面多下功夫，努力去发现、发掘别人尚未认识或认识不深的方面、特点和意义，争取达到感受与认识的迥乎常人的新的高度和深度，才能为个性的形成打下坚实的基础。依样画葫芦，人云亦云，虽然是最省力的，却谈不上个性的创造。这是为艺术史上多少艺术家的实践所证实了的一条艺术法则。

我国花鸟（包括虫鱼走兽）画的发展，迄至易元吉的时代，花卉、蔬果、竹石、禽鸟、草虫、鱼龙、牛马等等，各种题材几乎都已有人涉足，并出现不少成绩斐然的大家高手。在这些方面，虽然并不是不能继续做进一步的开掘和提高，但限于当时的客观条件，如流行的画学思想、既有的传统技法等等，毕竟难以突破。即以花卉而论，从唐、五代以来边鸾、滕昌祐、黄筌、徐熙等的写生，到赵昌在清晨时对花挥毫，画家对于花卉的美的认识和表现，在由月色世界酝酿出水墨画的意境之前，几乎已经登峰造极。而对于猿猴的描绘，除南北朝时期的新疆克孜尔、森木赛姆等石窟壁画中有过大量生动的描绘外，在内地画家的笔下似乎还是一个空白。易元吉能够清晰地认识到这一点，提出："世未乏人，要须摆脱旧习，超轶古人之所未到，则可以谓名家。"进而独辟蹊径，将家乡山野中常

见的猿猴作为造就自己艺术个性的突破点，显示出一个真正的艺术家的眼光和胆识。相比之下，那些守着黄体程式不敢越雷池一步的画院众工，又显得多么渺小和可怜。

从易元吉对于写生的态度来看，也带有鲜明的开拓型的个性特征。滕昌祐、赵昌等一般都是在居家附近的庭院中养殖、观察花卉，这一生活方式和写生方法对于花卉画无疑是合适的，但对于描绘禽鸟动物显然就很不够了。欧阳修《画眉鸟》诗云：

> 百啭千声随意移，山花红紫树高低。
> 始知锁向金笼听，不及林间自在啼。

罗大经《鹤林玉露》亦记故事一则："曾云巢无疑工画草虫，年迈愈精，余尝问其有所传乎，无疑曰：'是岂有法可传哉！某自少时取草虫，笼而观之，穷昼夜不厌；又恐其神之不完也，复就草地观之，于是始得其天。方其落笔之际，不知我之为草虫耶，草虫之为我也。此与造化生物之机缄盖无以异，岂有可传之法哉！'"

禽鸟也好，草虫也好，在大自然中与在笼子里，虽然从形状来看并没有什么两样，但表现在神情方面相变何止千百，前者充分流露出无拘无束的"天性野逸之姿"，后者则多少难免呆滞惊恐之状。猿猴獐鹿之类，聪慧通灵，当然更是如此。易元吉的深入深山丛林"以觇猿狄獐鹿之属"，以及穴窗窥伺水

禽动物的"动静游息之态"，正是为了充分地把握对象的真性情，即曾云巢所说的"得其天"。而这一行动要付出艰辛的代价，有时甚至需要冒着生命的危险，比之曾云巢的就草地以观草虫又是有过之而无不及了。唯其如此，才有可能获得艺术的真谛，而为"世俗之所不得窥其藩"。回头去看那些画院的保守派画家，禁囿中有的是奇花怪木、珍禽瑞兽，但他们一是不肯认真地去作写生，二是即使偶尔写生也难得其天性野逸的真性情，而只能在皮毛形似上下功夫。所以，当积累了丰富生活经验和形象素材的易元吉进入画院后，即崭露出他的艺术才华，使院画家们相形见绌、黯然失色，并引起他们刻骨的妒恨，向易元吉伸出了罪恶的毒手。

> 吾知画者古有说，神鬼为易犬马难。
> 物之有象众所识，难以伪笔淆其真。
> 传闻易生近已死，此笔遂绝无几存。
> 安得千金买遗纸，真伪常与识者论！

　　刘挚题《易元吉画猿》的这几句诗，提出真伪艺术之分，正可以看作是对保守派画家的无情抨击。

　　关于易元吉画獐猿的意义，历来的题跋诗文中有各种说法。黄庭坚《易生画獐猿猴獾赞》云：

> 穴居木处，相安以饮食，生渴饥爱憎，无师而自能。

其皮之美也，自立辟；其肉之肴也，故多兵。风林雾壑，
伐木丁丁，雄雌同声，去之远而犹鸣。彼其不同臭味，故
眴目而相惊。惟虫能虫，惟虫能天，余是以观万物之情。

董逌《书易元吉猩猩图》云：

　　世言猩猩取其血可以染朱屩，猎者既得，则朴击使自
道升斗，皆如其数。余每疑此说，尝得杜祁公谓：遍问胡
商，元无此事。今人之论，犹谓《国志》为然，传误袭谬，
不必论也。《广志》独言：猩猩唯闻其唬，不闻其言。永
昌、武平，今在东蜀、广南，尽王封之内也，人易知者，
此说不可谓谬。至谓交趾贡能言鸟，反以猩猩供庖膳，此
说尤不可信，当俟知者讯之。此图盖击朴斟酌以求升斗之
数者也。尝闻段成式言：狒狒饮其血，可以见鬼，力负千
斤，笑辄上吻掩额，状如猕猴，作人言，如鸟声，血可染
绯，发极长，可为人头髲。宋建武中，高城郡进雌雄二头，
猎者言：无膝，睡常倚物。今世尽以此谓猩猩，岂误以况
之邪！

周紫芝《题赵倅家獐猿图》云：

　　猿狙喜怒不足说，獐鹿町畦宁无场；
　　枝高地卑能有几，蚭蛇自可俱相忘；

富贵贫贱各有适，世间万事谁能量！

牟巘《题元古二獐图》则云：

> 秋风树叶，呦呜相命，正尔自乐，其乐何！自涉人境，
> 吾侪可得而狎玩之，同其乐，意亦复可喜。使值曹景宗辈，
> 固将数肋而射，渴饮血，饥食肉，如甘露浆。人以为被之
> 乐矣，幸寄声朋曹，深藏而决游，此乐勿使人知。

这些说法，见仁见智，自有他们立论的根据。但据笔者的
看法，易元吉画獐猿并不是有意识地做人情世故的比附，而主
要是通过对獐猿这些聪敏顽皮而又逗人喜爱的精灵的刻画，表
现作者热爱自由、向往无拘无束的生活的愿望。特别是灵长类
的猿猴，作为一种颇近人性的高级动物，很早就得到我国人民
群众的喜爱，如易元吉的家乡荆楚一带，早在战国时候已有
"沐猴（猕猴）而冠"的习惯。虽然，这一成语后世多用来比
喻徒具人形、实无人性的小人，但在当时，又何尝不是出于对
"沐猴"的宠爱之情呢？古代的志怪小说中，如《吴越春秋》
《搜神记》《补江总〈白猿传〉》等，都写过白猿成精的故事；
到宋朝的《大唐三藏取经诗话》，则出现了猴行者的形象，他
护持唐僧西行，足智多谋、神通广大，一路擒妖降魔，使取经
大业得以功德圆满——这一形象发展而成后来家喻户晓、举世
闻名的《西游记》中的孙悟空形象。这种种事实，都说明了我

国人民的传统习惯是把猿猴作为可亲可爱的亲密伙伴；易元吉把它化为艺术形象，正是反映了这种传统的审美意识，他的作品受到当时和后世人们的普遍珍爱，也就在情理之中了。请看古人诗文中对他笔下猿猴形象的描述，是何等的生动活泼、逗人喜爱：

参天老木相樛枝，嵌空怪石衔青漪。
两猿上下一旁挂，两猿熟视苍蛙疑。
萧萧丛竹山风吹，海棠杜宇因相依。
下有两獐从两儿，花飱草啮含春嬉。
易老笔精湖海推，画意忘形形更奇。
解衣一扫神挟持，他日自见犹嗟咨。

槲林秋叶青玉繁，枝间倒挂秋山猿。
古面睢盱露瘦月，氄毛匀腻舒玄云。
老猿顾子稍留滞，小猿引臂劳攀援。
坐疑跳踯避人去，仿佛悲啸生壁间。
巴山楚峡几千里，寒岩数丈移秋轩。
渺然独起林壑志，平生愿得与彼群。

阴岩万古无纤尘，木石翠润无冬春。
时哉两猿挂复蹲，其手抱子为屈伸。
下有游貊意甚驯，雄雌嬉游循水滨。

沐猴过獐懈欲奔，据高自得俯而扣。

悬之门堂阅疑真，妙哉易生笔有神！

择食麛相唤，无人意不惊。

猿啼风动叶，机熟两忘情。

鸟逐山公噪，惊麇仰望疑。

春林无一事，猸狨自生悲。

虽然易元吉把獐猿作为主要的描绘对象，但他并没有舍弃对于花卉禽鸟的描绘。不仅獐猿画中少不了作为补景的花卉禽鸟，他还创作了不少花鸟画作品，如奉召画迎釐齐殿御扆的扇画太湖石、鹁鸽、名花和孔雀，"又尝于余杭市都监厅屏风上画鹞子一只。旧有燕二巢，自此不复来止"，等等。《宣和画谱》著录他的作品 245 件，其中花鸟画作品如《写生杂菜》《写生双鹑》等近 70 件之多。米芾至有"易元吉，徐熙后一个而已，善画草木叶心，翎毛如唐（希雅）、徐（熙），后无人继；世但以獐猿称，可叹"的说法。易元吉的花鸟作品今天虽已不可见，但从他见到赵昌画而改画獐猿以及米芾的叙说，可以推知基本上不出前人的画派，尽管也有相当的成就，但就创造性而言，显然不及獐猿独擅了。兵法云："伤其十指不如断其一指。"在这一意义上，后人"但以獐猿称"也就不足为叹了。

易元吉的画派在总体上也是倾向于调和黄徐二体的一种新

风貌，但与赵昌相比，他更接近于徐熙的江南画派。首先，从题材来看，赵昌多作牡丹、芍药、海棠一类"富贵"花卉，正是黄家的拿手好戏；而易元吉不仅以山野中的獐猿作为主攻方面，即画花鸟，也多作生菜、鹌鹑之类，与徐熙同属"野逸"。其次，从画法来看，赵昌画花以设色最称其妙，与"诸黄画花妙在赋色"相一致；而易元吉则以清淡为尚，米芾称之为"逸色笔"即水墨淡彩的意思，与徐熙的"落墨法"情亲意密。当然，徐熙是有意识地向水墨方向发展，易元吉主要是服从于写实的需要，因为山野的獐猿既无华丽的毛色，自然也就用不着艳冶的表现。凡此种种，都说明了赵易因不同的生活思想而有不同的艺术倾向和创作个性，从而在调和黄徐二体时做出了有不同侧重的选择。因此，当时、后世的画史著作，往往以赵昌与黄筌并称，以易元吉与徐熙共论。特别从易元吉以后，真正开始了对徐熙画派的重新认识和重新评价，从根本上扭转了宋初以来重黄轻徐的习见，如王安石、沈括及稍后的苏轼乃至米芾等，无不对徐熙推崇备至。应该认为，易元吉在这方面的选择并获得成功，对于转变鉴赏者的心理是起了一定的作用的。

易元吉以其独创的艺术个性变革画院因袭之风的企图虽然失败了，但却为稍后的崔白提供了一个血的教训。当六十多岁的崔白在熙宁初进入画院，以画艺过人而恩补艺学之职，坚辞不受，乃得"特免雷同差遣，非御前有旨毋召"——这一举动，在一般人自然是不可理解，以致郭若虚也认为是"过恃主知，不能无颣"。其实联系易元吉的前车之鉴，崔白此举无疑

图 3 易元吉（传） 猴猫图

是明智的。正是这一举动，才使那些守旧的院画家们无奈他何，从而保证了变格的成功。

易元吉的作品流传至今的仅《猴猫图》《聚猿图》《獐猿图》及若干册页小品。

《猴猫图》（图 3），绢本，设色，纵 32 厘米，横 57 厘米，无款印。收传印仅有"内府图书之印""宣和中秘"及"蕉林"诸印。画前有宋徽宗瘦金书签题"易元吉猴猫图"；拖尾有赵孟𫖯题跋："二狸奴方雏，一为孙供奉携挟，一为怖畏之态，画手能状物之情如是。上有祐陵旧题，藏者其珍袭之。子昂。"又张锡题跋："猴性虽狷，而愚于朝四暮三之术；狸虽曰卫田，而不能禁硕鼠之满野，是物之智终有蔽也。是理姑置，今观易元吉所画二物，入圣造微，俨有奔动气象，又在李迪之上，信宋院人神品也。后有文敏小跋，字虽不多，而俊逸流动，遂

成二绝矣。今为吾友郜君世安所藏，世安善鉴画能书，其得于是者必多矣，尚永宝之。张锡跋。"又毕沅题跋，叙张锡生平，不录。画面描绘一猴二猫，背景全部空白。猴为锁链所束缚，但顽敏的天性依然不泯，竟将前来逗玩的一只小猫劫持在怀，吓得小猫"咪咪"直叫；另一只猫则惊怖而走，复回首反顾，欲逃又舍不得小猫，不逃又怕连自己都被捉持，正左右为难地徘徊着。刻画猴、猫的性格情状和动态特征，可谓入木三分。画法以精致的细线勾梳形廓和皮毛，再以轻清的浅色薄薄渲染，介于黄徐之间，又在黄徐之外，清新俊逸，雅韵欲流，是易氏画猿的杰作。

《聚猿图》（图4），绢本，水墨，亦无款印。收传印记有安岐、乾隆诸玺。拖纸有钱选题跋："长沙易元吉善画，早年师赵昌，后耻居其下，乃入山中隐处，阴窥獐猿出没，曲尽其形，前无古人，后无继者。《画史》米元章谓在神品，余尝师之。今见此卷，惟有敬服。吴兴钱选舜举跋。"画心上有乾隆诗题："刻意入山居，传神写戏狙；诡称君子变，沐比楚人如。挂树腾而进，饮泉轩且渠；不因耽置酒，羁络讵加诸。乾隆乙亥（1755）春御题。"画面描绘山壑深邃，杂树丛生，流水淙淙，群猿游息其间，有攀树的，有跳涧的，有戏子的，有饮泉的，纷纷攘攘，厥状不一，极尽偏无人居的野逸之态。

《獐猿图》亦为绢本，水墨画，无款印。卷后有班恕斋、严光大、唐珙、陈奎、周洞诸家诗题，称为易氏所作，不赘录。展开画卷，两只长臂猿一坐石上，一攀枝头；隔溪一对獐

鹿静立相望，意境极为恬淡幽雅，与前图的喧闹相映成趣，大有"猿啼三声泪沾襟"的凄清之感，所谓"画意忘形形更奇"，此图庶几似之。

上述诸图，作为易元吉的真迹皆不足信，有些甚至作为宋人的作品也不足信，但从中可以窥见易氏的画风特点及影响。此外，还有若干佚名的宋人画猿小品，一并可以作为认识易元吉画猿艺术的参考。

五、影响和评价

赵昌、易元吉的画风不仅在宋代，而且在整个中国花鸟画史上都产生过深远的影响。他们的作品赢得了人们的喜爱珍赏，并获得很高的评价，为历代的公私收藏家视为"子孙永宝"的珍品。除《宣和画谱》外，如《宋中兴馆阁储藏》著录赵昌画迹28件、易元吉画迹41件，邓椿《画继》"铭心绝品"著录赵昌、易元吉画迹各3件，周密《云烟过眼录》著录赵昌画迹3件、易元吉画迹19件，等等。宋元间直接、间接地追随他们画风的，就有王友、镡宏、艾宣、张晞颜、任源、林椿、彭皋、韩祐、钱选、谢佑之（以上学赵昌）、丁贶、晁补之、陈善（以上学易元吉）等人，班班相望，实繁有徒。

王友，汉州人，原为本州军卒，州将每令赵昌画则遣其服侍，于是得师赵昌为高足。评者以为赵昌之亚，"今豪贵家得友之笔，往往目为赵昌，以其亲切故难辨"，但"虽穷傅彩之

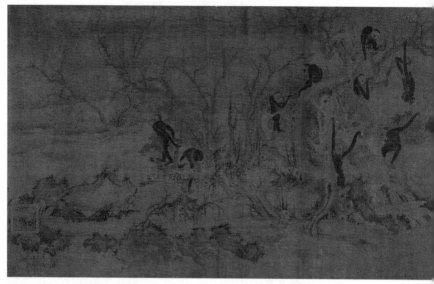

图4 易元吉（传） 聚猿图

功，终乏润泽之妙"。

镡宏，成都人，复师王友，"初云齿教，后即肩随矣"。

艾宣，金陵人，画花鸟长于傅色，"晕淡有生意，扪之不衬人指"，孤标雅致，居徐熙、赵昌之次，与崔白等同为神宗画院高手。

张晞颜，初名适，汉州人，赵昌之甥，画花尽得其舅法门。"大观（1107—1110）初累进所画花，得旨粗似可采，特补将仕郎、画学谕"，旋以推官归蜀中，声誉鹊起。任源为其弟子。

林椿，钱塘人，南宋淳熙（1190—1194）间画院待诏。工花卉翎毛，追法赵昌而有新意，"傅色轻淡，深得造化之妙"。传世作品有《果熟来禽图》（图5）、《葡萄草虫图》、《梅竹寒禽图》等，皆精妙绝伦。彭皋、韩祐师事之。

钱选，字舜举，号玉潭，吴兴人，宋末元初画坛名家。长于人物、山水，尤工花鸟蔬果，师法赵昌，折枝设色精巧工致，生意浮动，独步一时。有《八花图》《桃枝松鼠图》《牡丹图》等传世。

谢佑之，亦为元代画家，"善画折枝，傅色差厚，盖欲仿赵昌而未能升堂者"。

丁贶，濠梁人，画花鸟近于易元吉一路，有名于神宗画院。

晁补之，字无咎，济北人，元祐（1086—1094）、绍圣（1094—1098）间著名文人画家。所画题材极广泛，人物、山

图 5　林椿　果熟来禽图

水、花鸟、鞍马无所不能，猿猴獐鹿则专学易元吉。

　　陈善，绍兴（1131—1162）间画家，花鸟獐猿学易元吉，傅色轻淡，颇能逼真。

　　逮至明代，"沈启南、陈复甫、孙雪居辈，涉笔点染，追踪徐（熙）、易（元吉）；唐伯虎、陆叔平、周少谷以及张子羽、孙漫士，最得意者，差与黄（筌）、赵（昌）乱真"。写生两派，各畅其流，有清一代犹不衰，赵易画派亦赖以不朽。

站在今天的立场上，又应该怎样来评价他们的画风呢？克罗齐说过："一切历史都是现代史。"评价历史总离不开现实的社会和时代。因此，我们可以从这样几个方面来评价赵昌、易元吉：

（1）包括艺术美在内的一切形态的美，都包含有不同程度的稳定性因素，不管社会关系怎样变动，总有一部分美在淘汰中得以留存、在变易中保持延续。而贯通古今的共同社会命题作为美的内容并衍化出相应的形式，这样的美自然是会被不同的时代、不同的阶级所接受的。动物、花草正是这种具有长久生命力的共同命题之一。不仅中国人，甚至整个人类对于动物、花草的特殊爱好，都具有极为邈远的历史，可以一直追溯到原始时代。人类之所以得以生存下来、繁衍下去，从物质到精神都不能脱离动物、花草。在中国，原始彩陶的动物纹样，《诗经》的咏花篇章，宋代的花鸟画. 乃至今天的植物园、动物园等等，足以说明人类对于动物、花草的普遍爱好是社会生活中一种"永远生存和永远向前发展的现象"，"这种现象不会在死神遇见它们的地方停滞不前，却会在社会意识中继续发展。每个时代都对这些现象发表意见，不管每个时代对它们的理解是如何正确，但总是让它以后的时代说出新的更正确的见解，任何时代、任何时候都不会把一切见解说完"。赵昌、易元吉画风的价值，首先在于他们对这种"永远生存和永远向前发展的现象"说出了在他们那个时代说来是新的、正确的见解，成为民族文化遗产的宝贵部分。

（2）美是通过审美而对人显示价值的，人们的审美心理结构则是一个长期的历史积淀过程。历代美学现象和艺术现象的重重积聚和层层展开，就如同河床容载流水、流水又拓展河床一样，一脉而下，渊源有自，从而形成审美习惯上的民族性观念。如对于花鸟的审美习惯，从《诗经》的比兴到梅、兰、竹、菊"四君子"画所表现的中国式的境界层，与西方人对花鸟的审美情趣判若殊途。赵昌、易元吉画风的价值，不仅在于他们对花鸟命题所发表的历史性的正确见解，更在于他们的艺术对于拓展我们今天的民族审美心理结构有着不可割裂的开拓意义。

（3）缩小到绘画创作的范围，笔墨的创新，总是奠基于继承前人的既有传统上。在这一意义上，赵昌、易元吉敢于冲决皇家法定程式黄体、坚持"外师造化、中得心源"的艺术精神以及他们在表现手法上的创造性贡献，同样可作为今天花鸟画创作的有益借鉴。

（1980 年初稿，1985 年定稿）

第五讲　崔白艺术考论

一

　　我国花鸟画的发展，自中唐边鸾首创折枝写生，已经初具规模；五代黄筌、徐熙继起，臻于圆转成熟，成为与人物、山水鼎足而三的重要画科。但黄氏画法后来特别受到北宋统治者的青睐，"自祖宗以来图画院为一时之标准，较艺者视黄氏体制为优劣去取"，造成画坛的迟滞和窒息。当时所谓"院体"者，正是指那种黄体步亦步、黄体趋亦趋，既不去深入生活、又不敢自出胸臆的画风，陈陈相因，墨守旧规，一种"世俗之气"，令人望而生厌。在这期间，也有一些有识的画家起而矫其弊。如真宗时的赵昌，"每晨露下时绕阑槛谛玩，手中调彩色写之，自号写生赵昌"，论者以为"写生逼真，时未有其比"。但因为他是院外画家，其影响只是局限于院外一隅，对院内几乎毫无触及。又如英宗时的易元吉，"尝游荆湖间，入万守山百余里，以觇猿狖獐鹿之属，逮诸林石景物，一一心传足记，得天性野逸之姿"。声誉鹊起，一直传到了宫廷里面，

终于应诏进入画院，可惜遭到守旧派的妒忌，竟被煽死！直到神宗熙宁（1068—1077）年间崔白既出，大变画院陈式，才从根本上扭转了因循守旧的颓风，在花鸟画史上放一光彩！

有关崔白的生平，我们知道得很少。据《图画见闻志》称："崔白，字子西，濠梁（今安徽凤阳）人，工画花竹翎毛，体制清赡，作用疏通，虽以败荷凫雁得名，然于佛道鬼神、山林人兽，无不精绝……熙宁初命白与艾宣、丁贶、葛守昌画垂拱殿御宸鹤竹各一扇，而白为首出。后恩补图画院艺学，白自以性疏阔，度不能执事，固辞之，于是上命特免雷同差遣，非御前有旨毋召（原注：凡直授圣旨不经有司者谓之御前祗应），出于异恩也。然白之才格，有迈前修，但过恃主知，不能无颣。"此外如《宣和画谱》等所记，与此大同小异，不赘列。

崔白的生卒不详。《式古堂书画汇考》记其《喧晴图》作于天圣二年（1024），假定当时二十岁左右，则当生于真宗景德元年（1004）前后。这样，到他熙宁初入院，已有六十多岁光景了。之前，他是一个民间画工，过着颠沛流离的生活。王安石有诗云："一时二子（按'二子'，指惠崇和崔白）皆绝艺，裘马穿羸久羁旅；华堂岂惜万黄金，苦道今人不如古。"荆公在此高度评价了惠、崔的画艺，同时对他们的不受重视寄予十分同情。米芾《画史》记嘉祐间公卿收藏，多为阎立本、韩滉赝本，"不及崔白辈"而白视为拱宝，"因嗟之曰：华堂之上清晨一群驴子嘶咬，是何气象？"。可为王诗下一注脚。像崔白那样富于革新精神的画家竟被斥为"今人不如古"，不得不颠

簇在"久羁旅"的浪迹生涯中;"华堂之上"则不惜"万黄金",引来"一群驴子嘶咬",当时的艺术空气可见一斑。

据《宣和画谱》"童贯"条:"父湜雅好藏画,一时名手如易元吉、郭熙、崔白、崔悫辈,往往资给于家,以供其所需。"童湜,汴梁人,《宋史》无传,可能是一个不太显贵的富豪之家,崔白在羁旅期间到过作为艺术中心的汴京并受到童的"资给",这是可以被理解的。问题在于他是何时来到京师的呢?《图画见闻志》"李元济"条云:"熙宁中召画相国寺壁,命官较定众手,时元济与崔白为劲敌。"同书"崔白"条记崔画相国寺壁画若干,可能即为当时所作。但熙宁中崔白早已进入画院,因秉性"疏阔"、不能与众工执事而蒙"特免雷同差遣,非御前有旨毋召"的"异恩",又如何肯在督官监定下去与李元济较艺呢?查《林泉高致·画记》,列叙"神宗即位后戊申年二月九日"郭熙到京师后的一系列活动,他也曾参与相国寺较艺,然后与崔白等同时召入画院。可证相国寺较艺是在熙宁初崔、郭入院之前,《图画见闻志》作"熙宁中",非是。大概相国寺较艺之后,崔白等仍逗留京师并受到童湜的"资给",旋被召入禁中作画,终于得到神宗的赏识重用。崔白入院不久,即从艺学擢升为待诏;元丰间还曾受命图妓女蔡奴像入禁内。另据《寰宇访碑录》记益都、潍坊、辉县有崔白画、苏轼题的《布袋和尚像》,记年为哲宗元祐三年(1088)。如果当时崔白还健在的话则有八十多岁了。此后的情况未见记载,可能不久即死去。

试来分析崔白的思想。由前引《图画见闻志》的记载，可知崔是比较"疏阔"，即不那么循规蹈矩的。特别是同画院中的守旧派画家，他似乎很合不来，所谓"过恃主知，不能无飙"。进而从他绘画的题材来看，《宣和画谱》著录其作品 241件，大多是"芰荷凫雁""山林飞走"之类，此外还有"惠庄观鱼""谢安东山""子猷访戴""贺知章游鉴湖"等人物画。凫雁、山水寓意了对自由的向往，这在古代诗文中是屡见不鲜的。而惠施、庄周观鱼于濠梁，谢安栖居东山，王子猷雪夜访戴逵和贺知章晚年漫游会稽鉴湖这四个古典题材，其主题也是反映道遁物外的隐逸思想。这几幅画，据说都"为世所传，非其好古博雅而得古人之所以思致于笔端，未必有也"。画如其人，从这些作品正可以反映其"疏阔"的性情和独立不倚的精神。这一精神，无疑与他长期的民间流浪生活密切相关，同时也与当时整个社会上要求革新的呼声同气相应，从而保证了他在花鸟画苑变法的成功。

二

艺术上的创新需要独立不倚的精神，但创新的艺术却不是绝去倚傍的凭空臆造，而总是艺术家在多方面继承传统的基础上通过"外师造化、中得心源"的艰苦实践达到升腾变化的结果。崔白的艺术就是如此。

对于黄体，历来认为这是崔白所扫荡的对象，其实不然。

崔白的革新并不是对黄体的全盘否定，而只是对以黄体为陈式的因袭之风的冲击。试将崔白所作的禽鸟（特别是麻雀）与黄筌《写生珍禽图》、黄居寀《山鹧棘雀图》做一比照，周密不苟的形象物态，工整规范的笔墨习性，显然是一脉相承的。日人铃木敬曾将崔白《双喜图》与《山鹧棘雀图》加以比较，认为二图的荆棘画法十分相似，"但在画面构成和描绘技法方面，《双喜图》更为出色，也许可以认为《山鹧棘雀图》是在崔白的影响下所产生"。事实上，黄图山石的厚重、树干的木强，显然是五代宋初的作风，例如与范宽的画派体现了时代的共通性；而崔画坡石、枝干清空跌宕，已是典型的北宋中期画法，与李公麟、郭熙是携手同行的。所以不是黄图后于崔画而只能是崔画后于黄图，至于二者的相似处，正证明了崔白受黄体的影响。

赵昌、易元吉是崔白变法的先驱。赵、易都曾以深入写生蜚声画坛，他们师法造化的精神当然不会对崔白毫无触动。而在具体画法上，赵昌以赋彩淡雅独步一时，所谓"赵昌画染成不布彩色，验之者以手扪摸，不为彩色所隐，乃真赵昌画也"。传为赵昌的《写生蛱蝶图》，体现了其设色的特点。而现存崔白的画迹同样也是彩色淡雅、务去华藻，与三矾九染而成的黄家富艳作风大异其趣，与赵昌却是步趋一致的。明汪砢玉题崔白《桃涧雏黄图》云："善声而不知转未可谓善歌也，善绘而不善染未可谓善画也。是作……最得傅染之妙，固赵昌流辈欤？……又非濠梁崔艺学莫工此也。总之如善歌者浮其转法

矣，谓昌之可，谓子西亦可。"这里指出赵、崔于傅染的默契神会是很中肯的，但我们也应看到赵昌精于设色而笔力羸弱，崔白则无有此弊，所以二者的面貌决不至于无法辨识。易元吉和崔白的关系虽未见文献的记载，但由《宋中兴馆阁储藏图画记》著录崔画猿猴作品数件，而这正是易氏的拿手好戏。看来，二人也不会是了无瓜葛的。

崔白继承传统的主要方面是徐熙画派。他出生于江南之地，正是徐熙影响所及的主要地域，加上徐氏的寓意闲放、放达不羁，与崔白"疏阔"的性情正好相契合，所以他对徐的特别偏好是十分自然的事情。徐熙画派虽在宋初一度遭到排挤，被认为"粗恶不入格"，但从北宋中期前后却出现了对他重新评价的趋势，梅尧臣、王安石、郭若虚、苏轼、米芾等无不对徐交口称誉，所谓"花竹翎毛不同等，独出徐熙入神境"，徐画简直是至高无上的艺术描绘。在这样的历史氛围下，崔白对徐的追风蹑武，就更在情理之中了。据《图画见闻志》《宣和画谱》等，徐熙"多状江湖所有汀花野竹、水鸟渊鱼"，崔白则长于山林飞走、败荷凫雁；徐熙画法强调勾勒的骨线，所谓"落墨为格，杂彩副之，迹与色不相隐映"，而"落笔之际，未尝以傅色晕淡细碎为工"，崔白画法则"多用古格，作花鸟必先作圈线，劲利如铁丝，填以众彩逼真"，"凡造景写物必放手铺张，而为图未尝琐碎"。从题材到技法，节节合拍，丝丝入扣。

多方面地吸收传统，"兼收并览，广议博考，以使我自成

一家，然后为得"，这就是崔白对待传统的态度。黄山谷云："如虫蚀木，偶尔成文，吾观古人绘事妙处类多如此。所以轮扁斫车，不能以教其子。近世崔白笔墨，几到古人不用心处，世人雷同赏之，但恐白未肯耳。"这段话对于崔白的学古能化，谈言微中。所谓"古人不用心处"，是指古人"解衣盘礴"的境界，历来被认为是最高的艺术创造境界。"运思挥毫，意不在于画，故得于画矣"，这里需要的是"不滞于手，不碍于心，不知然而然"，犹如"庖丁发硎，郢匠运斤"，而不是东施效颦式的依样画葫芦所能奏效的。崔白对这种境界的追求，说明他与传统的精神在本质上的一致，而与画院众工的兢兢于黄体一家、不敢越雷池一步不啻霄壤之别！

传统的继承是"外师造化、中得心源"所赖以升腾变化的基础，学古能化则又端赖了"外师造化、中得心源"的艰苦实践，二者是互为表里的关系。而师造化、得心源又是相辅相成的两个方面，要求画家以一往情深的态度去对待生活、拥抱万物，通过细心深入的观察体会把握对象的性格情状和本质特征，妙悟传统的精华和内涵，然后付诸笔墨意象的创造。当时一般院体画家虽然也搞一些十分精细的写生，但基本上不出宫圃中的奇花瑞鸟。这种方法有很大的局限性，诚如欧阳修《画眉鸟》诗所云："百啭千声随意移，山花红紫树高低；始知锁向金笼听，不及林间自在啼。"史载崔白"尤长于写生"，以他几十年的羁游生涯，当然无缘以禁苑蓄养的花鸟为粉本，但得天独厚的是，一年四季、天南地北的江湖野滨间那些自形自

色的汀花闲草、凫雁鸥鹭，成为他取之不尽的创作源泉，"殆有得于地偏无人之态"。反映在他的作品中，因此能够状物精微、传神尽致，"体制清赡，作用疏通"，一种荒率野逸的勃勃生机与院体的富艳萎靡大相径庭。同时，其疏阔的个性又必然决定了他以独有的生活识受去观照自然、描绘自然，在描绘中融入自己的思想情感。他的绘画展现了一个自由清新、不受任何拘束的天地，不只是传写了客观物象的形神关系，还在其中包孕了画家主观的人格精神，这又岂是那些"锁向金笼"的院画家们所敢梦见的？

　　崔白的花鸟画作品今天能够为较多人所认可为真迹的有三件，一为《寒雀图》（藏故宫博物院），一为《双喜图》（藏台北故宫博物院），一为《竹鸥图》（藏台北故宫博物院）。三图均为绢本设色，为崔白的精心之作，也是中国花鸟画史上可数的经典。此外还有《枇杷孔雀》《秋浦芙蓉》《芦花鸂𪆫》《芦汀宿雁》《芦雁》以及《四瑞》《柳阴戏鹅》《秋风金凤》等高头大轴或册页小品，真赝尚难断定。另有宋人的《梅竹聚禽图》等，虽未被归于崔白名下，但画风明显出于崔白。而仅就上述三幅，基本上也可以窥见崔白花鸟画的艺术成就。其最大的特色就是善于刻画出特定自然环境中互相关联的、运动中的花鸟形象，在巧妙的艺术构思和构图、意境的开拓等方面也有独到之处。

　　如《双喜图》（图1）描写古木槎枒、落叶飘零、枯草摧折、秋风萧瑟之景，两只山喜鹊飞鸣噪动其间，双鹊的鸣噪引

得蹲在山坡下的玄兔转首回顾，玄兔泰然自得的神态又进一步衬托了双鹊的不安情绪。鹊与鹊之间、鹊与兔之间、鸟兽与环境之间，都不是孤立静止的罗列凑合，而是把自然环境之"景"与鸟兽动物之"情"交融为一体。从右上角欲落又下的飞鹊到俯身枝头的栖鹊，然后顺着树干、山坡到昂首反顾的玄兔，观者的视线呈一圆滑的"S"形移动，而画面的意境就被凝铸在这"S"形的内在律动中，自上而下，再由下而上，飒然风生，耐人寻味，引人遐想。

《寒雀图》（图2）摄取日常生活中习见的题材，荒寒空旷的背景上只有一株仰伏屈伸、不着一叶的老树，更显出大地寒凝、万物寂灭；而九只小小的麻雀就像点缀在乐谱上的一个个音韵声符，它们叽叽喳喳地飞鸣着、腾跃着，尽其天性野逸，尽显"地偏无人之态"，犹如一曲生命的赞歌，使画面平添生机。这九只麻雀同样不是孤立的描绘，而是被精心设计在一个"W"形的波浪式起伏中。打开画卷，第一只麻雀从画外展翅飞来，从它的飞行方向，自然地把观者引向倒挂枝头的第二雀。继续展开画卷，第三只麻雀也正俯身下顾，抖动着翅膀准备飞来凑热闹。紧傍第三雀的第四只麻雀对同伴的凑趣显得并不关心，而是仰首上顾，似乎从上面传来了什么动静。果然，第五只麻雀在俯身瞰视的一刹那发出了一点声响；而它的瞰视又是因为画面下部栖于主干后面的第六雀无意中鸣叫了一声。同时为这鸣叫声诱引的还有第七只麻雀，张开惺忪的睡眼，耸肩窥视了一下它的伙伴。依偎于第七雀的第八只麻雀则静卧枝

图 1　崔白　双喜图

图 2　崔白　寒雀图

头，是进入了梦乡，还是在闭目养神？从它侧首的方向，又导引我们将视线落到最后那只啄羽自适的小雀。九只麻雀各具姿态，动静和谐，一根无形的线把它们贯穿在一起，大有一触皆飞的势头。而这根无形的线就是画家别具的匠心。

《竹鸥图》（图3）塑造了一只优美素净的白鹭形象，迎着凛冽的寒风涉水而进，岸上被狂风吹弯的竹子、水边偃伏的蒲草，表现了风势的险恶，烘托出白鹭不为逆境所屈的坚强性格。图中的花鸟物象显然已被赋予某种人格涵养，达到了物我一化的境地，这在院体花鸟中也是不可多见的。此图疑是一幅大画面的一部分或被割裂过，但作为独立的构图仍是完整的。

在技法形式方面，崔白特别强调笔墨的表现力，赋色则相对轻淡，其用笔落墨有粗细、劲柔、干湿、浓淡、利钝、顿挫的变化，富于质感、量感和运动感。《双喜图》中，禽鸟的翎毛、枯叶的筋脉、竹子的细梢都用劲秀挺健的线条双钩出来，工细而不板滞；画山坡则圆笔侧锋相兼，线与面、皴与染如水乳交融，俊逸的笔势，洁净的墨色，有的地方还露出了"飞白"，显出力的运动。《竹鸥图》中的白鹭用笔十分简括，落墨素净，干脆利落，绝不拘泥于一羽一翎的刻画疏渲；竹子、蒲草用富有弹性、时断时续的铁线画成，表现出它们在疾风中摇曳动荡的情状。《寒雀图》的画法更为萧疏奔放，鸟雀的描绘是根据对象的形体结构和毛羽的纹理组织来处理，如头部和背部的毛羽用稍重的墨笔拂扫而出，硬翎羽片复用浓墨勾点，腹部则用疏松轻淡的笔调画成，通体再以淡墨轻色略加晕染，

图 3　崔白　竹鸥图

这样以不断变换的笔的态势和墨、彩的情意来表现鸟雀背羽坚密光滑、腹毛稀松柔软的不同质感，对写实颇奏功效。枯树是用浓墨渴笔连勾带皴地画出老干的苍硬盘屈，然后晕染淡墨水，枯中含润，浇淳散朴，饶有韵味。整个说来，格调疏秀，有工有写，变化较多，活脱、清丽、潇洒、凝重兼而有之，大得生动节奏之效。

三图中，《双喜图》尤具作为崔白画品的"样板"意义。此图长期被认为是宋人的无款画，至入藏清宫时还是如此。但紫禁城的藏品面向社会公开之后，研究者发现树干上有"嘉祐辛丑年（1061）崔白笔"的题款，始被认可为崔白真迹。而画面上树干的勾皴，坡石的勾皴，不仅与文献记载崔白的笔墨性格相符，而且与同时代郭熙的山水、李公麟的人物，体现了共通的时代性。相比较而言，其他被认为是崔白的作品，包括《寒雀图》和《竹鸥图》，在笔墨的功力上就不免有所逊色。当然，这也可能是因为崔白进入画院之后，由于受到不同程度的约束拘谨，所以在画风上有所收敛的缘故所致。需要指出的是，《双喜图》的画名，据徐邦达《中国绘画史图录》（上）认为所画非喜鹊，而是不知名的山禽，所以改题为《禽兔图》。其实，此图中的双禽，虽非通常所见的喜鹊，却是"灰喜鹊"，又名"山喜鹊"，所以，名之为《双喜图》并无不妥，改作《禽兔图》反而离题了。

与当时流行的黄体花鸟相比较，更显出崔白独创的个性。如黄筌的《写生珍禽图》、黄居寀的《山鹧棘雀图》，虽然精

细逼真，也有很高的艺术成就，但就境界而论总感到缺乏内在的有机联系，就画法而论也未免拘板。其间的高下、雅俗之分是显而易见的。

崔白作画时，"凡临素多不用朽，复能不假直尺界笔为长弦挺刃"，纵逸恣肆，自然有致，突破了传统的"九朽一罢"，尤其是"画院众工必先呈稿，然后上真"的程序，所以特别富于激情和力量。加上他喜欢作长屏巨幛，因而气魄博大，笔墨豪纵，得未曾有，一如其为人的豪放不羁。他曾作《芦雁图》大轴，"绢阔一丈许，长二丈许，中浓墨涂作八大雁，尽飞鸣宿食之态"，苏轼专门赋诗一首为赞："扶桑大茧如瓮盎，天女织绡云汉上。往来不遣凤衔梭，谁能鼓臂投三丈？人间刀尺不敢裁，丹青付与濠梁崔。风蒲半折寒雁起，竹间的𬺈横江梅。画堂粉壁翻云幕，十里江天无处著。好卧元龙百尺楼，笑看江水拍天流！"这是何等的气魄！此图虽已失传，但从《竹鸥图》《双喜图》同样可以领略到他在这方面的创造，飞动的笔墨，强劲的风势，竹草树木和禽鸟的大幅度动态，魄力之宏大，确实非同一般。宋人花鸟中不乏构思新颖、隽秀清丽的佳作，但大都似浅斟低唱，袅袅婷婷，在气势方面很少能与崔白匹敌的。

总之，崔白的花鸟画形象生动，意境深邃，构思巧妙，布局严谨，笔墨爽健，气魄雄大，以其独特的个性创造，开辟了传统花鸟画更广阔的新天地。

三

崔白花鸟画的出现震动了当时的画坛，其影响遍于院墙内外，从画院众工到文人画家，闻风而起者不胜枚举。可以明确举出姓名来的就有崔愨、吴元瑜、崔顺之、王定国、王冲隐、李永、李汉举、晁补之等。特别是吴元瑜，学崔白画法"能变世俗之气所谓院体者，而素为院体之人亦因元瑜革去故态，稍稍放笔墨以出胸臆"，培养了大批崔派的传人。宋徽宗赵佶青年时就是从吴元瑜学画，后来当了皇帝，领导画院的创作，进一步扩大了崔派的影响。此外从南宋画院高手李迪等的作品，也可以看出是接受了崔白的传派。直至明清，依然还有不少画家如边文进、吕纪、林良等把崔白的作品作为摹习的典范。

需要强调指出的是崔白对于当时新兴文人画的启迪。有人认为崔白的画派受到文同、苏轼等文人画思潮的影响，这种说法颠倒了二者的渊源关系，值得商榷。我们知道崔白艺术的成熟期以嘉祐辛丑年（1061）创作的《双喜图》为标志，而以文、苏为代表的文人画的勃兴则在熙宁、元祐期间。例如文同的墨竹成熟于熙宁八年（1075）调任洋州太守、构亭箕筼谷之后；苏轼"论画以形似，见与儿童邻"的文人画论，提出于元祐二年（1087）。所以绝不是崔白预受文人画的影响，而只能是文人画受到崔白的影响。例如，据《宣和画谱》，崔白画过许多墨竹，而由《无咎题跋》，当时的文人画家李汉举就是崔白墨竹的嫡传。又据《山谷题跋·题文湖州竹上鹲鸽》："文

湖州竹上鹨鹩，曲折有思，观者能言之，许渠具一只眼。"而《题崔白画风竹上鹨鹩》则云："风枝调调，鹨鹩翛翛。迁枝未安，何有于巢？崔生丹墨，盗造物机。后有识者，恨不同时。"这两段跋文，足以使我们想象到二图作风的极端相似；以二人的先后关系，当然是文同学崔，并进一步发展了崔。再从《寒雀图》的枯木来看，它具有盘屈俯伸的形态，疏纵浑朴、时露"飞白"的笔墨，富于书法用笔的意味；传世苏轼的枯木、扬补之的梅枝、赵孟頫的树石等等，风格姿态与之密切相关。在理论方面，苏轼、黄山谷等一致反对形似为贵，要求写出"常理"，主张诗画一律。而作为他们前辈画家的崔白，他的花鸟画，那种绝无刻意求工的态度以及对于关联中形象的塑造、意象中人格精神的移入，都是先于文人画理论的实践表现的。从苏轼对崔白画艺的击节叹赏，其理论的提出多少应该受到崔画的引发。至于黄山谷的许多议论，更是直接针对崔画而发的。因此，尽管崔白的画风与文人画的旨趣还有一定距离，但对文人画无疑起到了催化的作用；这一作用在画史上的贡献和意义甚至超过了他对院体花鸟的变革之功。

崔白的花鸟画在当时、后世均有很高评价。《图画见闻志》《宣和画谱》等极称其所画"无不精绝"，并对他改革黄体陈式之举津津乐道。他如王安石、沈括、苏轼、董逌、晁补之、庞元英、邓椿、赵希鹄、周密等，或誉其为"绝艺"，或推其为"绝笔"，或品其画为"铭心绝品"……着眼点虽有不同，激赏的态度则是一致的。尤其是黄山谷，一咏三叹，给予的评

价最高，认为"吾不能知画，而知吾事诗如画，欲命物之意审，以吾事言之，凡天下之名，知白者莫我若也！"逮至明清之际，论者还多以崔白与徐熙、黄筌、赵昌等第一流的大师相提并论。

站在今天的立场上，应该承认崔白的花鸟画从笔墨形式到意境内容都有创造性的发展，在画史产生了不可低估的积极影响。如果没有崔白的贡献，辉煌灿烂的两宋花鸟必将减少许多光彩，整个中国花鸟画史也将因此而有所逊色。而他敢于冲决法定的黄体陈式，坚持转益多师、"外师造化、中得心源"的精神，又在一定程度上体现了艺术发展的客观规律。这一精神比之他的作品，无疑是更值得我们加以珍视、发扬的。

（1985 年）

第六讲　东坡画论研究

一、工人画和士人画

东坡就是苏轼，他是书法家，又是诗人，还是词人，散文则是唐宋八大家之一。他还是画家，画得不怎么样，但画论很高妙，影响很大。他看了很多古代的或同时代人的画作而写的题跋，后人将其收集成册，称作《东坡题跋》，其中许多观点非常重要，我们今天进行东西方艺术的比较、研究，经常引用的代表中国绘画理论的观点大都来自于此。当然，具体进行比较的艺术作品大都是来自明清时代的，比如八大山人、石涛。理论则用东坡的理论，因为他的理论开了明清书画的风气。唐宋的绘画和他的理论对应不上，不是很一致。尽管他对唐宋的绘画也很推崇，但他的理论是在明清才获得广泛实践的。宋代"士人画"概念出现以后，他是理论方面最重要的倡导者，实践则在于之后明清的文人画作品。所以《东坡题跋》中首先提出的就是"士人画"这个观念，或称作"士夫画"。文人和士大夫似乎是同一个含义，所以后来把"士人画"又称作"文

人画"了。实际上，文人者"以文自名""止为文章"，士人则"以器识为先"，文人与士人、士大夫还是有区别的，"文人画"的名词也是明清时才出现的，宋元时主要用的是"士人画""士夫画"，后人把它们与"文人画"当成了一样的概念，其实是不妥的。

那么，"文人画"也好，"士人画""士夫画"也好，总之与称之为"工人画"（图1）的画工的作品是不一样的。他在题跋中有时称之为"画工画"，有时称之为"工人画"，顾名思义就是以绘画作为工作的人画的画，这类人便称为"画工"。在晋唐时是没有这种将文人与工人两者区别开来的概念的，画画的就都是画家，不管你是工人也好，士人也好，最多分为画工和绘工。画工负责勾线条，绘工则负责上颜色。创作一幅壁画，是有分工的，但都是工人。根据当时的社会分工，士农工商，文人士大夫社会地位最高，接下来是农民，特别是有土地财产的地主，工人则是没有土地的，以制作家具或为他人做泥工等为生。画画的就是画工、绘工，雕塑的就是塑工，他们都有劳动成果，所以排在商人前面。而商人既没有土地也不创造劳动成果，只是在买卖中赚取差价，在当时中国人的观念中社会地位相当低，因为不生产具体的东西，只是在货物的搬运中赚取利润。但工人与士大夫比起来地位就相当的低了，士为四民之首，万般皆下品，唯有读书高。所以唐代基本上就只有画家的概念，没有什么工人画、士人画之分。顾恺之当然是个士人，但也没有在绘画艺术方面特别强调他的士人身份。而吴道子是个画工，但当时也没有特别笑话他是个工人。甚至吴道子

图 1 佚名 敦煌绘画

地位还相当高，称为"画圣"，在画画的人中，地位不低于顾恺之，还可能比他高，就像诗圣杜甫、画圣吴道子、书圣王羲之所表现的那样。为什么如此呢？因为虽然士农工商，士为四民之首，工为四民的第三等，但社会的秩序在于分工的规范。你第一等的士，现在进入了我第三等的画，在社会排位上，我承认你比我高；但在绘画这个具体的行当中，还是要依据绘画这个行当的标准来评价你的成就。所以，当时的士人作画，还是遵循了工人、画工的法则，绘画性很强。这样，简单地把他们称作"工人画""画工画"就不妥当了，因为顾恺之不是工人，李成也不是画工。所以，我认为应该称之为"画家画"，包括工人和士人，只要画的是绘画性绘画都称作画家画。而同样，"文人画""士夫画"，非绘画性的绘画，后来到了明清成为"书法性绘画"，文人可以画，工人也可以画，甚至今天幼儿园、小学的小朋友，街道的退休工人，也都可以画。我们统称之为"文人画"，是指一种非绘画性绘画的画风，而不是画家的身份。但苏轼所提出的"士人画"概念，所明确的却不是画风而是画家的身份。因为在画风上，在当时占主导地位的只有绘画性绘画，工人可以画，士人也可以画，画风虽同，但由于画家的身份不同，所以境界也就不同，士人的高于工人的；而非绘画性绘画，在当时只有士人才会画，工人不可能去画，更显示了士人独有的特色。

在唐代有这么一种观念，卑贱的人或者贵胄，当时就分这两种人。张彦远在《历代名画记》中说："自古善画者，莫匪

衣冠贵胄，逸士高人，振妙一时，传芳千祀，非闾阎鄙贱之所能为也。"他认为画家中画得好的，一定是地位高的人，而地位卑贱的人一定是画不好的，这就开始了以社会身份来区分画者。贵胄地位很高，阎立本是贵胄，他是唐太宗的宰相，而敦煌莫高窟的那些画工就是卑贱的人，地位低下。唐代的画家基本上就分了这两个身份，唐以前画画的人身份都很低下，所以上古的绘画史称之为"无名的绘画史"。魏晋南北朝时身份显赫的画家开始出现了，如顾恺之（图2），他也是做官的，散骑常侍。吴道子虽然不做官，但他是唐玄宗的御用画家，都有相当的社会地位。所以贵胄他们不一定就有文化，不一定读书。贵胄更指门阀世族，就是大家族，世代为官，祖上也是功臣，比如王羲之和谢安，祖上都是世族。门阀世族就相当于高干子弟，而且即使朝代变更，依然会有很高的社会地位，就好像英国的伯爵、公爵一般。还有一些贵胄，虽然不是门阀世族，但他自己本人在当朝做了大官，比如阎立本，还有唐代的李思训，他们是皇亲国戚。不过以上这些人不一定都有文化，比如阎立本（图3），他不是通过读书参加科举而做官，而是将作大臣，属于建筑工程师，而且画画得好，被李世民提拔做了宰相，在朝廷上一直被其他文官武官所看不起，他自己也很羞愧。有个故事这么说道：有一天皇帝在游玩，觉得风景秀丽，便命人传阎立本来用画笔记录下这美景，但传唤他的宦官似乎是故意要嘲弄他似的，不唤其宰相的称谓，而是大声喊道"传画工阎立本"，当时当着诸多同朝官员的面，他也只得

图 2　顾恺之　洛神赋图

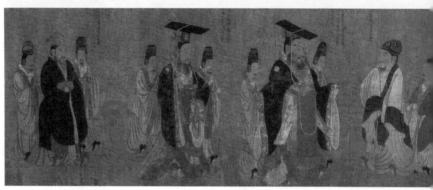

图 3 阎立本 历代帝王图

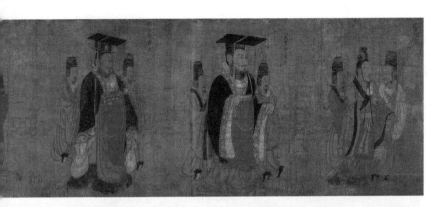

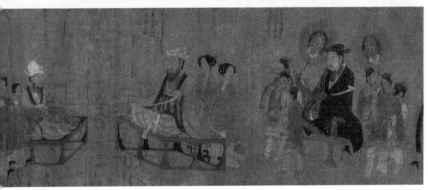

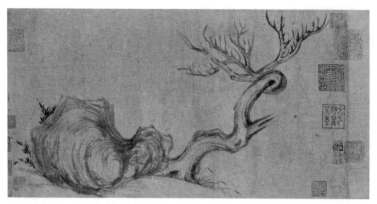

图 4　苏轼　古木怪石图

乖乖地听命作画，即使被当众嘲弄鄙视也奈何不得。所以日后他告诫儿子："我的子孙今后再也不要画画了。"可见画画的人地位还是很低的，没有文化也会被别人看不起。所以地位高的人，他不一定是文化人，但一定是贵胄，或者通过武功，也可以成为贵胄。总之，地位高的贵胄与文化人不是一回事。但认为地位高的人，画的画一定好，地位低的人，画的画一定不好，也就是用一个画家社会地位的高低来作为评判他的画画是优还是劣的标准，肯定是不对的。事实上，晋唐宋的大多数画家都是社会地位低下的画工，即使是翰林图画院的宫廷画师，级别也相当低微，但许多优秀的画，就是他们画出来的，莫高窟的画工就更不用说了。

唐代用社会地位来区分画家身份，到苏东坡（图 4）的时代就以文化来区分了。东坡不以社会地位，而是以文化涵养来区分画家，因此当时许多没有走上仕途、不是贵胄的人所作的

画也被列入了士人画的范畴。在东坡的题跋中，就有诸如《题李秀才画》等的题跋，秀才没有做上官，没有显赫的地位，但毕竟是读书人，所以即使连名字也不知道，但他的地位还是高的，就像孔乙己，属于四民之首的士的阶层。所以士人画指的是有文化，但不一定有权有势的人所画的画。在张彦远的时代称地位高的画家是"衣冠贵胄"，在苏轼的时代则是推崇"轩冕才贤"，后者指的就是读书人，虽然他可能通过读书做上官，但首先是个读书人而不一定是官员。为什么苏东坡觉得士人画比画工画地位高呢？因为有文化即是有道，士人画则画中有道。《论语》也说"士志于道"，而画工有的只是"技艺"。道是"形而上"的，技则是"形而下"的，所以道高于技，也就是士人画高于画家画。苏轼在《跋汉杰画山》中说：

> 观士人画如阅天下马，取其意气所到，乃若画工，往往只取鞭策皮毛，槽枥刍秣，无一点俊发，看数尺许便倦。汉杰真士人画也。

这同张彦远一样，以画家的身份作为评画的标准，只是对画家身份的认定，不是以是否是贵胄为依据，而是以是否是读书的文化人为依据。不过同张彦远还有不同，张所针对的是两类不同身份的画家——贵胄和鄙贱者；但画风都是同一种，都是画的"画家画"。而苏轼则同时还针对两类不同的画风："画家画"和"士人画"。尽管汉杰的画没有传世，我们不知道他

的具体画风，但苏轼在《跋蒲传正燕公山水》又说：

> 画以人物为神，花竹禽鸟为妙，宫室器用为巧，山水
> 为胜。而山水以清雄奇富、变态无穷为难。燕公之笔，浑
> 然天成，粲然日新，已离画工之度数，而得诗人之清丽也。

这就证明，苏轼所讲的"士人画""已离画工之度数"，
也就是不讲究"画之本法"的，它可能不属于绘画性绘画，而
属于非绘画性绘画，强调的是"得诗人之清丽"。具体就像他
本人的"翰墨游戏"，也包括米芾的泼墨云山。对于"画家画"
和"士人画"的这种高低之分，米芾也持同样的见解。他认
为，李成（图5）、李公麟（图6）等文人士大夫所画的"画
家画"有"俗气"，而他自己所画的"士人画"才是"无一点
李成俗气""无一点吴道子俗气"。所以，苏轼的观点与张彦
远有同有不同：同在都是以画家的身份论画，不同在张是论同
一种画风，苏是论两种不同的画风。所以，在"画家画"的同
一种画风中，有两类人在画，一类是工人，一类是士人；而在
"士人画"的同一种画家身份中，又可能在画两种不同的画风，
李成、李公麟等士人在画绘画性画风，而苏轼、米芾等士人在
画非绘画性画风。这后一种画风，到明清就成了书法性的文人
画，不仅文人可以画，工人同样可以画了。但在当时，工人是
不可能画这一路画风的。

那么，两种不同身份的画家，如果画的是同一种画风，又

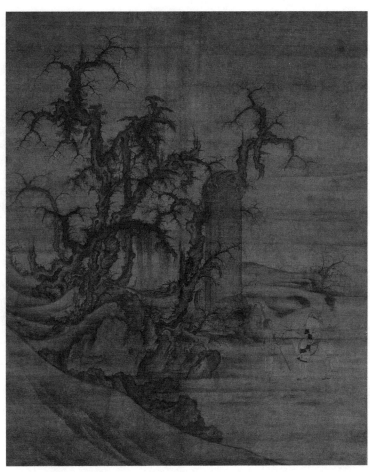

图 5　李成　读碑窠石图

图 6　李公麟　临韦偃牧放图

孰高孰低呢？例如，画工吴道子和文人王维，画的是同一种画风，都是"画家画"，都是绘画性绘画，苏轼在《凤祥八观》诗中认为，两人都很好，但"吴生虽妙绝，犹以画工论"，认为吴道子不及王维的超妙。

但是对于"画家画"，包括画工画的"画家画"，苏轼是并不完全贬斥的，他有许多诗，有题韩幹的，题赵昌的，题崔白的，题郭熙的，还是认为他们画得非常好。而且，他自己也对自己的翰墨游戏有所不满，而致力于画"画家画"的"神品"。有一次画了一幅"寒林"，他便高兴得不得了，书告朋友王定国，沾沾自喜地表示："近画寒林，已入神品。"这就证明，他虽然在两者只能选一的情况下重道而轻技，但如果可以两者兼取，还是希望道技并蓄。他在《书李伯时山庄图后》以李公麟为例：

> 居士之在山也，不留于一物，故其神与万物交，其智与百工通。虽然，有道有艺。有道而不艺，则物虽形于心，不形于手。

他说李公麟在道即文化的修养方面达到了"神与万物交"，而在技艺即绘画的技能方面则达到了"智与百工通"。这就是"有道有艺"，有士人的身份、思想，又有画工的技术，也就是以文人士大夫而画"画工画"。如果以文人士大夫的身份而画"文人画"，则属于"有道而不艺"，有思想但缺少绘画的

技术，缺少造型能力，那就成了"物虽形于心，不形于手"。意思就是绘画的对象在画家心中形神俱备，但手里就是表现不出来，手里没有技术。苏轼又将自己和文同做了比较。文同是东坡的表兄，画墨竹画得相当好，台北故宫博物院里就收藏有他的墨竹画（图7），同时他也是个士人。苏轼《文与可画筼筜谷偃竹记》中说：

> 竹之始生，一寸之萌耳，而节叶具焉。自蜩腹蛇蚹以至于剑拔十寻者，生而有之也。今画者乃节节而为之，叶叶而累之，岂复有竹乎！故画竹必先得成竹于胸中，执笔熟视，乃见其所欲画者，急起从之，振笔直遂，以追其所见，如兔起鹘落，少纵即逝矣。与可之教予如此，予不能然也，而心识其所以然。夫既心识其所以然而不能然者，内外不一，心手不相应，不学之过也。

文同在地方当官，日子也悠闲，便在竹林里搭个亭子，休息、看书、画画都在那里，所以对画竹子非常熟练。同时他也掌握了画竹的技巧，心中既有竹的形象，手里又有熟练的技巧，那画出的竹子自然非常逼真灵巧。文同向他表弟讲了这番道理，告诉他画竹的关键。苏轼说自己也明白这道理，但就是画不出来，因为"心识其所以然而不能然，不学之过也"。他有文化的修养却没有练过画画的技艺，就是心里明白也画不出来。有时喝醉了酒画画，很有激情，但造型的技术不过关。他

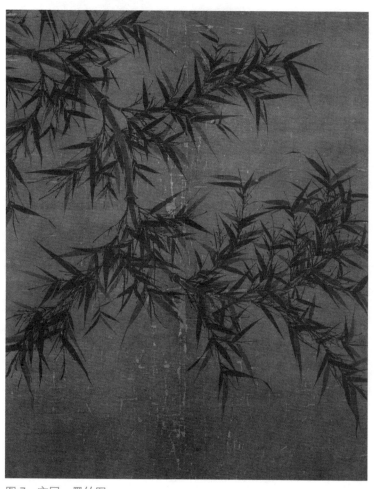

图 7　文同　墨竹图

认为这是"过"，是"非"，不能文为"功"，饰为"是"。

苏轼明白"心识其所以然而不能然者"，"不学之过也"的道理，便去努力学画，画"画工画"的神品，但也只能画简单的。竹子他也画，同样只能画简单的。文献记载苏轼还用朱砂画过竹子，因为当时当官员批文件要用朱砂色，就好像今天用红笔校对一样。人家问他："哪有红色的竹子？"他回答道："你又见过黑色的竹子？"可见他非常聪明。有时他也用黑墨画竹，但不同于别人一节一节地画，而是一下子画到顶。别人又问他："你怎么如此画竹？"他答道："你何曾见过竹子一节节长的？"当然画得非常简单。他画的枯木竹子的真迹是否传世现在很难讲，日本有一件，属于"文人画"的逸品。后来他翻来覆去地画寒林，画得还是不好，他自己倒是很高兴，在题跋中也说是接近"神品"了。这有些像西方的塞尚，他的一生努力地用古典绘画的法则去作画，老是画不好，非常苦闷。去世之后，他的苦闷却成了现代艺术的骄傲和榜样。苏轼也是如此，他对自己的"文人画"感到羞愧，致力于学"画家画"，画来画去还是"文人画"。去世之后，他的羞愧却成了"文人画"的骄傲和榜样。

但苏轼与塞尚还是有不一样的，塞尚心目中只有古典画，没有现代画。苏轼的心目中则有两种画，"画工画"和"士人画"。"画工画"有技无道，"士人画"有道无技。道高于技，所以"士人画"高于"画工画"，这是他推崇"士人画"的第一个意思。但"画工画"也可以技进乎道，所以他不否定"画

工画"，这是他的第二个意思。只是由技进乎道的档次低了一点，就像从小兵到排长、营长再到将军、统帅，总不如诸葛亮初出茅庐就当上统帅档次高。从而，在他的心目中，最好是士人的身份而画"画工画"，做到"有道有技"。这点，他与米芾是不同的，与后世的文人画家更是不同的。所以，在东坡题跋里就分了"士人画"和"画工画"。"画工画"就是无道有技的意思，那事实是怎样？也不尽然，并不是必须兼有文化和技术了才能画出有道有技的画，画工没有苏轼所认为的文化，他的画就一定没有道吗？张择端的《清明上河图》，画家虽然没有文化，但这幅画你能说没有道吗？为什么呢？因为技术非常熟练，也是可以进入道的。庄子就提出过这个观点，"无道有技，技进乎道"。比如庖丁解牛，他的技术就使得牛刀在牛身上游刃有余。庄子认为这样的技术已经到了道的境界，并不是你要学了很多文化道理，学了很多老庄的哲学才能杀好牛。所以，并不是苏东坡的观点就一定对，他鄙视画工，张彦远也鄙视画工，即使大部分人不同意，可是发言权在文化人手里，文化人会写东西。后来苏轼的观点出来，影响非常大，得到了大部分人的同意。但他的观点也有错误，尤其是后人的"演义"抹杀了他的正确，放大了他的错误。敦煌莫高窟的画工许多不认识字，更别谈有道，但敦煌莫高窟的壁画你能说没有文化吗？所以这些画工虽然没有道，但技术高超也可以进乎道，可见苏轼的题跋也有对画工画的偏见。士人画中，按苏东坡的讲法，则李成、李公麟、顾恺之、文同都属于有道有技的。有

道无技，则包括苏东坡本人，以及米芾，在画画方面两人都是业余的，技术不高，又称"翰墨游戏"，将绘画当作一种业余休闲。对于这样的画，苏东坡本人认为不行，但米芾却反过来认为有道有技很俗气，这就要讲到米芾的画论。从苏东坡角度不十分赞赏的有道无技的士人画，米芾却非常赞赏，认为非常高雅。因为技术总是束缚艺术性的表现，所以干脆把技术甩掉，道才能真正发挥出来。在米芾看来，两者不能共存，不同于苏东坡认为两者能双赢的观点。

我们把有道无技的"文人画"称作"非绘画性绘画"，而李公麟（图8）那类有道有技的称为"绘画性绘画"。前者缺少了造型的标准，毕竟没有标准是不行的，所以后来确立了"书法性绘画"，这个标准最终确立于元代的赵孟頫，然后一直影响到明清，不仅仅压倒了绘画性绘画的"画工画"，还压倒了绘画性绘画的"士人画"。所以明清的"文人画"又有两个概念：一个是文人画的画，画家身份与画风一致；另一种是指具有"文人画"风格的画，画工不一定有文化知识但也可以画这种风格。这里的"文人画"作为一种风格，是社会上任何人都可以画的，不局限于画家的身份，就像"画家画"也是一样，画工、士人都可以画。

综观苏轼所提出的"工人画"和"士人画"概念，实际上牵涉到四种情况：其一，有技无道的画工所画的"绘画性绘画"，止于技而未能进乎道；其二，有技无道的画工所画的"绘画性绘画"，最终达于技进乎道；其三，有道有技的士人

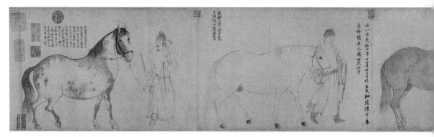

图 8　李公麟　五马图

所画的"绘画性绘画"，道技互为辉映；其四，有道无技的士人所画的"非绘画性绘画"，属于翰墨游戏的利家，而非当行本色的行家。而由其推崇士人画，不无贬抑画工画的倾向，导致明清文人画的崛起，放大了他对士人画的推崇和对工人画的贬抑，使前三种情况遭到全盘否定，而第四种情况一统了画坛的天下，并被规范为"书法性绘画"。

二、形与神

绘画作为造型艺术当然要有形象，任何对象都是有形的，形与神两者什么关系呢？当"士人画"的观念提出以后，这方面也有了新的看法。在"士人画"尤其是有道无技的"士人画"出现之前，人们没有对形神问题做过太多的分析，最多如"形神兼备，物我交融"。绘画要有形象，要形似，这是公认的常识。但"文人画"提出后，两者关系有了新的变化。关于这个观点，战国时就有了，《韩非子》里讲道："犬马难画，

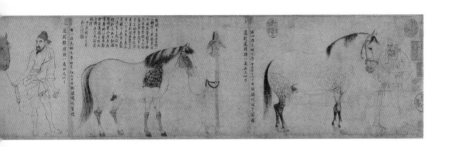

鬼神易画。"犬马有形，鬼神无形，有形的东西现实中能比照，不像鬼神没有具体的形象标准，画鬼神是可以离开形的，所以最容易。直到东晋顾恺之，到唐代吴道子，在苏轼的理论出现之前，画画都是以形似为基本要求的，力求形神兼备，物我交融。后来到了北宋欧阳修，有《六一题跋》，他提出画犬马当然难，但鬼神也难，因为没有形，所以要画出阴森森感觉的"神"也难。苏东坡也提到过这个问题，但不是以犬马和鬼神来比较，而是以"有常形"和"无常形有常理"来区分比较。比如犬马一类就属于"有常形"的，鬼神烟雾等就属于"无常形有常理"的，虽没有确切的形状，但有固定的道理。到这里又涉及"士人画"和"画工画"的区别，他在《净因院画记》中指出：

> 余尝论画，以为人禽、宫室、器用皆有常形。至于山
> 石竹木、水波烟云，虽无常形而有常理。常形之失，人皆
> 知之。常理之不当，虽晓画者有不知。故凡可以欺世而取

名者，必托于无常形者也。虽然，常形之失，止于所失而不能病其全；若常理之不当，则举废之矣。以其形之无常，是以其理不可不谨也。世之工人，或能曲尽其形，而至于其理，非高人逸才不能辨。

这段话有几重意思。第一，绘画所要描绘的事物有两种，一种有固定的形状也就是常形，一种没有固定的形状但有特定的神理，如烟云有烟云的神理，水波有水波的神理。第二，画工可以把有常形之物画得非常好，但没有能力画好无常形之物，只有高人逸才即天才的士人画家才画得好，所以，绘画的高下，形象"无常形"的高于"有常形"的，因为论难度，前者是小难，后者是大难。第三，"有常形"的画，即使画得有不足，"止于所失而不能病其全"，它还有一定的价值；而"无常形"之画，一旦有不足，就"举废之矣"。第四，但由于"常形之失"，是"人皆知之"的，而"常理之不当，虽晓画者有不知"，所以，"凡可以欺世而取名者"，是"必托于无常形者"而不会托于有常形者的，这同后来董其昌所讲"护短者""必窜于逸品中"而不会窜于神品中是一样的道理。第五，他并不主张把"有常形"的事物画成没有形似，画得不真实，而只是讲世上本有一些"无常形"之物，没有形似才是它的真实。但后世人对他的观点作了"演义"：认为一，绘画的形象以"无常形"高于"有常形"；所以二，为了表示画家的高明，应该把"有常形"之物也画得不真实，画成没有形似，因为不

真实才是最高的真实，没有形似才有神似。包括民国时的陈师曾也说：绘画从不能形似到形似逼真，是一个进步；从形似逼真到不要形似，是一个更大的进步；特别在照相机已经发明的时代，形似逼真不过是与照相机争功，绘画为了表现它的最高艺术性，必须抛开形似逼真的描绘，与客观真实拉开距离。这样的解释是很荒唐的。照此逻辑，竞技从跑得慢到跑得快是一个进步，从跑得快到跑得慢是一个更大的进步，在摩托车已经发明的时代，奥运会的长跑以跑得快为标准，不过是与摩托车争功，长跑为了表现它的最高竞技性，必须抛开跑得快而以跑得慢为标准。显然，这与苏轼的本意是背道而驰的。所以，关键的问题，形与神的关系，不是针对"无常形"的鬼神烟雾讲的，是针对"有常形"的事物比如一匹马讲的。是把马画得不像马才是好画，还是把马画得像马才是好画？要画出马的神，是坚持形似还是抛弃形似？

但是，苏轼的观点，尽管很全面周到，局限性还是很大的，至少容易引起人们的误解。所以，同时而稍后于他的董逌，在《广川画跋》中针锋相对地指出：

> 昔者客为齐王画者，问之孰难？对曰：狗马最难。孰最易？曰：鬼魅最易。狗马人所知也，旦暮于前，不可类之，故难。鬼神无形，无形者不可观，故易。岂以人易知故难画，人难知故易画耶？狗马信易察，鬼魅信难知，世有论理者，当知鬼神不异于人，而犬马之状，虽得形似而

不尽其理者，亦未可谓工也。然天下见理者少，孰当与画者论而索当哉！故凡遇知理者，则鬼神索于理而不索于形似，为犬马则既索于形似复求于理，则犬马之工常难。若夫画犬马而至于变矣，则有形似而又托于鬼神妖怪者，此可求以常理哉！

这段话也有几重意思：第一，他认为绘画所要描绘的事物有二，一种"有常形"，另一种"无常形而有常理"，但"有常形"之物绝不是只有形没有理，它也是有神、有理的。所以第二，论绘画的难易，画好"无常形"之物虽是大难，但只有一重难，而画好"有常形"之物不仅有一重小难（形），还有一重大难（理），共有两重难，这样，绘画难度的高下，"有常形"的高于"无常形"的。第三，如果对于"有常形"之物，在绘画时画得不像，是决不能用"不求形似求神理"来做为借口的。这样，所谓与客观真实拉开距离，也并非只有抛开形似逼真一个方向，以形写神、高于生活同样也是一个方向。而对于"无常形有常理"的对象以不求形似求神理的方法来加以描绘，恰恰正是客观真实的再现。

所以，尽管苏轼的观点，代表了当时一部分文人画家的呼声，有重神、重理而轻形的偏向，但两宋绘画的主流还是以形似为基础，主张形神兼备、物我交融的"画家画"。那种不讲形似的"文人画"，只是被当作翰墨游戏，是支流。

进而，由"无常形"到"无形"，所谓大象无形、大音稀

声，一张白纸，也就成了最高级的艺术作品。日本传有苏轼的一首诗，名《白纸赞》，为国内苏轼诗文集中所未载。诗曰："素纨不画意高哉，倘着丹青堕二来；无一物中无尽藏，有花有月有楼台。"当然，这也是只有"高人逸才"所能为，所能看出来的，而不是平常人所能看出来的；同时，它又是虽"高人逸才"也看不出来，所以又是可以为"欺世盗名"者所能为的。这也是钱锺书所说"艺术是自欺欺人的玩意"，画得像，可以是好，也可以是不好；画得不像，可以是不好，也可以是好；交一张白卷，皇帝的新衣，同样可以是不好，也可以是最好。不好的程度越高，越是可以为"欺世盗名"者窜入，好的程度也越高。

苏轼另有两句诗："论画以形似，见与儿童邻。"也被人们"演义"为主张抛弃形似。主张绘画必须舍形求神、写心不写物的人理解它，赞同它；反对绘画舍形求神、写心不写物而主张应该以形写神的人，也理解它，反对它。如清代的邹一桂在《小山画谱》中便表示："未有形不似而反得其神者，此老不能工画，故以此自文，犹云胜固欣然，败亦可喜……东坡乃以形似为非，直谓之门外人可也。"苏轼的这两句诗出于《书鄢陵王主簿所画折枝两首》：

> 论画以形似，见与儿童邻。
>
> 赋诗必此诗，定非知诗人。
>
> 诗画本一律，天工与清新。

边鸾雀写生，赵昌花传神。

何如此两幅，疏淡含精匀。

谁言一点红，解寄无边春。

瘦竹如幽人，幽花如处女。

低昂枝上雀，摇荡花间雨。

双翎决将起，众叶纷自举。

可怜采花蜂，清蜜寄两股。

若人富天巧，春色入毫楮。

悬知君能诗，寄声求妙语。

　　显然，此诗绝不是针对如他本人所画翰墨游戏的作品那样"形不似"的画所发的赞语，而是对王主簿极其形似逼真的作品所做的推崇备至。因此，我们决不能单独取出"论画以形似，见与儿童邻"，认为它所倡导的是抛弃形似，而应该综合全诗来认识这句话，它的本意是指对于一幅画的欣赏，不能仅仅停留在形似的层面上，而要深入到神似的层面中去。王主簿的作品虽然早已失传，但类似风格的宋人花鸟我们还可以见到很多，儿童、俗人赏其形似逼真、栩栩如生，高明者更赏其神态活现、诗意清新。自然，对于画家的创作要求，也决非抛弃形似，而是不能仅止于形似，更要传其神似。《唐朝名画录》中载韩幹、周昉同为郭子仪婿赵纵画像，二画皆极其形似，众人"未能定其优劣"，后赵夫人归省，一见即下判断："两画皆

似，后画更佳。"原因是韩画"空得赵郎形貌"，周画则不仅得其状貌，"兼移其神气，得赵郎情性笑言之姿"。这一故事，是对苏轼诗句的最好解释：众人是"论画以形似，见与儿童邻"，而赵夫人则能不独论形似，更论神似。至于《小仓山房尺牍》记罗聘为袁枚画像，众人以为不似，罗以为舍形似而取神似，是为真似。袁遂作"二我论"，与苏轼的本意，风若牛马。但是后人曲解苏的本意，把对于画者、观者"不能仅仅停留于形似"的要求理解为"不需要形似""抛弃形似"，使艺术形象的神理成为空中楼阁；开始是文人画家为自己作护短，进而变成了一种追求、一种优长和新的标准。

概而言之，第一，对于"有常形"之物，应该以形写神，既不能有形无神，也不能变形写神。第二，对于"无常形有常理"之物，应该以"无常形"写"常理"，既不能以"有常形"写"常理"，也不能"无常形"而无"常理"。这两条均属于绘画性绘画的观念，也是苏轼形神关系论的本意。第三，对于"有常形"之物，应该不求形似、离形取神，变形写神。第四，对于"无常形有常理"之物，更应该以"无常形"写"常理"。这两条均属于明清书法性绘画的观念，也是对苏轼形神关系论的演义。绘画性绘画的基础是形似，所谓"存形莫善于画"，"有常形"之物存其"常形"而求其理，"无常形"之物存其"无常形"而求其理。书法性绘画的基础是形不似，不仅"无常形"之物不可以形似写神，就是"有常形"之物也不可以形似写神。

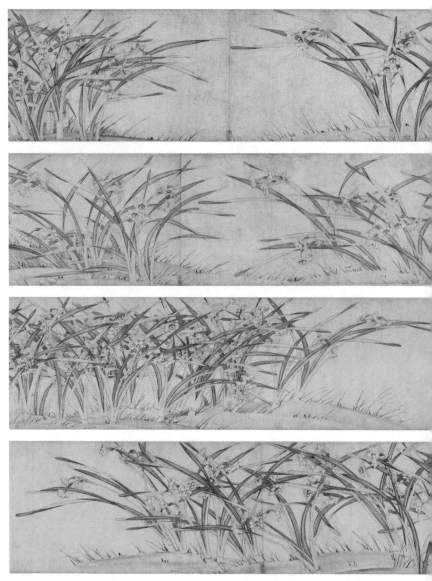

图 9　赵孟坚　水仙图

　　以上是从鉴赏、评论的立场论形与神的关系，苏轼的本意并非主张绘画应该不讲形似，尤其并非主张把"有常形"的对象画成"形不似"，而只是主张形神兼备，无非俗人只见其形似，而高明者更应赏其神似。这就像一件衣服，不仅要有布料、样式，更要有气质。没有气质的不是好衣服，而没有布料、样式的就根本不是衣服了。离形赏神，抛开了布料、样式，聪明的大臣们可以对皇帝的"新衣"推崇备至；而只见其形似、不能赏其神似的俗人、儿童，讲不出这件皇帝的"新衣"多么美妙，因为从形而下的方面，他知道皇帝并没有穿着衣服。进而从创作的立场，我们知道，恰恰是儿童的绘画，虽然天真烂漫，却是不能形似的，这并不代表什么"高级"，而恰恰是代表了"低级"。一位画家，不能形似是"低级"，到能形似了但有其形无其神是一个"进步"，到形神兼备了更是一个"进步"，进而又到形不似了是更大的"进步"。所以，从鉴赏的角度来认识"论画以形似"，它是一个贬义词，也可以是一个褒义词。为什么说它是贬义词呢？因为仅仅停留在形似的层面当然是低水平的认识，高水平的认识必须深入到神似的层面。为什么说它是褒义词呢？因为它对一件绘画作品提出了一个绘画之所以是绘画的应有规范问题，就像衣服之所以为衣服也有它应有的基本规范，不能停留在形而下的低标准，但又不能没有形而下的低标准。从创作的角度来认识"论画以形似"，同样既可以是贬义词，也可以是褒义词。停留在低标准，不是一幅好画，所以要用"论画以形似"来批评它；而抛弃了

基本的标准，根本就不能算是一幅绘画，所以要用"论画以形似"来规定它。

另外，与苏轼的这一观点相呼应，还有南宋陈与义的墨梅诗："意足不求颜色似，前身相马九方皋。"也被认为是中国画必须抛弃形似方为上品的证据。我们知道，所谓的形似，不仅仅包括形廓体面的真实性问题，还包括颜色的真实性问题。从这一角度，陈与义的诗句确实可以作为不追求形似、抛弃形似的解释。一朵梅花，本来是粉红的，你画成了黑色的或白描圈出没有颜色的，这不是"不似"了吗？陈诗借用九方皋相马的典故来说明这一问题，重在其神骏而遗其牝牡玄黄。而苏轼用朱砂画竹子，当时更多的画家用墨画竹子，包括梅花、兰花、水仙（图9）、山水等等，也是一样的道理。不过，这个问题，我认为与形似的问题还是有所区别的。因为，中外绘画对于形似的认识，着重点都在形廓和体面，颜色的相似则是次要的。人物画的随类赋彩、花鸟画的三矾九染当然强调颜色的真实，而山水画、梅竹画乃至西方的素描，不用五彩，只有黑白，同样也是表现了色彩的真实。所谓"运墨而五色具""不施丹青而光彩照人"，就是这个道理。为什么这么讲呢？用西方素描和科学的认识来解释，物体的不同颜色，本来是没有颜色的，只有黑白明暗；但因光波的不同，在光照下反映出不同的颜色。所以丹青红绿并不是对象的真实，只是光照下的一种假象，黑白明暗才是它本质的真实。我们评价毕加索的一件变形画，可以说它"不追求形似"，而评价安格尔的一件素描，

却不能说它"不追求形似",正是这一道理。当然,中外的现代艺术,石涛的水墨画也好,现代派的色彩画也好,它们的水墨、色彩都不是为了塑造形象的真实性。所以不用色彩用水墨固然可以被认为是"不追求形似",不用水墨用五彩同样也可以是"不追求形似"。总之,形似与否,主要体现在形廓和体面的处理,而不是体现在水墨还是色彩的处理。

三、诗与画

苏轼在《书鄢陵王主簿所画折枝两首》中与著名的"论画以形似,见与儿童邻"同时提到"诗画本一律,天工与清新",他还高度评价王维的"诗中有画,画中有诗",主张绘画要"离画工之度数,得诗人之清丽"。此外,当时还有许多人讲到"诗是无形画,画是无声诗""诗是有声画,画是有形诗"。

王维自己也用"宿世谬词客,前身应画师"来概括自己诗画皆全的才能,但他并不在画上题诗,作诗也并不是为了某一幅绘画而发。但是后人对苏东坡的言论产生了误解,认为画上一定要有题诗,否则就没有诗情;诗一定要题在画上,否则就失去了画意。其实苏轼的意思只是讲两者道理相同,并不是说两者一定要发生直接的关系。而且,这个"诗画一律"也仅仅是苏轼作为赏画者的一种感受,并不是作为对画家的一个要求。一个诗人,能运用高超的诗的技巧来歌咏事物,便能使无形的诗仿佛具有画的形象;而一位画家,能运用高超的画的技

巧来描绘事物，同样能使无声的画仿佛具有诗的意境。在这里，诗人要使自己的诗具有画的形象，不需要他掌握画的技巧，而只需要他掌握诗的技巧，即使王维长于绘画，但他在创作诗时所运用的也只是诗的技巧，而并不需要运用画的技巧。同样，画家要使自己的画具有诗的意境，不需要他掌握诗的技巧，而只需要他掌握画的技巧，即使王维长于诗歌，但他在创作画时所运用的也只是画的技巧，而并不需要运用诗的技巧。这就是"异曲同工"的意思，否则，便成了"同曲同工"了。所以，唐宋的许多优秀的诗，并不是针对题画的，更不是直接题在画面上的，但很有画意。而宋代的许多画家都是工匠，他们不会作诗，更不在画上题诗，但他们的画很有诗情。而到了后来，虽然没有认为没有画的修养的诗人就不可能做好诗，却认为没有诗的修养的画家就不可能画好画，而且画上一定要有题诗才能体现诗意。其实，苏轼所指的诗与画的关系是"诗画本一律，天工与清新"，即诗和画讲求的都是自然与和谐，虚的道理上是相通的，并不是实的技法上的等同。

但后人却不是这样理解的，变成了画家一定要工诗，画上一定要题诗。例如，我们认为郑板桥的画比林椿好，为什么？郑板桥能诗、工书，他的画上有精美书法的题诗，而林椿却不是。这就是用诗或书的标准取代画的标准来评画。照此逻辑，我们岂不是也可以认为郑板桥的诗比杜甫好，书比颜真卿好呢？因为郑板桥工画、能书，杜甫却不工画、不擅书；郑板桥工画、能诗，颜真卿却不工画、不擅诗，至少诗名没有郑大。

　　我们知道，唐宋的画家大多不工诗，他们都是通过画的技巧来描绘形象，传达出诗一般的意境；即使工诗的画家，也还是如此，画面的意境是通过形象的塑造传达出来的，而不是通过题诗表达出来的。正像当时画面的形象塑造，主要依靠造型的笔墨技巧，而不是依靠书法的笔墨技巧，同样，当时画面的意境传达，也是主要依靠形象的塑造，而无须通过题诗的配合。而到了明清文人画就不一样了，仅靠画面的形象，你完全不能看出这幅画的意境究竟是什么。例如，几笔墨竹，它要传达的是什么意思？光看这几笔墨竹，是看不出来的。当题上一首关心民间疾苦的诗，你才明白它要传达关心民生的意思。而如果题上凌寒不凋的诗，它又变成了传达坚持操守的意思。再如果题上祝寿的诗，它又变成了传达祝您长寿的意思。当画的意境不是靠形象来传达，而是靠题上什么样的诗来表达，这样的"诗画一律"意味着什么呢？比如说，本来画好比飞机，把你从上海空运到了日本，就是通过空运的技巧传达了"到日本"的意境。诗好比轮船，把你从上海海运到了日本，就是通过海运的技巧传达了"到日本"的意境，异曲同工，所以说"诗画一律"。而现在画还是飞机，你乘上去了，但它飞不起来，不能把你送到日本，就是用空运的技巧传达不了"到日本"的意境，怎么办呢？就把这架飞机载上万吨轮，你还是坐在飞机里，而且被送到了日本，但这个"到日本"的意境不是通过空运的技巧实现的，而是通过海运的技巧实现的。只是不同于一般海运的方式，你不是乘在轮船的船舱里，而是乘在飞

机的机舱里。那么绘画意境的传达，也就是飞机要送人到日本，究竟是用"空运"的绘画技巧更好呢，还是把飞机载上万吨轮"海运"过去更好呢？当然，两个都是好方法，都达到了准确传达意境的目的，而且后一个方法更具有创新的意义。但从学科分工的角度，应该是前者而不是后者。

当然，此时的绘画强调要在画面上题诗，不仅仅因为由于形象塑造的欠缺无法传达意境，所以需要用题诗来表达。而且也因为在形式方面，尤其是构图章法方面，由于三维空间营造也即整体形象塑造的欠缺，转而谋求平面化的笔墨构成，所以要用题诗来经营位置。明清人强调"题款（主要是题诗）所以补画之不足"，同书法是中国画的"拐杖说"一样，是很有道理的。也就是说，画的本身有"不足"了，造型的双脚出了毛病，有两种方法，一种是把它医好，另一种是不去医治，任让它病废，借用书法这根"拐杖"的支撑来帮助画的行走。现在，画的形象有"不足"了，传达不了意境构图也有"不足"了，营造不了空间，同样有两种方法，一种是把它医好，另一种是不去医治，任让它"不足"，借用题诗这根"拐杖"的支撑来表达意境、组织构图。所以，明清以后的"书画同源"变为以书入画，"诗画一律"变为题诗于画，都是画本身出了毛病之后的一种权宜之计，进而则成了长久之策。而当它们成了中国画的长久之策，画本身的毛病不去医治，而书法、诗文的这两根"拐杖"，在明清是非常结实的，到了今天则变得非常脆弱，不再是龙头"拐杖"，而是成了芦荟秆，用这样的"拐

杖"来支撑画的"不足",要想振作起来就非常困难了。

所以，"诗画一律"主要是讲两者的虚的道理是一样的，并不是指实的技术要求是一样，以作诗的要求来画画。这种相通，是我们旁观者看出来的，参透出来的，并不是画家的自觉实践。一位画家之所以能画出好画，并不是因为他先研究作诗的道理和技术，弄通了，再把这道理和技术运用到画画中，才画出了好画。我们讲刘翔 100 米跨栏好，王励勤乒乓球打得好，道理也是相通的，但技术要求完全不一样，不能通融起来。刘翔的 100 米跨栏得奖了，并不是因为他先下功夫去研究打乒乓的技术，打好了乒乓，再把这技术用到 100 米跨栏才创造了好成绩，而是他致力于研究 100 米跨栏的技术，所以才创造了 100 米跨栏的好成绩。王励勤打乒乓同样也是如此。这就是种瓜得瓜，种豆得豆的道理。我们却把它理解为要想收获瓜的丰收，必须种豆，要想收获豆的丰收，必须种瓜。所以，宋画是无声诗，宋诗是无形画，后人把虚的道理变成了实的要求，画上题了诗，变成了有声诗，诗题到了画上，变成了有形画，旁观者的虚的感觉，变成了对于画家的实的技术要求。明清人对于苏轼诗画关系论的理解，使绘画的规范发生了质变，这是苏轼始料所未及的，更非他的本意。

（2004 年）

第七讲　"西园雅集"与美术史学

一

摆在我们面前的这篇论文，是由美国俄勒冈大学美术史系教授梁庄爱伦（Ellen Laing, 1933—）撰写的，题为《理想还是现实——"西园雅集"和〈西园雅集图〉考》，最初刊载于《Journal of the American Oriental Society》（Vol. 88, 1968）上，中译文收录在洪再辛选编的《海外中国画研究文选（1950—1987）》中，由上海人民美术出版社于1992年出版。

据编者的导言和按语，此文"破释了一个历史之谜"，它"不光为考证而考证，而是向我们提供了一个虚构的'理想'之所以能成型的范例"，"显示了她把握问题实质的能力和很强的考据功夫"。而它对于中国美术史学界的意义，"又涉及一个学术传统的问题：为什么我们国内很少见到对一幅名画进行鸿篇巨制式的个案研究呢？一方面是我们缺乏必要的出版条件，另一方面是我们许多研究还停留在泛泛而论的程度，很难再深入下去。这里头有方法论的原因，还有一个学风问题。不

能沉潜下去，很少在深入的个案分析基础上提高扩展，由点到线，搞出专题、断代的分析，促进对一个个局部的认识。而在西方的专题研究中，由于认识的变化，又会发现许多新的个案……对比之下，我们国内的通论与个案研究彼此缺乏有机的联系，形成不了足够的学术氛围去影响其他人文学科"。

确实，近十年来，伴随着改革开放和中外学术界的频繁交往、接触，我们常常听到对于中外美术史学者不同研究方法或称之为"学术传统"的批评，即：中国的学者往往热衷于空泛的文化研究而高谈阔论，而西方的学者则大多专注于精致的个案研究而见微知著。借用时髦的说法，也就是讲空话与办实事之别。在这种批评中，即使措辞有时比较客气，但贬中崇洋的倾向还是不言而喻的。而这种倾向之所以能够被大多数人所接受，甚至被中国的美术史学者所接受，大概也是伴随着对外开放的形势而明确了中国经济的发展落后于西方的事实在文化学术心理上引起的不对等的连锁反应，其虚妄自不足深论。不是早就有人（如康有为等）说过"中国画不科学""中国画不如西洋画"了吗？我颇担忧，再过若干年，也许有人会要说"中国画家的中国画不如外国人画的""中国诗人的格律诗不如外国人作的"了。这且按下不论，问题是，方法论本身并无所谓孰优孰劣，务虚而沦于空洞无物固然不好，求实而沦于吹毛求疵亦未必可取。至于导致中外学者对于这两种方法论的不同侧重，问题的症结更不在于出版条件和学风深浅，而主要是由于中西文化背景的不同。不同的文化背景对于人文学科所提出的

研究课题不同，而不同的研究课题对于学者所提出的方法论的选择和运用亦不同。离开了文化背景和研究课题，孤立地看待方法论，就如指责中国人的饮食为什么用筷子夹米饭而不是像西方人那样用刀叉切面包一样，是没有任何比较的意义和评判的依据的。

事实上，西方学者投入了极大考据功夫的不少中国美术史个案，对于处于中国文化背景中的中国学者和中国读者来说，大多属于常识性的问题，因而也就无须在这方面多花精力和笔墨。然而，同样的这些问题，对于处于西方文化背景中的西方学者和西方读者来说，恰恰是剪不断理还乱的，如果不做细致的分析则难以给人以分明的印象。举一个最简单的例证：清初"四王"中，王时敏的画风以"浑成"为特征，而王鉴的画风以"精诣"为特征，而在不同的描述中，尽管具体的措辞可以有所不同，如"浑成"之于"敦重"，"精诣"之于"清丽"等，两家的面目依旧判然可别、泾渭分明。然而，在西方学者的眼中，且不论看真迹，即使面对这些不同的措辞，也不免眼花缭乱，从而要得出"王鉴与王时敏的作品之间经常类似到不具有一双利眼就无法加以区分的地步"的结论了（高居翰《中国绘画史》，转引自蔡星仪为《中国美术史·清代卷上》"四王"章所撰写的稿本）。既然如此，那么，中国的学者又有何必要在这方面大做个案研究的考据文章？而西方的学者又怎能不在这方面投入大量的个案研究所需的考据功夫呢？

问题还不止于此。毋庸讳言，中国学者的文化研究，由于

许多非美术专业的人士的参与，确实是有不少不着边际的空泛之论，"放之四海而皆准"的"真理"，除了对于扩大美术史学的视野不无意义外，并无严格的学术价值之可言。对此，我已在《"四王"会议与美术史学——对一种文化研究方法的批判》（《朵云》1993 年第 2 期）中加以指出。但不能否认、更不应妄自菲薄的是，中国学者也有深刻扎实的考据功夫和个案研究的传统，其所显示的学术价值远非某些西方学者的隔靴搔痒可同日而语。撇开乾嘉学派不论，就当代美术史学而言，中国学者在敦煌学的研究、古书画的鉴定等方面所做的工作，就绝不是西方学者的个案研究工作所能取代得了的。

而相反的是，西方学者的个案研究，固然有卓有成效的（附带指出，取得这方面成果的学者，大多以华裔为重镇，这本身便已足以说明问题），而凿枘之处，也比比皆是，有令人难以恭维的——例如梁庄爱伦的这篇考据《西园雅集图》的论文，正可作为那些纯正的西方学者在中国美术史研究中"把握问题实质的能力和很强的考据功夫"对于所研究的个案现象的要害问题格格不入的"范例"。

因此，所谓"个案研究"的方法论本身，也还有一个怎样运用、操作它的方法问题，是必须在这里提出来加以讨论的。

一般说来，中国古代的艺术家包括书画家，受玄学思想的影响，多是以"不求甚解"的态度来对待自己的创作的，因此，他们所留给我们的个案资料，很难用科学的逻辑方法进行分析处理。中国学者，尤其是谙熟中国艺术创作规律之个中三

昧的中国学者，明乎其"只可意会不可言传"的微妙处，便不致死煞于这些资料之下。而西方学者则往往以"求甚解"的态度去对待这些以"不求甚解"的态度所留下的资料，结果也就难以得其要领，如鲁迅所说："对于把真话当作笑话，把笑话当作真话的人，只有一个办法，就是不说话。"举例来说，上文所提到的"浑成""精诣"这两个术语，在玄学的艺术和学术观念中，具有十分精确明晰的含义，而在科学的艺术和学术观念中，则往往被斥之为空泛的"套语"。诸如此类的套语，如"遒劲""萧散""清刚""峻拔"等，在中国艺术史的个案资料中比比皆是，如何处理、运用这些资料，便成为西方学者束手无策的一个难题。硬要对之作刻舟求剑、胶柱鼓瑟的解释，即使自以为是"汉学功底很深""考据功力很强"的通人，实际上则如同用解剖刀去分析经络穴位的奥秘，或者用"红色""楼房""梦幻"的组词作为曹雪芹不朽名著《红楼梦》的英文对译，是永远不可能登堂入室地领悟其真正的精义的。所谓"标准草书"，之所以不可能按图索骥地用以破译许多草书墨迹的文字，道理也在于此。因此，正如文化研究的方法不是绝对的不好，个案研究的方法不是绝对的好，在具体运作这些方法时，"不求甚解"的态度不是绝对的不好，"求甚解"的态度也不是绝对的好。研究中国文化尤其是中国艺术，引进西方的科学思维使之学科化固然重要，但不明白"得意忘象，得象忘言"的玄学道理，将永远处在学科的大门之外。

其次，即使就某些明显以"求甚解"的态度或需要以"求

甚解"的态度留下的个案资料来看，如书画家的生卒、里籍等，似乎不受浪漫玄思的干扰，一就是一，二就是二，对就是对，错就是错，不妨用科学的逻辑方法对之作"求甚解"的证实或者证伪，弄它一个水落石出，其实亦不然。由于主观的或者客观的、层出不穷到无法预料、更无法输入电脑储存起来的各种各样的原因，这类资料的可信度也不能是绝对的。我的生年是某年某月 28 日，后来户口迁徙，由于户警将 8 字快写，结果，今天的身份证上标的是某年某月 25 日。今人犹如此，何况无法起地下而问之的古人？这是因为有经他人之手而造成的错误，也有经书画家本人之手而造成的错误，有时是有意的，有时是无意。如茅盾先生于逝世那年应人请书写了一张条幅，根据索书人的特殊要求（可能是庆典活动之类），落款的纪年是次年，而茅盾本人则在当年就去世了，于是而留下了一幅"去世"后的作品——这是有意造成的错误。至于无意识的错误，如画于癸酉而题作壬申，画于北京而题作上海，等等，更是司空见惯之事。故宫博物院藏有一件刘彦冲仿黄鹤山樵山水轴，真迹无疑，而自题作于"庚戌四月"，其时，刘已死了有三年，这个矛盾只能认为是误书干支，而绝不是出于伪造。

此外，个案研究所依据的资料，除实物外便是文献出版物，而文献出版物的不足以绝对可靠，也是古已有之，于今为烈的。这里有作者传抄的错误、刻工剞劂的错误等等。如宋刘道醇《圣朝名画评》的成书年代向无记载，据嘉祐四年（1059）

陈洵直序刘撰另一部画史《五代名画补遗》，知《补遗》成书于是年之前，而《画评》则更在此前。但令人不解的是，《画评》中竟三见"神宗"庙号，称高益、王齐翰、勾龙爽为神宗朝画家。按神宗于 1068 年即位，成书最早不超过嘉祐的《画评》显然不可能预记神宗时事。又查《图画见闻志》"高益、王齐翰、勾龙爽"条，始知"神宗"乃"太宗"之误——这当然不可能是刘道醇的误记，而是后世刊本的误刻。又如上海书店 1991 年出版郑重编著的《谢稚柳系年录》，郑系谢老挚友，所记应该是真实可信的，而据谢老赠我的亲笔圈校本，订正之处不下数十条——这期间既有编著者的传抄错误，也有排印工人的制版错误。

中国学者以"不求甚解"的态度对待学术研究，以致留下了如此不胜枚举的错解，当然是令人恼火的，不妨作为中国学术"学风不正"或至少"没有外国圆"的铁证。而稍稍令人宽慰从而可以聊作自我解嘲的是，即使在以"求甚解"的治学态度来标榜学术严谨性的西方学者身上，这类错解也是不可避免的。例如，就在这篇以"很强的考据功夫"著称的梁氏《西园雅集图》论文中，有这样一段文字：

> 这样矛盾的说法可能比我们今天能查明的情况更为流行，它们可能使得袁桷（1266—1327）提出下面的看法，认为李公麟有两次雅集、两幅雅集图。照袁桷的说法，一次雅集是在 1078—1085 年间在王诜家举行的，而另一次

则是在 1086—1093 年间在赵令穰家中聚会的。袁桷说，
李公麟参加并画了这两次雅集。

请注意，我在这里引录这一段文字，目的不是为了要对这
一段文字的意义进行价值的批判。这段文字所呈现在读者面前
的，经过了我的传抄和排印工人的制版，可能会与原文发生某
些偏离，甚至可能因此而造成另外的意义。不过，这并无关紧
要。因为，读者如想了解其确切的意义，不妨查核一下《海外
中国画论文选》的第 219 页，如果考虑到译文的失真性，更不
妨进而查核一下英文的原版。至于我的目的，仅仅是为了提醒
读者注意一下文中的"赵令穰"三字，由于我着眼于此，呈现
在读者面前的这段文字，即使其他方面可能与原文有所偏离，
而"赵令穰"这三字肯定是一式无二的。

现在，我们再来看"本注释㉝"，原文在上书的 228 页上：
"㉝袁桷《题李龙眠雅集图》，《清容居士集》，四部丛刊本，
卷 47，11—12 页；《佩文斋书画谱》卷 83，15 页引董其昌《容
台集》。"查《清容居士集·题李龙眠雅集图》，原文如下：

龙眠旧作雅集图在元丰间，于时米元章、刘巨济诸贤
皆预，盖宴于王晋卿都尉家所作也。嗣后诗祸兴，京师侯
邸皆闭门谢客，都尉竟以忧死，不复有雅集矣。……此图
画作于元祐之初，龙眠在京，后预贡举。考斯时之集，则
孰为之主欤？曰：此安定郡王赵德麟之集也。德麟力慕王

晋卿侯鲭之盛，见于题咏。

又查宝颜堂秘笈本陆友《研北杂志》卷上：

> 李伯时雅集图有两本，在元丰间宴于王晋卿都尉之第所作。一盖作于元祐初安定郡王赵德麟之邸，刘潜夫书其后。

复查董其昌《容台集》：

> 李伯时西园雅集图有两本，一作于元丰间王晋卿都尉之第，一作于元祐初安定郡王赵德麟之邸。余从长安买得团扇上者，米襄阳细楷，不知何本。又别见仇英所摹，文休承跋后者。

上面三段文字，容或有传抄或排版方面的错舛，但"赵德麟"三字则是绝对可以保证正确无误的。这样，我们就很难解释，即使经过了由中文到英文、再由英文到中文的对译，"赵德麟"究竟是怎样变成了"赵令穰"的？虽然，两人同出太祖赵匡胤之后，但令穰于德麟为族兄，且令穰工绘事，德麟富收藏，可谓声气相通而门户有别。这一点，即使是"不求甚解"的中国学者，也是绝不会张冠李戴的。

需要说明的是，我在这里之所以提出这一问题，并无意于

反讥西方学者的考据功夫，更不是倡导"个案研究取消"论。而是旨在提醒所有有志于对中国美术史做个案研究的学者的注意，对作为研究对象的个案材料的可信度，甚至有些明显属于常识材料的可信度，必须有一个清醒的估计。研究结论的正确与否，有时并不取决于操作方法的正确与否，而往往决定于所操作对象的正确与否；而"错误"的操作对象，经过正确的有效操作，即使无法得出绝对正确的"点"，至少也可以给出范围相对缩小的正确的"面"。以鉴定而论，正确的操作，可使正确的对象被确定为某家某年之作，亦可使"错误"的对象被确定为某一时代某一画派之作，如此等等。

因此，问题并不在于"梁庄爱伦能发现其中的破绽，自有她发现问题的角度"；对于中国学者来说，能否发现个案材料中的破绽并不足以证明其考据功夫的强弱程度。语言文字的陈述能力，对于所陈述的客观实在的表达总是有限的，因此，也是不可能没有破绽的，所谓"死后是非谁管得，满村争说蔡中郎"。有许多可以称之为"艺术史之必要破绽"的破绽，缺少了它们，艺术史将不成为人的活动，正如同"政治之必要罪恶"的罪恶，缺少了它们，政治将不成为人的活动。

问题在于，对诸如此类破绽的任何绝对有效的证伪处理，所得出的结论并不一定能被认为是绝对有效的，正如对于没有破绽的材料的任何绝对有效的证实处理，所得出的结论并不一定能被认为是绝对有效的一样。

试以计量物理学的演算来做考据的比拟，假定所要操作

的测量数据是 2.24，在这里，2 和 0.2 均为无破绽的有效数字，
0.04 便是有破绽的无效数字；又假定操作的程序是绝对有效
的，乘以 3，则得算式 2.24×3=6.72。在这里，结论 6 是有效
的，因为它是对有效数字 2 进行有效操作，即乘以 3 的结果，
而 0.72 则是无效的，因为它是对有效数字 0.2 和无效数字 0.04
进行有效操作即乘以 3 后再相加的结果。众所周知，在计量物
理学的演算中，对任何无效数字的任何有效操作，其结论都是
无效的，因此，为了使演算简化并有价值，对无效数字的操作
往往需要进行限量的控制而不是巨细无遗。如上式的结论 6.72，
在进一步的演算中便取其 6.7 而舍其 0.02。不明乎此，硬要在
6.7 和 6.72 之间吹毛求疵，自以为见微知著，工作做得深入，
实质上是于事无补的葛藤多事。附带提一句，我们今天的书画
鉴定工作，对作品尺幅的大小一般是用有厘米刻度的尺子去测
定的，这就限定了我们测量所得的精确度或有效数可以达到厘
米，如 86.2 厘米、34.0 厘米等，对这些数据的解释是：86.2 中
的 86 是有效的，它是从尺上直接读出的，0.2 则是无效的，它
并不是从尺上直接读出而是凭测量者的感觉估算出来的；34.0
中的 34 是有效的，它是从尺上直接读出的，0.0 则是无效的，
它并不是从尺上直接读出而是凭测量者的感觉估算出来的。而
特别需要指出的是，34.0 厘米并不等同于 34 厘米，因为对 34
厘米的解释是，由丁使用的是小到分米的刻度尺，因此，其中
的 30 是有效的，它是从尺上直接读出的，4 则是无效的，它
并不是从尺上直接读出而是凭测量者的感觉估算出来的。遗憾

的是，我们的鉴定工作者并未注意到这一点，因此，在很多作品的尺幅标示中，混淆了精确度和有效数的最后落实点。当然，这在书画艺术的研究中，毕竟不同于人造卫星的编程设计，并不至于因此而发生严重的问题。

回到美术史的个案研究问题上来，如果只注意操作方法的正确性而全然不问操作对象的有效性和可信度，即使"力排众说"而"自成一家之言"，难免不导致混淆视听的结局。例如，对前文所提到的刘道醇《圣朝名画评》的成书年代问题，便有人在南京艺术学院学报《南艺》1984 年第 2 期上撰文，据书中三见"神宗"庙号，推翻陈洵直的"旧说"，认为应该推迟至神宗之后。而对于李公麟的两次雅集活动，大概也会有人在若干年后据梁氏的大文而推翻袁桷、陆友、董其昌的"旧说"，要以赵令穰替换赵德麟了。至于操作方法本身便是错误的，圆凿方枘，即使所操作的对象是正确有效的，则所得出的结论，也就更加难以令人信服了。

二

基于上面的分析，可以使我们明了个案研究的操作方法与操作对象之间的"测不准"关系；而个案研究的有效与否，正与对这种关系的把握是否恰当大有关联。所谓恰当地把握这种关系，概括地说，可以归纳为两个方面：

第一，当所操作的对象是古人以"不求甚解"的态度留下

的材料，我们就切不可以"求甚解"的态度去坐实或凿空它；

第二，当所操作的对象是古人以"求甚解"或应该以"求甚解"的态度留下的材料，固然可以用"求甚解"的态度去处理它，但必须对这些材料的可信度持相当审慎的意见——既不要因为发现了破绽而轻易地否定它，也不要因为不见破绽而轻易地肯定它。

准乎此，则个案研究的结论即使"测不准"，它也可能是有效的；反之，尽管推导出了十分明确的结论，它也可能是无效的。换言之，考据功夫的精深与否，不在于结论的是明确还是模糊，而在于能否将结论落实在一个适切的位置上。

相比于一般的个案研究，对《西园雅集图》的考据无疑是一个更加困难的课题，因为它完全没有实物的依据，一切结论，都必须通过对言不尽意的文字材料的处理才能导出。敢于对这一课题开刀，我们不能不佩服梁氏的胆识和勇气。但是，本文所要做的工作，并不是对《雅集图》本身的证实或者证伪，而主要是对梁氏这篇证伪论文的证伪，其目的，则是出于对一种个案研究方法的批判。

综观梁氏的论文，其结论不外乎三：第一，"西园雅集"的活动纯属"子虚乌有"；第二，因此，《西园雅集图》的创作也纯属"子虚乌有"：第三，至于"西园雅集"和《西园雅集图》之所以会在中国画史上出现，并成为传统人物画的一个母题，主要是"因为某些特殊的社会政治原因在从中作梗"。

我们先来分析"西园雅集"活动的问题。

在中国文化史上，自魏晋以降，伴随着知识阶层的人文觉醒，类似于西方艺术沙龙性质的文人雅集活动可谓代不绝踪。著名的兰亭修禊且不论，如张彦远在《历代名画记》卷一中提到其曾祖魏国公与司徒汧公"因其同僚，遂成久要，并列藩阃，齐居台衡，雅会襟灵，琴书相得。汧公博古多艺，穷精蓄奇，魏晋名踪，盈于箧笥，许询、逸少，经年共赏山泉，谢傅、戴逵，终日惟论琴书"，至后辈"更叙通旧，遂契忘言，远同庄惠之交，近得荀陈之会……约与主客，皆高谢荣宦，琴尊自乐，终日陶然，士流企望莫及也"。又五代李昇画《姑苏集会图》、王齐翰画《林亭高会图》，无疑也是此类雅集活动的艺术写照。至于李景道，为南唐亲属，"金陵号佳丽地，山川人物之秀，至于王谢子弟，其风流气习，尚可想见……作《会友图》，颇极其思，故一时人物，见于燕集之际，不减山阴兰亭之胜"。(《宣和画谱》卷三、四、七) 此外，韩熙载的夜宴活动，也因顾闳中的名作而脍炙人口，无须在此多加赘言。

"西园雅集"活动的东道主是北宋神宗年间的驸马都尉王诜。有关他的风流文采、社会地位等等，不同的文献记载即使偶有抵牾，但作为美术史上的一个常识问题，是用不着在这里多作考证的。只是，关于他的雅集活动，则不能不引经据典，以正视听。据《宋会要辑稿·帝系八之五一》：

〔元丰二年〕十二月二十六日，诏绛州团练使驸马都

尉王诜追两官，勒停，以诜交结苏轼及携妾出城与轼宴饮也。

〔三年〕七月十六日，责驸马都尉王诜为昭化军节度行军司马，均州安置。手诏："王诜内则朋淫纵欲无行，外则狎邪罔上不忠……"

同上职官六六之一〇：

〔元丰元年〕十二月二十六日……御史舒亶又言："驸马都尉王诜收受（苏）轼讥朝廷文字，与王巩往还，漏泄禁中语，阴通货赂，密与宴游，按诜列在近戚，而朋比匪人，原情议罪，不以赦论。"

又《续资治通鉴长编》卷三百：

〔元丰二年十一月〕……御史舒亶又言："驸马都尉王诜收受轼讥讽朝廷文字，及遗轼钱物，并与王巩往还，漏泄禁中语。窃以轼之怨望诋讪君父，盖虽行路犹所讳闻，而诜恬有轼言，不以上报，既乃阴通货赂，密与燕游，至若巩者，向连逆党，已坐废停，诜于此时同挂议论而不自省惧，尚相关通。案诜受国恩，列在近戚，而朋比匪人，志趣如此，原情议罪，实不容诛，乞不以赦论。"

同上卷三百四：

〔元丰三年五月〕己卯，蜀国长公主薨……诜奏俟罪。上批："诜内则朋淫纵欲失行，外则狎邪罔上不忠……"

同上卷四百九十七：

〔元符元年四月〕……（曾）布曰："先帝常以师约判三班院，是时贵主尚在，师约赴局终日，适与王诜邻居，诜日作乐，与贵主宴聚甚欢，师约家贵主至泣下，遂罢职。"因言诜之薄劣如此，上亦哂之，诜不用也。

此外，如《宣和画谱》卷十二称王诜："所从游者皆一时之老师宿儒……其风流蕴藉，真有王谢家风气，若斯人之徒，顾岂易得哉！"《画继》卷二称其："虽在戚里，而其被服礼义，学问诗书，常与寒士角，平居攘去膏粱，黜远声色，而从事于书画。"至于苏轼、苏辙、黄庭坚、李之仪、晁补之、米芾等的诗文集中，提到与王诜等相宴游的文字，更俯拾皆是。根据这些正反两面的资料，完全可以断言，在中国文化史上，论文人雅集活动之盛，无出王诜之右者。

那么，梁氏的论文又是根据怎样的材料，对之进行怎样的操作处理，而后得出"西园雅集"活动只是一个编造出来的"玄妙故事"的结论的呢？

其第一个理由是，参加雅集活动的"十六位著名的政治家、文人和艺术家"于"1087 年"的"某天"到王诜"在开封的西园雅集，他们吟诗、作画、弹阮，一同观赏书画作品，相得甚欢"，这是根本不可能的。

确实，这样的雅集活动，作为事实的可能性是相当小的。但在没有足够的证据推翻它之前，姑妄听之。问题是，将活动规定为十六位参加者于"1087 年"的"某天"同时到王诜"在开封的西园雅集"，这样一个材料究竟是从何而来的？如果是当时人，尤其是当事人留给我们的材料，自不妨对之下一番考据的功夫，否则的话，便失去了考据所应有的严肃性，难以收获预期的意义和价值。

遗憾的是，当时人，特别是当事人留给我们的材料，除米芾的一篇《西园雅集图记》容待后文另做探讨外，大体已如上文所述，包括我们已经做了原文引录的以及没有引录而仅仅做了提示的。而所有这些材料，并没有一则提到十六位参加者是在"1087 年"的"某天"同时到王诜"在开封的西园雅集"，而只是笼而统之、"不求甚解"地告诉我们，王诜常常在家举行雅集活动，经常到他家中做客的有苏轼、苏辙、李之仪、晁补之、黄庭坚、米芾等，也就是后来出现在《西园雅集图记》中的十六个人。当然，实际上也可能不止十六人，也可能是二十人甚至更多。因此，以"不求甚解"的态度对这些材料进行意会性的考据操作，由于出于当时人和当事人、革新派和守旧派的异口同声，我们不仅绝对地承认北宋时有过以王诜为东

道主的文人雅集活动，而且绝对地承认王诜的雅集活动之盛，在中国文化史上是首屈一指的，以至于成为反对派从政治上打击他的一个口实。至于王诜的雅集活动究竟是有组织、有计划地举行，因而有确定的日期、确定的地点、确定的参加人员，还是随意地、散漫地举行，因而并无确定的日期、确定的地点、确定的参加人员？迄今目前，还没有足够的资料可以提供我们进行这方面的考证，而以"不求甚解"的态度加以意会，我们毋宁相信它属于后一种方式。例如，李之仪《姑溪居士后集》卷一《晚过王晋卿第移坐池上松杪凌霄烂开》诗云：

> 清风习习醒毛骨，华屋高明占城北；
> 胡床偶伴庾江州，万盖摇香俯澄碧。
> 阴森老树藤千尺，刻桷雕楹初未识；
> 忽传绣幛半天来，举头不是人间色。
> 方疑绚塔灯照耀，更觉丽天星的历；
> 此时遥望若神仙，结绮临春犹可忆。
> 徘徊欲去辄不忍，百种形容空叹息；
> 乱点金钿翠被长，主人此况真难得。

按李之仪也是雅集活动的十六位参加者之一，而据此诗来看，此次相聚纯属邂逅，地点是在园池边上，而且与集的宾客也不是很多。另据苏辙《栾城集》卷七《王诜都尉宝绘堂词》云"四方宾客坐华床，何用为乐非笙簧。锦囊犀轴堆象床，竿

叉速幅翻云光",则宾客的人数甚至可能超出了十六人,而且活动的地点是在堂屋之中,内容则以赏画为主,并不是有人吟诗、有人作画、有人弹阮地分头进行的。

那么,梁氏将十六位参加者定于"1087年"的"某天"同时赴王家集会,材料的来源又何在呢?来源之一便是米芾的《西园雅集图记》,据记,十六位参加者是出现在李公麟《西园雅集图》的同一幅画面上的,因此,必然是同时赴会;来源之二是1819年王文诰编纂的《苏文忠公诗编注集成》,认为"此集在(元祐)二三两年之间,而刘泾将赴莫州,卒,故置二年为主也。"元祐二年为公元1087年,因此,"同时"赴会的时间,在年限上便被定于是年;来源之三遍查梁文不见,也许是梁氏参照当代召开的各种学术会议的惯例和常识,而将它的最后日期落实于不能确指的"某天"。

在这里,除第一条材料可以成为考据的操作对象外,第二、第三两条材料,根本就是应该被排斥在操作范围之外的"无效数字",至多只能是有辅助的参考意义。附带指出,在梁文中,杜瑞联《古芬阁书画记》中的材料,也被作为其考据的操作对象,其虚妄更不足深论了。

我们再来看米芾的《西园雅集图记》。文中描述了十六位参加者出现在李公麟《西园雅集图》同一幅画面上的不同活动情景,这是否就可以证明这十六人是同时赴会?答案是:唯唯,否否。一般说来,如果是同时赴会,行文中应有明确的说法,如王安石《游褒禅山记》记"余与四人"同游,"四人

者，庐陵萧君圭君玉、长乐王回深父、余弟安国平父、安上纯父，至和元年七月某日，临川王某记"。而据米芾此文，固然不能完全排斥同时赴会的可能性，但我们认为它不足以证明同时赴会更来得合情合理。这里所谓的"合理"之"理"，当然是"不求甚解"的玄学之"理"而不是"求甚解"的科学之"理"。如沈括《梦溪笔谈》卷七论书画：

> 书画之妙，当以神会，难可以形器求也。世之观画者，多能指摘其间形象、位置、彩色瑕疵而已，至于奥理冥造者，罕见其人。如彦远《画评》言王维画物，多不问四时，如画花往往以桃、杏、芙蓉、莲花同画一景。予家所藏摩诘画《袁安卧雪图》，有雪中芭蕉。此乃得心应手，意到便成，故造理入神，迥得天意，此难可与俗人论也。

确实，中国传统绘画的"奥理冥造"，是西方学者包括受西方思想影响的中国学者所难以敲开的一个硬核，甚至传统的中国学者，也有时会在这一问题上胶柱鼓瑟，不免"俗人"之讥。如关于"雪中芭蕉"的问题，惠洪以为"雪里芭蕉失寒暑"，而朱翌猗认为："岭外如曲江，冬大雪，芭蕉自若，红蕉方开花，知前辈虽画史亦不苟。（惠）洪作诗时，未到岭外，存中（沈括）亦未知也。"（《觉寮杂记》）惠洪这样的考据，不可谓不认真，但却是越考越离谱了。同理，如果因为十六人出现于同一幅画面上而断定他们是相聚于一时，那就无异于因

王维画四时花卉于一图而指实它们同放于一时了。遗憾的是，梁氏正是基于对新闻摄影报道的理解，来指实"李公麟是如实画了这一事件"的，而一旦当"这一事件"被考证为"子虚乌有"，李公麟的创作也随之成为"子虚乌有"，而作品的"子虚乌有"，又反过来成为证伪事件的依据，并以此建立起周密的循环论证的怪圈。因此，尽管她在文章中引用了"学识渊博的王世贞（1526—1590）"在"题仇英（16世纪前期）临赵伯驹《西园雅集图》的画本上"所做的"考证的结论"，即"余窃谓诸公踪迹不恒聚大梁，其文雅风流之盛，未必尽在此一时，盖晋卿合其所与游长者而图之，诸公又各以其意而传写之，故不无抵牾耳"，却依然还要煞费苦心地去查核"在'西园雅集'中可能定下来的十九个人中"有六个人所有的年谱，以便"获知雅集的确切日期"。

对于中国学者来说，这样的想法真有点莫明其妙。不要说"西园雅集"只是一群落魄文人的娱乐活动，而且完全可能不是一次性的，更何况是出于后世人编的年谱。即便是贵为天子的帝王，其出生的具体时日，在当时人的档案记载中往往也不是"确切"的。

考据的结果完全是在意料之中的："在19世纪以前写的年谱中，没有一本提到在1087年或其他任何年份有一次十六个人的雅集。"确实，如果"西园雅集"只是一次性的集会，那么，对于与会者的年谱的编纂是不应该将这样显赫的事件遗略的；但即使如此，考虑到年谱的编纂者毕竟不是当时的档案馆

工作人员，而只是数百年之后好事者的钩沉辑佚，我们的考据工作，也就不能把它们当作绝对有效的证实或证伪依据。梁氏的观点是明确的，即：要想证实"西园雅集"活动的有无问题，重要的是当时、当事人所提供的材料，至于后人的演绎评说，纵有千言万语、众口一词，也是不能算数的（详后）。这种注重第一手资料的考据功夫，应该说是十分严谨的。然而，一个明显的自相矛盾之处是，她在文章中玩了一个不太高明的花招：谁要想承认"西园雅集"，她就要你拿出第一手材料来而拒绝第二手材料；她要否定"西园雅集"，又偏偏以第二甚至第三手材料作为证伪的考据对象，例如，所谓雅集活动是在"1087年"的经典依据，便是1819年编纂的王文诰《苏文忠公诗编注集成》。有许多具体的东西，即使当时人编当时人的年谱，也是无法绝对明确的，如前文提到郑重编著的《谢稚柳系年录》，便是一个现成的例子。至于后人编前人的年谱，错舛之难免，更是不足为怪的。所以，"尽信书，不如无书"，向来是从事考据工作的学者所恪守的信条；而考证出了年谱的错误，并不意味着对真实事件的证伪，这也是一个浅显的道理。

但问题还不仅止于此。王文诰在引用了米芾的图记后说："此集在（元祐）二三两年之间，而刘泾将赴莫州卒，故置二年为当也。"又说："自袁彦方以下四条（包括王诜西园的雅集）皆以未能确考，附载此案之末。"意思是说，雅集活动的具体日期，他也"未能确考"，而只是凭推测以"置二年为当"。

梁氏认为这样"一个谨慎的说法，直接附在有关事项之下，却显然全部被翻译者们所忽视了"，而梁氏竟也跟着把它作为"把雅集定在1087年的依据"，于是要去核查与会者在这一年的行踪，以便对之进行证伪，并将对此的证伪作为对整个"西园雅集"活动证伪工作的关键之点，这就不能不令人感到奇怪了。奇怪之二是，她明明在注释⑥中标明李之仪的生卒为？一约1073，又明明在文中引用了袁桷的看法，认为有两次雅集，一次在"1078—1085年间在王诜家举行"，另一次在"1086—1093年间在赵令穰家中聚会"，却还要抓住王文诰"故置于二年为当也"的"1087年"不放。从资料的有效性考虑，如果说袁桷所提供的情况只是第二手的材料，那么王文诰的推测至多只能算是第三手材料，在没有第一手材料的情况下，做考证工作不针对第二手材料而紧跟第三手材料，这种方法未免舍本而求末了。

更奇怪的是，把雅集定在"某天"，即使在王文诰"谨慎"的推测中，也是一条不见任何蛛丝马迹的材料，而完全是梁氏想当然的臆造，居然也被作为证伪的对象。对所要研究的个案现象，自己造一条材料出来强加到它身上去，然后将它证伪，进而宣称个案本身被证伪——这样的考据功夫，即使热衷于"泛泛而论"的中国学者，也是期期不敢苟同的。

梁氏推翻"西园雅集"的第二个理由是，由各种文献资料提到参加雅集活动的十六个人的名字，"最明显地看出事实上的出入"。如有的记载中以陈师道代替了郑清老，有的材料中

李之仪、晁补之和郑清老的名字换成了王巩、元冲之和公素，有的材料中李之仪、郑清老的名字又分别被钱勰、陈师道所替代，等等。但我们知道，古代的文人雅集不同于今天的学术会议，没有明确的档案记载，因此，在不同的文献资料中出现与会者姓名的出入完全是可以理解的。更何况，如前文所述，所谓"西园雅集"很可能不是一次性的集会，与会者的名单和人数也不可能是确定的，因此，文献资料中出现与会者姓名的出入更无伤大雅。事实上，即使今天的学术会议，有确定的与会者名单和人数，但在不同传播媒介的新闻报道中，出现与会者姓名的出入也是常有之事，而不足以据之否定会议本身的客观存在。甚至包括"开天辟地"的中共一大的与会人员，党史的研究工作者所能把握的信息也并不是绝对确定的。

梁氏的第三个理由是，无论在与会者的文集中，还是汴京的地方志、园林史上，"都没有提到王诜的花园"，更没有提到王诜的"西园"。由此而证明"西园"纯属"子虚乌有"，而皮之不存，毛将焉附？雅集的所在地既得不到落实，雅集活动本身当然也就成了空中楼阁。

这种拿了文集、方志按图索骥，去考证"西园"所在地的精神，确实迂得可爱。就像中国的某些学者拿了《中国古今地名大辞典》去考证宋代画史中董源、徐熙的籍贯"钟陵"为"江西南昌进贤县西北"，而全然不顾在这些画史中，"钟陵"是作为"建康""金陵"的别名。

这且按下不表。那么，"西园"究竟是怎么一回事呢？首

先，它当然可能是一所真正的园林，就像"拙政园""个园"等一样，可以从诗文集、地方志或园林史上找得到的——显然，王诜的"西园"不属于此类。

其次，它可能是一般性的宅园，而被名之为"西园"或并未被名之为"西园"；它也可能根本就不存在，而被名之为"西园"或并未被名之为"西园"。例如，文徵明就说过，他所拥有的许多园林、斋室只是起造在印章上的，如此等等——如果是这类情况，当然就不是诗文集、地方志或园林史上所能找得到的了。但即使如此，我们依然不能绝对地否定它的存在——包括它在事实上根本就不存在的情况下，我们也不能否认它在文化艺术上的存在。例如，谢稚柳先生有"巨鹿园"，并由吴子建治"巨鹿园"印，但无论在上海园林志上，还是到谢老家做实地考察，实在都并不存在这样一座园林或宅园，尽管如此，我们还是不能不承认它的客观存在。因为，这种存在，主要是指它在文人雅兴的传统文化心理上的存在。此外如上海中国画院的画家，常有在作品上落款"画于岳阳楼"的，也并不是说真有类似于北宋范仲淹作记的那样一座楼阁存在。

回到王诜的"西园"问题上来。很不幸的是，并不需要"很强的考据功夫"，我们便发现，在当时的文献中，并不是如梁文所说，"都没有提到王诜的花园"。王诜无疑是有宅园的，如《宋史》卷二百四十八《魏国大长公主传》记："主第（即王诜府邸）池苑服玩极其华缛。"而前引李之仪《晚过王晋卿第移坐池上松杪凌霄烂开》诗，也证明王诜是有宅园的。

此外，还有释道潜的《参寥子诗集》卷十一《寄王晋卿都尉》诗云：

> 主第耽耽冠北城，位居侯伯固尊荣。
> 肯将踏月趋朝脚，来伴穿云渡水行。
> 池上红蕖应渐老，山中紫笋尚抽萌。
> 崧阳迤逦川原胜，闲说它时卜钓耕。

只是，王诜似乎并未为自己的宅园做过任何命名，一如其宝绘堂的命名那样。因此，其宅园的名声远不如宝绘堂的嘹亮。将他的宅园命名为"西园"，也许是旁人的一种游戏，而在这种中国传统文人所特有的游戏活动中，西园与南浦、东皋、北楼等一样，主要是作为一个典雅化的诗词用语，似实还虚，似虚又实。手头随意可以翻到的宋人诗词如：

> 水恨此花飞尽，恨西园、落红难缀。（苏轼《水龙吟·次韵章质夫杨花词》）
> 西园夜饮鸣笳，有华灯碍月，飞盖妨花。（秦观《望海潮·洛阳怀古》）
> 叹西园已是，花深无地，东风何事又恶。（周邦彦《瑞鹤仙·高平》）
> 年时燕子，料今宵、梦到西园。（辛弃疾《汉宫春·立春》）

海棠梦在，相思过西园，秋千红影。（史达祖《南浦》）

西园日日扫林亭，依旧赏新晴。（吴文英《风入松》）

但数点红英，犹识西园凄惋。（王沂孙《长亭怨·重过中庵故园》）

如此等等，不一而足。显然，对这里的"西园"，我们不能据诗词以"案城域，辨方州，标镇阜，划浸流"（王微《叙画》），坐实真有这么一座园林；或者反过来，因为考证不到这座园林的实际存在而定上述诗词为伪作。钱锺书先生《七缀集·诗可以怨》中提到："有个李廷彦，写了一首百韵排律，呈给他的上司请教，上司读到里面一联：'舍弟江南没，家兄塞北亡！'非常感动，深表同情地说：'不意君家凶福重并如此！'李廷彦忙恭恭敬敬回答：'实无此事，但图属对亲切耳。'"结论是：对作者的"姑妄言之"，读者往往只消"姑妄听之"，不必碰上"脱空经"，也死心眼地看作纪实录。而且，"脱空经"的花样繁多，"不仅是许多抒情诗文，譬如有些忏悔录、回忆录、游记甚至于国史，也可以归入这个范畴"。

至于王诜那个也许是"子虚乌有"而又实实在在地被命名为"西园"的宅园，作为命名，其出发点不外乎二：一是取宴集宾客的"西席""西宾"之义；一是追踪古人如顾恺之的《清夜游西园图》以寓文人风雅之兴。而不管出于哪一点，它的落实点主要是在"奥理冥造"的《西园雅集图》上，而不是其他诸如诗文、实物等方面。换言之，因为有了王诜频频举行

的雅集活动而有李公麟将不同时间、不同地点、不同人物"同画一景"的《雅集图》的创作，而又因为有了《雅集图》的创作，根据"诗画本一律，天工与清新"（苏轼）的要求，为使作品更加诗化、典雅化而有"西园"的权宜性命名。

按顾恺之《西园图》，在北宋时颇有流行。郭若虚《图画见闻志》卷五有记："图上若干人，并食天厨（按天厨，星座名）。"董迪《广川画跋》卷五则称：画中"人物态度，犹是当时风流气习，可以想见"，并以之与王羲之《兰亭集序》合称"佳致"。可知也是描绘文人雅集活动的。据此，当时人将以王诜为东道主的雅集活动形诸笔墨，并名之为《西园雅集图》，以示不减前贤风流，也正在情理之中。梁氏全然不明乎此，倒本为末，强虚为实，就不免凿空，结果反而指实为虚了。

梁氏否定"西园雅集"活动的第四个理由是，当时人，尤其是当事人的文字中都没有提供有关这次活动的任何材料，直至 12 世纪中期以后时过境迁，才出现了这方面的记载。梁氏表示，在当时，"这样显赫的事件竟会湮没无闻，实在是令人难以置信"。对这一问题，我的看法恰恰相反。假如真有"这样（一次）显赫的事件"，在当时和当事人的文字中不是"湮没无闻"而是大肆张扬，那才真正是"令人难以置信"的。因为，雅集活动的参加者都是旧党中人，政治的涡旋随时威胁着他们的安全，据《续资治通鉴长编》卷三百，"元丰二年十一月"条记苏轼受责，"狱事起，诜尝属辙秘抆轼，而辙不以告

官，亦降黜焉"。单线联络的"秘报"也会受到告发，如果真有那么一次大规模的集会活动，与会者能不讳莫如深而给反对派留下置自己于死地的口实吗？远的且不论，近的如1921年召开的中共一大，这样一个开天辟地的显赫事件，也不见于当时和当事人的大肆张扬，以至于它的许多细节包括出席代表的具体人选问题，颇费了后来党史研究工作者的心力。何况，如前文所反复申说的，"西园雅集"很可能并不是一次有组织、有计划的集会，而在当时和当事人的文字中，并不是"没有留下任何关于'西园雅集'的信息"，而恰恰是有大量的史实可稽的，详细已如前文所引，此不赘述。

而在所有这些史实中，撇开早已佚失的李公麟《西园雅集图》不论，最充分的材料便是米芾的《西园雅集图记》——不过，在梁文中，则断言此记"可能是16世纪时杜撰出来的"，因而也是没有说服力的。理由是：第一，"在文章中出现了米芾的字（元章），这是大可怀疑的特征。因为一般来说，文章作者提到自己时都称名，在此他应该用'芾'才是"。第二，"假定历史上确有雅集和李公麟的画，甚至包括收在米芾多灾多难的文集中的这篇《图记》，那么这篇《图记》肯定会被当作雅集图的一部分而留传下来"，从而在传为后人的摹本上有所体现，然而实际的情况却不是这样。

我不打算对米芾的《图记》做证实的工作，但不能不对梁氏的观点进行必要的证伪。确实，在一般的情况下，尤其在公私的信函来往中，文章作者提到自己时都称名，而提到别人

时多称字或号的。但是，在诗文、题记之类中，却并不受这种规矩的严格限制。以苏轼为例，《东坡乐府》中如"山中友，鸡豚社酒，相劝老东坡"（《满庭芳》）、"谁似东坡老，白首忘机"（《八声甘州》），《东坡集》中如"君不见，武昌樊口幽绝处，东坡先生留五年"（《书王定国所藏烟江迭嶂图》），《东坡题跋》中如"熙宁庚戌七月二十一日子瞻书"（《跋文与可墨竹、李通叔篆》），东坡墨迹中如"绍圣元年闰四月廿一日将适岭表，遇大雨留襄邑书此，东坡居士记"（《中山松醪赋》），不称名而字、号并见。以黄庭坚而论，传世墨迹中如"元祐中黄鲁直书也……山谷老人病起，须发尽白"（《经伏波神祠诗》），"鲁直题"（《华严疏》），"山谷老人书"（《诸上座帖》），"黄鲁直书"（《跋李公麟五马图》），也是不称名而字、号并见。以邓椿为例，《画继·序》中如"华国邓椿公寿"，则名、字并见。以米芾而论，《画史》中如"米元章道惭惶杀人""元章心自鉴秋月"等等，也是不称名而称字的。这些都是随手捡来的例子，用不着下太大的考据功夫的，如果把时代放远、人物放宽，那就更不胜枚举了。回过头来看《图记》的情况，文中提到自己的名字是作为十六位与集者不同情状的客观描述而已："唐巾深衣，昂首而题石者为米元章。"换言之，在这里，"米元章"与其他十五人一样，在《图记》作者的心目中是作为第三人称来对待的，而不是作为第一人称来对待的，自然也就更不受称名、称字的规矩所限制了。正如李公麟的形象，在画面上的出现，与其他十五人一样，是作为

"被画者"的身份，而不是作为"画者"的身份——如果作为"画者"的身份，他就根本不应该在画面上露面。

至于《图记》与画面的关系，根据迄今为止对宋画的鉴定经验，更没有任何人敢于下肯定怎样怎样的结论。一般说来，画家本人的题记，如扬补之的《四梅花图》，图文作为一个统一的整体，在流传的过程中当然不致发生分裂的现象。如果是他人的题记，直接题写在画面上的签跋，当然也是图文并传的；而长篇大论如米芾的这篇《图记》，既不是直接题写在画幅之上，即使以接纸的形式接裱在画幅上，也不能贸然肯定它在传摹本中"会被当作《雅集图》的一部分而留传下来"。例如，顾闳中的《韩熙载夜宴图》卷，引首有一段图记："□熙载风流清□……为天官侍郎以□……修为时论所诮□……□著此图□……"在明代唐寅的临本中便未被当作图卷的"一部分而留传下来"。

梁氏对《雅集图》的否定，是建立在对雅集活动的否定基础之上的，尽管她在否定雅集活动的同时，又玩弄了循环论证的手法，将对《雅集图》的否定作为论证的若干依据。这且撇开不论。而既然如上文所分析的，梁氏对雅集活动的否定并不能成立，则她对《雅集图》的否定当然也就不能成立。不过，问题并不到此为止。因为，对《雅集图》的否定，梁氏所依据的还有不尽赖于对雅集活动的否定的其他一些旁证，在此一并需要加以证伪。

旁证之一，是"由李公麟画的《西园雅集图》，本身也有

几份相互矛盾的材料。例如，据记载李公麟有两幅描绘雅集的画，它们发生在不同的时间、不同的地点。李公麟的原作在后世（主要是 16—19 世纪）的绘画著录中有立轴、横卷和扇面等各种形式。至于它的风格，有的著录认为他是赋彩的，另一些著录则说他是墨笔勾勒的"。此外，不同的画面上所出现的人物也不尽一致。

显然，根据梁氏的观点，如果李公麟真的画过《西园雅集图》，那它就应该只有一幅，在画面构成、装潢形制和画法风格上当然也只应有一种，不是立轴就是横卷，不是横卷就是扇面，不是赋彩就是水墨。比如说，达·芬奇的《蒙娜丽莎》《最后的晚餐》等，就都是如此，因此而证明了它们的实在性。相反，如果出现了两幅以上，画面内容有所差异，形制风格亦不尽统一，那就证明了它的"子虚乌有"而不能自圆其说。

据我所知，西方画家中如拉斐尔对于圣母子的题材，所作也是不止一幅的，不知梁氏是否会因此而否定拉斐尔曾经有过圣母子的绘画创作？而中国书画的创作，尤其并不遵循画必一幅的原则，同一个画家对同一个题材的描绘，所留下的完全可能不止一幅作品，这不止一幅的同题作品，画面内容不一定是拷贝式的重复，所采用的形制和风格也完全可能不局限于一种类型。所谓"九朽一罢"的斟酌推敲，固然可以在同一幅画面上进行，但更多的情况下往往体现于"废画三千"的不一而足。例如，据记载，王羲之的《兰亭序》就不止书写过一本，只是后来所写的没有当场所写的那一本好而没有流传下来而

已。有实物可鉴的如齐白石《百寿图》，描绘一背面妇人抱一手持柏枝的婴儿，仅我所见过的就不下十本，一式无二而俱属真迹。姚有信先生对同一题材的创作，几乎都在五幅以上，有些甚至达到三十幅以上，如《版纳所见》《史湘云醉眠芍药轩》等，仅流传在他人之手的就不下一二十本，它们不仅题材相同，而且造型、构图也大体相同，画法和尺幅则并不一律，或水墨，或设色，或勾勒，或没骨，从四尺四开到六尺整张，并无定式。凡此种种，梁氏又该作何解释呢？

其次，即使假定李公麟的《雅集图》只有一幅，我们也不能保证它在后世的流传、传摹过程中，经过后人的重裱、临摹、著录而不发生多种多样的变异。如唐摹《兰亭序》（神龙本），其中一个"暮"字在墨迹中"日"的末一横和下面一长横是并在一起的，当刻《三希堂》法帖时，勾刻者自作主张将它们分开了；还有米芾的一通《长者帖》尺牍，墨迹中的"府"字因避讳少写末一点，当刻入《三希堂》时又将这一点补上了——如果我们不深入了解它们的原委，甚至可以怀疑那两件墨迹不是刻帖时的原本，而事实上，则的确是刻本的错误，因为这两种墨迹一直藏在清宫，从未流出外面——"凡是碰到以上种种情况时，我们必须多加考虑，以免被刻本引入歧途，反以为真迹是另一伪本。"（徐邦达《古书画鉴定概论》）此外，清代"四王"的仿古山水，如《小中见大》等，常常缩临宋元人高头大轴为斗方册页，以便随身携带，我们不能据此证明所仿原迹也是斗方。近人江寒汀先生曾临元张子正《芙

蓉鸳鸯图》，原本为水墨，临本则用彩色，亦可作为传摹不一定忠实于原作的一个实例。包括前文所提到的图记与画画的关系，同样也是如此。至于著录与实物对不上号的情况更多，如顾复《平生壮观》将赵幹《江行初雪图》上的标题误记为赵佶所书，吴昇《大观录》将倪瓒《绿水园古木竹石图》误记坡上有亭，又记颜真卿《刘中使帖》碧笺本为黄绵纸本，等等。这些都是著录时或出于记忆，或由于理解错误和传抄错误等缘故而发生的现象，是不足以构成对原作实在性的否定的。诚如梁文引杨士奇在《西园雅集图记》中所指出：

> 西园者，宋驸马都尉王诜晋卿延东坡诸名胜燕游之所也，当时李伯时为写图。后之临写者，或着色，或用水墨，不一法也……余近见广平侯家有刘松年临伯时图，位置颇不同，无文潜、端叔、无己、无咎四人，器物亦小异。然闻后来临伯时者，如僧梵隆、赵伯驹辈，非一人涉更临写，则必不能无异。

旁证之二，是所有文字材料中"都清楚地讲到画上的禅师正在积极地讨论无生论"，而在流传可见的摹本上，最后的老禅师却蒲团默坐，对"周围的一切都置若罔闻"。

这里，显然已经不再是传摹和著录的错舛问题了，而牵涉到对文字与图像对应关系的读解问题。根据梁氏的理解，所谓"积极地讨论"也就是慷慨激昂、高谈阔论的意思。然而，她

恰恰忘怀了禅宗中的"积极地讨论"，往往是以"默如雷霆，大音希声"的境界来体现的。如维摩诘与文殊师利的辩难，是佛教文化史上一场相当"积极"的讨论，表现在盛唐的壁画中，维摩诘正是目光如炯、须发奋张，而到了宋代的《五灯会元》，却变为文殊问难，维摩默然，结果使文殊深深叹服，认为是"真入不二法门"。表现在李公麟的维摩诘画像中，正是麻木不仁、渊然而深，展示了静默的积极性。

　　其次，所谓"积极地讨论"这一描述，究竟是从怎样的材料中演绎出来的？据米芾《图记》：

> 竹径缭绕于清溪深处，翠阴茂密中，有袈裟坐蒲团而说《无生论》者为圆通大师，旁有幅巾褐衣而谛听者为刘巨济，二并坐于怪石之上。下有激湍潨流于大溪之中，水石潺湲，风竹相吞，炉烟方袅，草木自馨。人间清旷之乐，不过于此。嗟呼！汹涌于名利之域而不知退者，岂易得此耶！

　　在这里，"有袈裟坐蒲团而说《无生论》"的"说"字前面，根本就没有任何定性、定量的形容词作状语，不知"积极地"三字是由于梁氏中译英时的无意错误还是有意混淆？如果是前者，则证明了梁氏汉学功底的肤浅，要想对中国美术史做更深入的研究，是必须在这方面再狠下更大的功夫的；如果是后者，那么，这种随意歪曲材料，再对被自己歪曲了的材料

进行证伪的考据功夫，实在是很不可取的。它在一般的读者眼中，似乎是证伪了所引用的材料，而内行人一看便知，所证伪的恰恰是论者对材料的歪曲。另外，米文中紧接着圆通大师的"说"，称刘巨济为"谛听者"，也就是静静地、专心致志地听。这样，很明显，在两者之间根本就没有什么"讨论"的现象可言。至于"激湍瀑流""水石潺湲，风竹相吞"云云，以有声衬无声，更足以证明这场所谓的"讨论"并不是慷慨激昂、面红目赤地进行的，而在静默的妙悟中达到目击道存的心灵感应。

旁证之三，是《宣和画谱》中没有收录李公麟的《西园雅集图》。

这一点，更不足以构成对该图实在性的怀疑。因为一，任何著录，即使是皇家的庋藏著录，对于某一位画家的作品都不可能网罗无遗。以李公麟而论，如苏轼曾题咏过的《赵景仁琴鹤图》、晁补之为作图记的《白莲社图》等等，均未进入《宣和画谱》的著录；著名的《贤己图》，是元祐诸君子谈助的重要话头，同样未见《宣和画谱》的著录；甚至流传迄今的《五马图》《临韦偃放牧图》，亦未见于《宣和画谱》的著录；如此等等，不一而足。

第三，特别考虑到《西园雅集图》的问题，《宣和画谱》不收，更在情理之中。因为，当时党祸惨烈，至有立"党人碑"之举，政治上的这种风险，势必影响到书画作品，尤其是当事人书画作品的流传鉴藏。在历史上，常有因政治性原因而

把作者名款或年号割去，才勉强将原作保存下来的情况，如南宋中期禁程朱伪学，有人便把朱熹书迹中的名款擦去，有朱氏《奉使帖》真迹为证。此外，北宋神宗时满壁挂郭熙画，至哲宗即位，则将它们一律撤下用以拭桌，可能也与政治原因有关。实际情况正如梁文所说，当时"变法派的权力一直保持到北宋末年——1127年。在这二十五年中，主要在臭名昭著的宰相蔡京的煽动下，那些元祐党人不论是死是活，不论是在黑名单上的还是后来添上去的，都遭到迫害和贬毁"。"这么恶劣的形势"，正好回答了为什么成书于1120年之前的《宣和画谱》不收《西园雅集图》的问题：除了一般意义上不可能网罗无遗外，更可能是出于某种政治上的原因而把它排斥了。首先，作为政治上一再受迫害的元祐党人，"他们常常要冒险，不仅会丢乌纱帽，还会牺牲性命"，他们"被免职，削除爵位，谪贬到边远州府任职，甚至流放异地"，名字并被"刻在遍布全国的元祐党人碑上以警告那些后来的'叛臣'"，因此，他们不愿也不敢公开这幅足以构成使自己陷于莫须有的罪名中的作品——附带提一句，这也是前文所提到为什么当事人的文集中没有对这一集会活动大肆张扬的原因——于是，内府图书的搜访者便无法得到这一作品。其次，"变法派的权力一直保持"时期的内府图书搜访工作，当然也不可能对任何美化敌对势力的作品感兴趣，正如扬补之的梅花被皇帝讥为"村路野梅"一样，是即使见到了也不一定收录的。

对于"西园雅集"活动和《西园雅集图》做了证伪的工作

之后，梁氏所不能不面对的一个问题是，为什么这一"子虚乌有"的活动和创作，进入南宋以后会被有声有色地加以渲染，涌现出大量的文献材料和模仿品，以致《西园雅集图》能像《兰亭图》《白莲社图》等一样，成为中国人物画的一个重要母题？她的意见是这样的：

> 然而在朝廷迁到杭州以后，情况完全颠倒过来。哲宗的昭慈皇后支持宣仁皇太后要清除朝廷中变法派的势力，昭慈皇后在汴京失陷时得以幸免，加入到杭州的南宋宫廷。在她的影响之下，宋高宗（1127—1162 年在位）强令他的史臣们把北宋灭亡的责任推卸到蔡京及其同伙身上。高宗还指定一个官员调查元祐的案子，"以使那些遭党禁的人的后代能重新得到皇宫给予的恩宠和一切好处"。
>
> 元祐党人的重新得宠，和由于他们被迫在生疏的南方生活，使得他们思念失陷的北宋京城，这使提出南宋初作为产生"西园雅集"传说的时期变得合乎逻辑。如果这是真的，那么这次雅集的参加者就分别表现了北宋特殊的文化成就，并且共同反映善良战胜邪恶的结果。（至少按照官方的南宋历史的说法是这样。）

如前文所分析的，梁氏对"西园雅集"活动和《西园雅集图》的证伪本身即被证伪，它们完全没有"把握问题的实质"之所在。而她的这一意见，其实也不足以证实她的证伪工作，

而恰恰可以用来证伪她的证伪工作。

首先，这一政治上的反复，正好可以用来说明何以当时人和当事人的文集中以及《宣和画谱》中没有关于"西园雅集"和《西园雅集图》的显赫材料，这除了因为雅集活动不是一次性的集会，而且因为当事人对此讳莫如深，于是束诸高阁、藏诸名山；而南宋以后，变法派失势，党人派复辟，旧案重翻，自在情理之中。这种情况，不仅在历史上，即使在今天的中国政治、艺术生活中，也是常有的事，大凡中国的学者，对此都有不同程度的切身体会。

其次，假定正如梁氏所说，这种重翻旧案不过是元祐党后人凭空臆造的玄妙"故事"，而不是旧事重提的真实存在，那么，他们又为什么要把这幅作品挂在李公麟的头上呢？在与集的十六人中，擅于绘事的并不只李公麟一人，如王诜、苏轼、米芾的画笔都是很不错的。撇开苏轼文人墨戏的枯木竹石不论，因为它不适于《西园雅集图》的表现，如王诜除山水外，亦能人物，《宣和画谱》中便收有其"会稽三贤图一""子猷访戴图一"，而米芾，也是山水、人物兼工并擅的，他在《画史》中自述：

> 李公麟病右手三年，余始画。以李尝师吴生，终不能去其气，余乃取顾高古，不使一笔入吴生。又李笔神采不高，余为目睛、面文、骨木，自是天性，非师而能，以俟识者，唯作古贤像也。

余尝与李伯时言分布次第，作《子敬书练裙图》，图成乃归权要，竟不复得。余又尝作《支许王谢于山水间行》，自挂斋室。

至于李公麟，虽一度参与过与元祐党人的集会活动，但他的政治立场并不是十分坚定的。据邵伯温《邵氏闻见后录》卷二十七：

晁以道言："当东坡盛时，李公麟至为画家庙像。后东坡南迁，公麟在京师，遇苏氏两院子弟于途，以扇障面不一揖，其薄如此。"故以道鄙之，尽弃平日所有公麟之画于人。

因此，尽管他画名卓著，但他的人品在旧党后人的心目中实在是不值一哂的。这样，根据梁氏"制造政治故事"的结论，是没有任何理由把这一浓于政治色彩的"故事"的主人公定为李公麟而不是其他人的。现在，既然出于政治上的原因，而《西园雅集图》的作者依然被认为是李公麟，那就正好可以说明，此图是作为实实在在的事实而不是编造出来的故事。因此，尽管"政治标准高于艺术标准"，也是无法改变它的作者的姓名了。

附带指出，编造这一"故事"的"最早"材料，据梁文说是刘克庄（1187—1269）的一条跋文，文中"把一幅佚名画家

的作品（它显然是着色的）和李公麟的一幅墨笔画进行比较，认为李公麟的画因为是描写有钱有势的人，所以很可能要赋彩用色"云云。这条跋文的出处是注释⑦：《西园雅集图》，载《后村全集》（四部丛刊本）卷104，14页。查原文（按，在卷134而不是卷104），是这样说的："此图布置园林山水、人物姬女，小者仅如针芥，然比之龙眠墨本，居然有富贵态度，画固不可以不设色哉！"可知梁氏的翻译，完全是不知所云。又，查楼钥（1137—1213）《攻媿集》卷七十七《跋王都尉湘乡小景》："国家盛时，禁脔多得名贤，而晋卿风流尤胜，顷见《雅集图》，坡、谷、张、秦，一时钜公伟人悉在焉。"则至少楼氏的说法更在刘氏之前，怎么能将刘氏定为"故事"的"最早"编造者呢？

综上所述，所谓考据的方法是不应不以实物作为检验真伪的唯一标准的，对作为旁证的文献资料，不可不信，也不可全信；在没有实物可稽的情况下，更是必须注意将文献资料还原到实物的创作情境中，它们才有可能发生积极的效应而不是相反的效应。认为文献资料可以解决一切问题，并不顾实物创作的情境而以逻辑推理的科学态度对"不求甚解"的资料做"求甚解"的解剖，结果难免自以为是而实质是南辕北辙、转工转远。

对史料，尤其是文字史料，我们必须采取审慎的批判态度。要懂得史料是在一定程度上被歪曲了的客观事实的反映——在这里，所谓"审慎的批判态度"并不仅仅是逻辑的科

学态度或妙悟的玄学态度，而是二者的分别或综合的灵活运用，它的妙处完全存乎于具体情况具体分析的"一心"之中，而无法做机械的定性、定量的配比，就像同一首乐曲，在不同乐师的演奏下表现为完全不同的效果一样。此外，对于史料作为"被歪曲了的客观事实的反映"，我们既不能单纯地着眼于"歪曲"二字，也不能片面地着眼于"客观事实的反映"七字，对这二者之间的关系，同样需要以"只可意会不可言传"的修炼功夫去把握。中国美术史的研究，尤其是个案的研究，包括真伪的鉴定，往往很难用电脑或其他仪器来取代，原因正在于此。

固然，考据工作对个案研究的操作对象，不应该用被公认为是"历史事实"的某个确定范围内的资料来限制它，但是，当没有更多的、更有说服力的公认事实范围之外的资料可供开掘的情况下，仅仅对公认事实范围之内的资料发现一些"破绽"，就试图推翻旧说，另立新论，这样的考据态度，其实并不可取。以鉴定而论，对无款书画被误定作者的重行订定，必须要有充分的依据，否则仍以尊重旧说为好。如隋展子虔的《游春图》便是如此。同理，对于"西园雅集"和《西园雅集图》的问题，我们也持尊重旧说的结论。尽管我们还没有能力去彻底地证实它，但基于如上对梁氏证伪工作的证伪，至少使我们对这一个案现象有了更为明晰的认识。这一认识可以表述如下：

元祐至元丰年间，在王诜的家中经常地聚集了一批对新法

持异议的艺术家和文人,他们宴饮、赏画、吟诗、弹阮、题石、染翰……,相得甚欢。后来,与会者之一的画家李公麟便取其中的十六人合绘于一幅之上,这幅作品便被命名为《西园雅集图》。当时,由于政治的原因,这幅作品并未被大肆张扬。而南宋以后,新党失势,旧党复辟,此图才公开地传播开去,连同雅集活动一道,成为人们津津乐道的话题。也许是李公麟当时的创作就不止一幅,也许是后人传摹时的变动,在后世流传的《西园雅集图》有多种不同的形制和风格。而李公麟的原作,则久矣乎湮灭难寻了。

三

对"西园雅集"和《西园雅集图》的考据,由于实物的湮灭,使得一切的证实或证伪工作,都成为"来是空言去绝踪"了。然而,作为帮助我们还原有关的材料于实际的创作情境中的参考,有两幅近人创作的《大观雅集图》值得在此一提。

第一幅见于香港太古佳士得艺术品拍卖行编的《1993年春季书画拍卖会作品集》,立轴,133.5厘米×60.8厘米,纸本设色。画面描绘大观艺圃雅集活动。本幅上题记五段,分别如下:

> 大观雅集第一图。癸未嘉平之月朔又二日古杭王提题。
> 相邀酒食开嘉会,且喜宾朋足胜游。好续西园图雅集,

共看妙笔继雍邱。甲申人日商笙伯题于安晚庐。

花畦药圃小沧桑，犹忆茅檐坐夕阳。（自注：大观艺圃始于海格路左，开池建茅，栽花种竹，□镜幽致全，尝题二律，有笑□朝□□□来坐夕阳之句。）胜概重开新画境，同拈毫素发清光。图中宛宛堆须眉，裙屐风流此一时。留得雪泥鸿爪印，主人笑索再题诗。癸未嘉平衡阳符琦铁年题于沪上晚静庐。

岁时伏腊集冠裳，况有新图补海桑。松节梅华春历历，竹篱茅舍客堂堂。开筵序齿浑忘老，掉首携筇讵必狂。却喜鸡鸣风雨后，题诗依约见朝阳。是日□□为姚虞琴、商笙伯、赵叔孺、黄玄翁、高野侯、丁辅之、王福厂、黄蔼农、符铁年、王师子、张石园、江寒汀、倪世鲁、支慈盦，共十四人。樾荫轩主人张中原招宴竟，□谓："如此雅集，依兰亭先例，不可无鸿雪。"遂推石园首笔，相与合写，成此巨□耳。癸未冬，黄山黄玄翁题于大观艺圃。

张石园写园，赵叔孺盆松，姚虞琴盆兰，王师子杞石，高野侯梅花，黄蔼农盆柏，张中原孔雀，江寒汀双鸡。癸未嘉平月合作于大观雅集，丁辅之记。

第二幅为上海朵云轩艺术品拍卖公司征集所得，见于上海书画出版社1993年版《朵云轩首届中国书画拍卖会作品集》，手卷，26.3厘米×155.6厘米，亦纸本设色。画面亦写大雅艺圃雅集活动，景物与第一图稍异。本幅上题记一段如下：

大观雅集第二图。甲申冬孙智敏呵冻书。

另，尾纸题跋三段，未见图录影印，现据真迹转录如下：

大观雅集第二图记。张君中原既躬亲畜植于上海，即其治事之所辟隙地数弓，收□禽鱼花草，以货以市，名曰大观艺圃。别构精舍，供宾客游憩。地当泥城桥故基而西，尘市烦嚣，稍稍远矣。每值休沐，过从者恒数十辈，相对盘桓终日。君固善画，客多画人，爰有大观雅集之图。始自癸未之冬，阅时半岁，踵行弗辍，转而益盛，于是经营部署，各出素擅，复绘斯卷，是为第二图。继自今以往，将依次名之。嗟乎！遘鞿屯之会，处阛阓之中，获此良难。昔王都尉西园之集，米元章谓使后世仿佛其人，此不敢知，而友朋谈宴之乐，固可记也。作者十有二人，孙君僧陀草创画稿，费君佐庸、陶君冷月、郑君石桥、邓君春澍、唐君侠尘、况君又韩、丁君辅之、钱君化佛、尤君小云、汪君亚尘、江君寒汀，点染成图，而主人亦加墨为殿焉。甲申四月朔潮阳陈运彰撰并书。

新结茅庵破绿苔，焕然非复旧亭台。鸣秋寒蜇经霜瘦，学语雪禽报客来。对菊吟香秋意淡，班荆话旧老怀开。嚣尘那觉幽栖地，迭石为山亦费山。甲申秋九姚虞琴草，年七十八。

主人爱客比陈遵，旧事兰亭感右军。元亮风怀谁得似？

谢鲲邱壑许平分。经伦泉石浑忘老，铁画银钩净写形。高
会时经来往路，团栾真乐胜公卿。画境如诗写性灵，洪谈
四座尚风尘。漆园齐物何须说，周防多情替写真。栖凤夕
留栽竹地，联吟共吐笔花春。老来占得闲滋味，笑指云烟
过眼新。七一叟卫克强集句。

按大观艺圃的主人为海上名伶周信芳的女婿张中原，而参
与雅集活动的如唐云（侠尘）先生，迄今尚健在。据陈运彰的
题记，《雅集图》也许还有第三、第四……图，因未见，不敢
妄加推测。而就已有的两图，所提供的信息，诸如雅集活动是
一次性集会还是经常性集会？如此"显赫的事件"为什么不见
报纸的大肆宣扬？《雅集图》是一幅性创作还是多幅性创作？
其形制、内容是一式无二的还是有差异的？作者的名单是有出
入的还是固定不变的？等等，等等，都足以引发我们对王诜
"西园雅集"活动和李公麟《西园雅集图》创作更合乎中国传
统艺术情境的思考。

（1993 年）

附录一　吴李之异

据邓椿《画继》："画之六法，难于兼全，独唐吴道子、本
朝李伯时始能兼之耳。然吴笔豪放，不限长壁巨幛，出奇无
穷。伯时痛自裁损，只于澄心纸上运奇布巧，未见其大手笔，

非不能也，盖实矫之，恐其或近众工之事。"这实际上标志着中国绘画史上的一个重要转折点。

大约以北宋中期，尤以李公麟为代表，作为中国绘画史的一个分界：在此之前的创作，多为大手笔，而从此之后，则多为小趣味。

吴道子（图1）在东西两京所画的寺观壁画三百余堵虽已湮没无存，但从文献的记载，如杜甫诗"森罗移地轴，妙绝动宫墙。五圣联龙衮，千官列雁行。冕旒俱秀发，旌旗尽飞扬"，足以令人联想起"豪放"的大手笔的高华。而敦煌莫高窟的壁画，自北魏而晚唐，亦无不是"豪放"的大手笔，线描的空实明快，色彩的辉煌灿烂，令人有心神振奋之感。

此外如传为荆浩的《匡庐图》、关仝的《秋山行旅图》、范宽的《溪山行旅图》、徐熙的《雪竹图》、黄居寀的《山鹧棘雀图》、郭熙的《早春图》、崔白的《双喜图》等等，指不胜屈，同样是豪放的、力作型的大手笔。

然而，从北宋中期开始，这些大手笔大多被看作"众工之事"，如苏轼评吴道子："吴生虽妙绝，犹以画工论。"米芾更一而再、再而三地贬斥"吴生俗气""李成、关仝俗气"。所以，直至清末，中国画大多以小趣味取胜，称得上大手笔的，则屈指可数，仅张择端的《清明上河图》、李唐的《万壑松风图》、沈周的《庐山高图》，数件而已！

人性都是有弱点的，其表现有二，一是贪欲，一是惰性。所谓贪欲，无非是贪名、贪利、贪权、贪色等；所谓惰性，就

图 1　吴道子　送子天王图

是用最省力的、最迅速的方法获得名、利、权、色等。所谓"急功近利"，功和利，是贪欲的目标，急和近，正是惰性的具体表现。

相比于大手笔，从事小趣味的创作要省力得多，而所获得的名利，则要大得多。在"士农工商"的社会位份序列中，"众工之事"是大忌，即使在唐代，张彦远《历代名画记》中也明确表示："自古善画者，莫匪衣冠贵胄，逸士高人，振妙一时，传芳千祀，非闾阎鄙贱之所能为也。"至邓椿《画继》，更以画为"文之极"而深鄙众工，"谓虽曰画而非画者"，并以"气韵生动""独归于轩冕岩穴"。现在，辛辛苦苦地从事大手笔的创作，只能落得一个"众工之事"的评价，省省力力地从事小趣味的创作，却能赢得一个高雅之事的美誉，在急功近利的心态支配之下，有才华的画家们当然纷纷避开大手笔，而转向到小趣味的天地之中。

大手笔与小趣味的关系，正如史诗与绝句，或交响乐与小夜曲的关系。绝句当然也很好，小夜曲同样很动听，但一部文学史，一部音乐史，如果只有绝句，只有小夜曲，或绝句、小夜曲成了它们的主旋律，那么，肯定是有极大的遗憾的。换言之，绝句、小夜曲可以是精品，是妙品，但却不可能是力作，是神品。我们看北宋中期之后的绘画，尤其是南宋院体的小品画，那种注意细节真实和诗意追求的边角山水、折枝花鸟，虽然十分优美，格调、意境也很高雅，但比起晋唐和北宋早期长壁巨幛的大手笔，力量气局是明显地不逮了。所以，元初的赵

孟頫以坚决的态度反对"近世"的画体,力倡北宋中期之前的"古意"。他所反对的"近世",一种是"用笔纤细,设色浓艳"的工笔画,另一种是粗笔挥洒、水墨淋漓的粗笔画,这两种极端的画法,都是小品画的最佳形式,是无法支撑起大手笔的格局的。而他所倡导的"古意",则属于一种工笔意写或意笔工写的方法,是适合于大手笔创作的最佳形式。可惜的是,他的努力,仅在他的外孙王蒙的创作中收到了一定的成效,对于整个画史的发展趋向,并未能挽回其由大手笔转向小趣味的颓势。即以"松雪斋中小学生"的黄公望而论,他的《富春山居图》算得上是中国山水画史的一件经典之作,但事实上还是以小趣味取胜。我们看它的笔墨,相当精彩,即通常所说的具有某种"相对独立的审美价值"。大手笔的创作,笔墨是包含在形象之中的。观者面对一件作品,首先所感受到的是它的结实的形象效果,细细玩味,才进而深入到形象之中,服从并服务于形象的笔墨,所以说,笔墨不具备"相对独立的审美价值"。小趣味的创作,笔墨则是独立于形象之外的。所谓趣味,在这里首先便是笔墨趣味。观者面对一件作品,首先所感受到的是它的精妙的笔墨趣味,细细玩味,才进而关注到它所构成的形象,所以说它具有"相对独立的审美价值"。当然,作为工笔画或没骨画的小品画,又另当别论,它所体现的主要不是笔墨趣味,而是色彩的微妙趣味。

如上所述,小品画的形式有两种,一种是工笔画,一种是粗笔画,前者是"古意"即工笔意写画法的工细化,后者则是

工笔意写画法的粗放化。前者在南宋时期取得了最高的成就，后者则到明清由绘画性绘画演化为书法性绘画，包括程式画和写意画，取得了最高的成就。前者在明清趋于僵化，后者则在20世纪以后趋于泛滥。

在通常的观念中，晋、唐、宋的绘画都属于工笔画的范畴，而元画属于工笔兼写意的范畴。撇开元画不论，事实上，真正的工笔画是北宋中期以后才出现的，在此之前，均属于工笔意写的范畴，而并没有今天意义上的工笔画。

什么叫工笔画？大约可以用谢赫在《古画品录》中对卫协的评价"古画皆略，至协始精"的"精"字来加以认识。所谓"古画"也就是汉画，所谓"略"则可从三方面加以认识：一是率略，指作画的态度十分随意，所以，对于形象的塑造，包括线条的勾勒和色彩的涂染，都是缺落的。也就是勾勒的线条对于形象的刻画既可以不闭合，也可以逸出；色彩的涂染可以不填满，也可以逸出。二是粗略，即勾勒的线条很粗阔，如高30厘米的形象，勾线可以粗到1厘米；色彩的涂染也很粗糙，不细腻，很生硬，不调和。三是简略，即形象的描绘十分简单，只求大体的效果而不注重细节，即反对所谓的"谨毛（细节）而失貌（大体）"。这几个特点，从今天还能看到的汉代墓室壁画，完全可以得到形象的印证。从艺术的感染力来看，汉画古拙而有气势，具有极高的成就，但从绘画的技法来看，则未免显得不够成熟。所以，从汉画的"略"，到晋画的"精"，正标志着绘画性绘画由不成熟向成熟的一个转折。

由此，所谓的"精"，我们也可以从三方面去加以认识：一是精工，指作画的态度十分严肃认真，真所谓惨淡经营。所以，对于形象的刻画，包括线条的勾勒和色彩的渲染，都是毫发无遗恨的。勾勒的线条达到恰好的闭合，既不缺落也不逸出；色彩的处理则用渲染法，三矾九染，恰好填满形象的轮廓，且不逸出。二是精细，即勾勒的线条很纤细，如高30厘米的形象，勾线最粗不超过1毫米，一般只有0.3毫米；色彩的渲染也很细腻，一点不粗糙，很调和，一点不生硬，如由深绿而脂红的色彩过渡，不同色彩的衔接自然无痕。三是精密，即形象的描绘十分复杂，注重细节的真实，如一片叶子，即使是虫蚀的痕迹也逼真如生地刻画出来。这几个特点，从北宋中期之后，尤其是南宋的院体工笔画中，同样可以得到形象的印证。其以对形象的形神兼备的描绘所达到的真实性和生动性，为中国写实主义绘画确立了最高典范。

然而，卫协的"精"，乃至晋、唐、五代、北宋前期大多数画家的"精"，撇开"疏体"不论，即使是"密体"，难道也是这样的吗？卫协的画迹早已无存，他的学生顾恺之的作品，也仅存后世的摹本。但从北魏到唐的敦煌壁画，非常分明地告诉我们，这一时期的"精"，只是相对于汉画的"略"而言的，而相对于北宋中期以后的工笔画，事实上还是"略"的。这正如牙膏的型号，在大号、中号、小号的关系中，大号表示最大，而在巨大号、特大号、大号的关系中，大号恰恰表示最小。试以敦煌的唐代壁画而论：第一，它的作画态度既不

率略，也不十分认真，所以对于形象的描绘，既不严重缺落，也不严格闭合，无论线条的勾勒、色彩的处理皆然。第二，描绘的技法既不十分粗略，也不十分精细。以勾勒的线条而论，30 厘米高的形象，一般在 0.3 毫米至 5 毫米之间，而以 3 毫米粗细者为主。以色彩的处理而论，则使用类似于水粉画的叠加式涂染法，相比于汉画粗糙生硬的涂染法，它可以表示不同色彩之间的过渡，但相比于工笔画化洽无痕的渲染法，它又显得不够细腻调和。第三，在形象的描绘方面开始注重细节，所以比较复杂，但相比于工笔画，则又要简略得多。敦煌壁画如此，荆浩、范宽、郭熙、徐熙、崔白的山水、花鸟无不皆然。这类画法，相比于汉画，似乎可以称作"工笔画"，但相比于南宋真正意义上的工笔画，又显然不能称作工笔画，所以，我专门称之为工笔意写。它相比于汉画，显得更有绘画性，相比于南宋画，又显得更大气。要想创造力作型的作品，工笔意写无疑是最合适的一种技法形式。因为，特别从笔墨线条的粗细而论，若线条太细，且粗细变化的空间太小，如在 0.3 毫米至 1 毫米之间，就无法体现"骨法"的生动变化，笔墨线条为形象所掩没；而如果太粗，且粗细变化的空间太大，如同为 30 厘米高的人物画，在梁楷的作品中，细到 0.3 毫米，粗到 40 毫米，虽然充分地体现了"骨法"，但笔墨线条超逸于形象之外，又把形象给掩没了。相比之下，唯有工笔意写的方法，线条在 0.3 毫米至 5 毫米之间，笔墨、形象相为映发，而不是互为掩没，对于大手笔的创作，堪称恰到好处。

　　然而，由于从北宋中期开始，审美的好尚由大手笔转向小趣味，这一工笔意写的技法形式逐渐被抛弃了，向细的方面发展为不重笔墨的没骨工笔画法，向粗的方面发展为笔墨凌驾于形象之上的写意画法（图2）。元初虽因赵孟𫖯的反对，重倡"古意"，如体现在元四家的作品中，也多使用工笔意写或更恰切地说是意笔工写的技法，但由于更注重于笔墨的书法性、抒写性，而不是绘画性、造型性，更注重于笔墨的"相对独立的审美价值"，使力作型的大手笔所赖以为基础的作为绘画艺术所应有的笔墨的绘画性、造型性大为削弱，所以，也就未能真正地重振古典的、经典的豪放之风。

　　谢稚柳先生曾论及以敦煌壁画为代表的晋、唐绘画，与宋以后，尤其是明清绘画的关系，"如江海与池沼之一角"。吴李之异正是标志了中国绘画史上对于大手笔和小趣味不同审美好尚的分野。

<div style="text-align:right">（2000年）</div>

附录二　《莲社图》考鉴

　　上海博物馆所藏宋人《莲社图》（图3），绢本，白描，纵28.1厘米，横459.8厘米，高士奇《江村销夏录》作李公麟画，李东阳篆首，高士奇、陈缉熙跋，1984年后经中国古代书画鉴定组鉴定为宋人作品。

　　此卷原来仅见于文物出版社《中国古代书画目录》第二

图 2　梁楷　泼墨仙人图

卷，上海博物馆新馆落成后首次公开陈列。一次，我在上海博物馆书画部研究员郑威先生的陪同下观赏了此卷，当即表示：此卷可能不是宋人所作，而是明万历以后苏州坊间的作品。具体理由如下：

（1）此卷人物用笔拘谨，而坡石用笔相对流畅，显然是出于二人之手，这正是坊间造作的分工所致。

（2）图中松针的扇形作小于 60° 角的展开，这不仅是宋画中所没有的，而且也是元画中所没有的。宋元的扇形松针，多作大于 120° 角的展开；小于 60° 角的扇形松针，是万历以后版画中的图式，随之影响到卷轴画的创作。当时与郑先生转到明清馆后，见到查士标的一件山水，扇形松针正是小于 60° 角，可作为旁证。

（3）以白描造假宋元画，在明清最为普遍，因这种画法以形象的描摹为主，而难以在用笔上表现出鲜明强烈的时代风格和个性特征，所以在真伪鉴定方面也相对困难。即以《莲社图》而论，文献记载中以李公麟所画者最著名，迄今传世尚有多件，形象与上博本大同小异。此外，还曾见浙江省博物馆所藏《揭钵图》，白描，署名元代的朱玉；又见刘海粟美术馆所藏《揭钵图》，与之一式无二，而托名李公麟。又，1994 年还曾见一卷《十八罗汉礼观音图》，托名丁云鹏，我当时以为是民国年间造假，持画者明确告知，这是今天苏州的一位老太太所仿造，她本人不善创作，但从小在坊间描摹，有各种底本，用旧纸、旧墨，宛然明以前风貌，售价 2000—3000 元一件。

图 3　佚名　莲社图

可见明代苏州坊间的白描造假，至今而未衰。

根据以上三点理由，我指出对这类画的鉴定，需结合流传的记录才能做出最后判断。郑先生陪我找出资料，最早是李东阳的篆首，李氏为天顺间人，此篆首是否与画原配，殊不可知。然后就是清高士奇及陈缉熙的著录、题跋，都没有早过明末。进而得知，此画系从单晓天先生处收购而来。单先生不研究鉴定、收藏，他手里会有一幅宋画，虽不是没有可能，但可信度毕竟是极小的。

综上所述，《莲社图》可能为明末坊间之作，中国古代书画鉴定组的结论是值得商榷的。

（1999 年）

第八讲　向张择端学习

进入多元化的 21 世纪，中国画界的发展既需要有全盘西化的，也需要有中西融合的，但更需要有传承传统的。学习传统、继承传统、弘扬传统，是中国画界除了全盘西化派之外绝大多数画家和理论家的共识。但传统是笼统的概念，要想使学习传统、继承传统、弘扬传统的精神落实到可操作的实践层面上，需要提出一个具体的对象。长期以来，学习、继承、弘扬传统的具体对象是向石涛学习，扩而大之，还包括向徐渭学习、向八大学习、向扬州八怪学习、向吴昌硕学习、向齐白石学习、向黄宾虹学习……实际上也就是向明清文人写意画的传统学习，但具体的对象，都是显赫的大名头，而绝不会有人提出向李鱓学习、向杨子雄学习……同理，我在这里提出向张择端学习，实际上也是向唐宋画家画（包括画工画和文人正规画）的传统学习，但具体的对象，可以是吴道子、张萱、孙位、李成、范宽、郭熙、李唐、李公麟、黄筌、黄居寀、崔白、赵佶、李迪、林椿、刘松年、文同、扬无咎、赵孟坚等大名头，也可以是敦煌莫高窟的画工、两宋图画院的众史、张择端与王希孟等小名头。例如张择端，宋代画史的著录中便找

不到他的名头，只是因为他为我们留下了一卷《清明上河图》（图1），所以我们才知道在北宋末年还有这么一位画家。

传统的学习讲究"取法乎上"，所以倡导明清文人写意画传统的人们推出了石涛等大名头，而遗忘了李葂、杨子雄等小名头。我可以说99%深入研究明清文人写意画传统的画家和理论家都不知道杨子雄其人，他在民国期间进入过《中国近代名画大观》的画册。当时的情况，不比今天，作品能进入出版物的肯定有他的道理，但不过几十年的时间，诸如此类的大批小名头却身与名俱灭了。

现在，也许有人要提出质疑，你在这里提出向当时就被人遗忘了的小名头张择端学习，岂不是有悖"取法乎上"的原则？我的回答是："传统之法的上与下，固然与画家名头的大与小有关，但更与风格的高与低有关。张择端尽管是一个小名头，但他所代表的是一种'高'风格；石涛尽管是一个大名头，但他所代表的是一种'低'风格。"

不过又有人要有意见了，不同的风格是不可比较的，怎么能说唐宋画家画的风格高于明清文人画的风格呢？

其实，持这种观点的人长期以来都是认为不同的风格是可以比较的，但他们的比较结论是：唐宋画家画的风格是传统中再现的、保守的、落后的、贵族性的、封建性的糟粕，明清文人画的风格是传统中表现的、创新的、先进的、人民性的、民主性的精神；从写实到写意再到抽象，是艺术"发展"的客观规律；云云。

这且撇开不说，因为揭老底难免使人恼羞成怒。我的意见是，不同的风格确是可以比较的，它们的关系是平行而不平等的。事实上，所谓"不可比较"也正是比较之后的结论，比如我们说锯子和刨子不可比较，其意思有二：一是就特殊性而论，两者的功能不同，各有千秋，不可替代；二是就普遍性而言，两者对于人类文明的贡献价值同等，不分上下。但并不是任何两样在特殊性方面不可替代的东西，在普遍性方面都有不分上下的价值。锯子和飞机也是不可替代的，但它们的价值决不同等。乒乓和羽毛球的功能不可替代，价值不分上下；但乒乓和足球的功能虽然也不可替代，价值却绝非不分上下。以杜甫为代表的史诗派的诗风与以王维为代表的神韵派的诗风，不可替代，但绝非不分上下：杜甫是"诗圣"，中国诗学史上最伟大的诗人之一，是"大诗人中的大诗人"；而王维则是"小诗人中的大诗人"（钱锺书语）。同理，尽管唐宋画家画的风格与明清文人画的风格不可相互替代，但前者的价值更高于后者。至于不同的画家，在某一风格创造中所取得的成就大小，则是另一回事。简而言之，唐宋主流画的风格，可以保证每一个进入这一风格的画家都画得不差，大名家、中名家、小名家的成就呈金字塔的递进关系；而明清主流画的风格，在所有进入这一风格的画家群中，只能保证极少数人画得很好，而绝大多数的人却画得很差——用傅抱石先生在 1935 年时的一段话："吴昌硕（的风格）风漫画坛，中国画荒谬绝伦！"换言之，100 个人学习画家画传统，只有 10 人能够成为画家，但一旦

图1 张择端 清明上河图

成了画家，这 10 人中的每一个都可以画得很好；100 个人学习写意画的传统，每一个人都能成为"画家"，但却只有一人可以画得很好，其他 99 人却画得很差。

回到"向张择端学习"的题目上来，我们应该向张择端学习什么呢？向唐宋画家学习什么呢？

第一，学人品。

中国画向来讲求画品与人品的统一，"人品既已高矣，气韵不得不高，生动不得不至"、"人品不高，落墨无法"，等等，早已为人们耳熟能详，根本无须注明它们的出处。然而，对于什么是人品的认识，长期以来却存在着偏差。讲到学人品，根本不会有人想到向张择端学习，而总是提倡向徐渭、石涛、扬州八怪、吴昌硕学习，不向社会黑暗势力低头，不与社会黑暗势力合作，不能世俗，不能俗气，要高雅，要有诗文、书法等"画外功夫"的多方面修养，等等，否则，就谈不上有什么人品。确实，从这样的认识而言，张择端根本就是一个人品不高的画家，莫高窟的画工也都是人品不高的画家，包括吴道子、张萱、黄筌等，也都是人品不高的画家。

当然，我所讲的人品，主要是指"安心做好本职工作，服务社会，服务人民大众"而言。这是最根本的人品，只有在这基础上，如上所述的各种人品才能对一个画家发生作用。如果没有这样的人品基础，光有如上所述的各种人品，对于一个画家究竟又有多少意义呢？而只要有了这样的人品，则即使没有如上所述的各种人品，也不妨碍他能够成为一位优秀的画家，

能够创作出优秀的作品。这就是所谓"一个人的能力（如上所述的各种人品）有大小，但只要有这点精神（安心做好本职工作，服务社会，服务人民大众的人品），就是一个高尚的人，一个有道德的人，一个脱离了低级趣味的人"。反之，一个画家有了如上所述的各种人品，恰恰没有安心做好本职工作、服务社会、服务人民大众的人品，整天想的是争名夺利，自我表现，不满现实，怨天尤人，我们能称之为人品高尚的画家吗？

第二，学文化。

中国画要有文化，中国画家要有文化，这也是没有疑义的事情。但什么是文化？怎样才算有文化？通常的理解，像徐渭、石涛、扬州八怪、吴昌硕等，诗、书、画"三绝"，加上印又称"四全"；他们的创作，不仅有图画的形象，而且有书法的题诗。"三绝""四全"冶于一炉，成为综合的艺术，这才叫文化，才叫有文化。反之，如果一个画家只会画画，不会写诗，不会书法，不会刻印；一件作品只有绘画的形象，没有书法的题诗、印章的钤盖，那便是没有文化的工匠，"虽曰画而非画"，"只有工艺的价值没有艺术的价值"（刘海粟语）。根据这样的文化标准，张择端们当然不是有文化的画家，包括吴道子也不是有文化的画家，他既不会写诗，更写不好书法，画史上分明记载的是，他因"学书不成"，才"去而学画"的。自然，这些没有文化的画家所画出来的作品，当然也没有什么文化的价值。那么，提倡向张择端学文化，这不是笑话奇谈吗？

并不是的。因为，诗是文化，书法是文化，印章是文化，绘画同样也是文化。文化，可以分为"文化知识"和"文化素质"。诗、书、画、印都属于文化知识，"安心做好本职工作，服务社会，服务人民大众"属于文化素质，一个有文化的人，最好二者兼备，如果不可兼得，则文化素质的意义更大于文化知识。所以，只要具备了安心做好绘画这一本职工作，以服务社会，服务人民大众的人品，这样的画家，就是有文化的画家，他所创作出来的作品，也是有文化的作品。在这基础上，如果画家更有诗、书、印的文化修养，作品上更有书法、题诗、钤印，那当然更好。有了这样的基础，即使画家不懂诗、书、印，创作上也不用诗、书、印的综合艺术形式，也不妨碍他和他的作品有文化。反之，没有这一根本的文化基础，即使这个画家懂得诗、书、印，创作上运用了"三绝""四全"的综合艺术形式，硬要讲他和他的作品有文化，认为他和他的作品比之莫高窟的画工和壁画、张择端和《清明上河图》更有文化的价值，这才是非常可笑的。而更为可笑的，今天的许多画家，把文化和画外功夫作为放松绘画基本功的借口，结果，不仅绘画基本功放松了，文化也根本一窍不通，而他们却认为，只要是在画不注重画之本法的画风，则即使这个画家没有画外功夫，他和他的作品也是有文化的。

今天的不少中国画家，对于文化的认识比之前人稍有不同，因为时代不同了，他们不敢再把诗、书、印抬出来，但却抬出了一个"哲学"，老庄的、《周易》的、萨特的、叔本华

的、海德格尔的。但认为绘画不是文化，却是同前人一致的。因此，他们认为一个画家要有文化，就必须懂得上述的哲学，一件作品要有文化，就必须用笔墨形象来探索，揭示上述的哲学问题。

当然，如果有了张择端们的文化素质，进而再有哲学的文化知识，确实是一件好事。但如果没有张择端们的文化素质，光有哲学的文化知识，事实上对哲学也是不懂装懂，又有什么意义呢？

譬如说一个农民，学一点哲学当然也很好，但他首先必须种好田，"研究"怎样种好田？荒废了种田来研究哲学，像"文化革命"中的太仓农民顾阿桃，其结果只能是既无益于种田的文化层次之提升，也无益于哲学的学科建设。

近年，有一家艺术学院举办了一个"海德格尔现象学国际学术研讨会"，旨在提升美术的文化层次，以免其沦为工匠之事，不少美术家也都撰写了研究海德格尔现象学的学术论文，以免其沦为没有文化的画匠。有人问我有何感想？我回答说：中国乒乓球队召开了一个航天学国际学术研讨会，王励勤、王楠都撰写了研究航天学的学术论文，你又将做何感想？

正是有感于此，所以，提倡中国画家们向张择端学文化，已经迫在眉睫。我把这称作"文化素质"，比之诗、书、印、哲学等"文化知识"，它对于一位中国画家及其作品的文化品格的塑造，要有意义得多。过去，有"唯小人与女子为难养也，近之则不逊，远之则怨""女子无才便是德"——当然，

"小人无才也是德"之类的说法，这些话，贬低女性是不可取的，但用于形容小人却相当贴切。一个小人如果没有文化知识（才），还不妨成为一个略有文化素质（德）的人；一旦有了文化知识，实际上不过是半瓶子醋，却会变得不知天高地厚。当前的中国画家们，功力和才力空前低下，文化知识空前贫乏，不要说诗、书、印，哲学更是根本就没有入门，这并不可怕，因为比之张择端们毕竟略有胜之；可怕的是，惰性和贪欲空前膨胀，口气空前之大，这就是文化素质问题。比如说黄宾虹、潘天寿、徐悲鸿，够有文化知识了吧！但他们绝不敢撰写研究《周易》、老庄、萨特、海德格尔的"学术论文"，而我们却敢，而且业已成了从上到下的风气。有一位专家写过一篇研究新中国成立后中国画院建设的论文，其中提到1980年之后进入了画院建设的"滥觞期"，全国各地一下子涌现出了200多家云云。我以为这是手民的误植或专家的笔误。结果，在一次研究中国画的"国际学术研讨会"上专家宣读这篇论文，真的是"滥觞期"！这就表明，专家对于这一用词是经过认真研究的，他的目的便是用使人看不懂的名词来显示自己文化知识的高深。还有一位专家，干脆一再发表文章，直接大言宣称，自己的文化旷古绝今。明人出的一个上联"好女子何人可嫁"，可称千古绝对，"古人不可对，今人尤不可对，盖无法对也"，他却轻而易举地对了出来："森林木谁言佳构。"殊不知，这一下联，无论在拆字的关系还是语法的结构，尤其是对联最基本的平仄常识上，完全不能及格！固然，从文化知识

而言，没有不犯错的人，上述错误根本不足称道，所以我也向来不主张在文化知识上捉"硬伤"。但问题是，这两个文化知识的错误，都是建立在自恃有才并恃才骄人的文化素质之错误上的。对文化素质的"软伤"，我们不能不捉。而"软伤"只有结合到"硬伤"，才能击中它的要害。

第三，学生活。

张择端等唐宋画家，坚持以生活为艺术创作的唯一源泉，"外师造化，中得心源"。这是一条艺术的普遍真理。但到了明清的文人写意画家，却明显地偏离了这一真理，疏远了生活，他们的创作，更强调的是主观的情感。

郑燮的"胸中之竹不是眼中之竹，手中之竹又不是胸中之竹"，被美誉为对生活真实的提炼、概括，其实不过是个字、分字、介字的程式化抒写。试与文同的胸有成竹做比较，与张择端的《清明上河图》做比较，究竟何者才是真正对生活真实的提炼、概括，是不言而喻的。即如石涛的"搜尽奇峰打草稿"，陆俨少先生便一针见血地指出，这不过是"大言欺人"。事实上，石涛对于生活的感受是很肤浅的，所以，反映在他大幅画的创作上，章法十分牵强，这正是生活基础的不足所致。但这，对于具备了特殊条件的石涛们，犹如西子捧心，缺点作为特点反而成就了他们的优点，促成了他们特殊画风的创新。

固然，20 世纪 50 年代以后，由于极左的文艺政策，把"生活是艺术创作的唯一源泉"这一条艺术的普遍真理僵化了。但对极左政策的否定，决不意味着应该否定这一真理本身，而

是要还这一真理以本来的面貌。我们既不能因石涛等疏远生活所取得的特殊成功而普遍地推广疏远生活，也不能因极左政策导致的源于生活所造成的特殊失误而全盘地否定源于生活。

用董其昌的话说："以径之奇怪论，画不如山水；以笔墨之精妙论，山水决不如画。"这意味着明清文人画的创作，其重点不在于"源于生活、高于生活"的形象创造，而在于"疏远生活、低于生活"的形象创造，并通过这"低于生活"的形象创造来完成精妙的笔墨创造。需要说明的是，明清绘画的疏远生活，其实还是一种生活，只是它不是侧重于客观的生活，而是侧重于主观的生活，不是侧重于社会的生活，而是侧重于个体的生活，所以，对于自我表现的笔墨创造，仍不失为一条艺术的真理，但只能是一条特殊的真理。

对于一个有社会责任感的中国画家来说，仅仅满足于此显然是非常不够的。他的艺术创造，不仅要有精妙的笔墨形式，更要有高于生活的形象内容，不仅要有优美的小品，更要有伟大的力作——而这，离开了深厚的、深刻的、坚实的生活基础，肯定是创作不出来的。而今天的中国画创作，不要说在精妙的笔墨形式创造方面已经偏离了明清的传统，在精妙的笔墨形式和高于生活的形象内容并具的创造方面更偏离了唐宋的传统。论笔墨与形象的关系，唐宋传统以形象塑造为大前提，笔墨则是为之服务的，纲举则目张；明清传统以笔墨表现为大前提，形象则是为之服务的，废纲而张目。针对当前废了纲，连目也张不起的现状，为了把目张起来，与其继续倡导疏远生活

的废纲而张目，我以为更应该倡导源于生活的纲举而目张，向张择端们学习生活。

第四，学技术。

中国画要成为艺术，有两条路可走：一条是避开技术，轻技而重道，注重道德人品和画外功夫的文化知识修养，以画为乐，即把画画作为消遣寂寥心情或发抒愁苦情绪的翰墨游戏，"一超直入如来地"；一条是苦练技术，由技进乎道，注重职业人品和画之本法的文化素质修养，把画画作为服务社会、服务大众的艰苦劳役，"积劫方成菩萨"。所谓艺术的自由王国，一个是自由地驰骋于必然王国之外，另辟一个天地；一个是自由地驰骋于必然王国之中。陈亮《语孟发题》云："公则一，私则万殊。"前一条路是无定法的，千姿万状的；后一条路是有定则的，"单一"的，实质上是和而不同的。董其昌认为，"吾曹"应该走前一条路；石涛说："至人无法，非无法也，无法而法，乃为至法"，也主张走前一条道路。这都是不错的，因为他们是"吾曹"，是"至人"，所以可以抛开技术的约束而快乐地一超直入。但是，"吾曹"也好，"至人"也好，在画家群中肯定只是极少数，代不一二人，大多数的画家都不可能是"吾曹"、是"至人"，而只能是画家、是常人，所以，如仇英也好，张择端也好，包括几乎所有的唐宋画家、大小名头，都是走的后·条道路，苦练技术，艰辛地积劫方成。

向张择端学习技术，无非是向他学习深入地"外师造化，中得心源"的精神。但一个诗人，一个书法家，也需要深入地

"外师造化，中得心源"。只是落实到具体的技术方面，三者还是有着基本法则、基本规范的不同。对于画家来说，技术也就是专属于绘画这一行当的，以"应物象形"即源于生活、高于形象的"造型性"为核心的"骨法用笔""随类赋彩""经营位置"和"传移模写"。撇开了造型性，单讲笔墨、色彩、构成，当然也能创作出很好的作品，但却是"另辟的天地"，非常人所可效颦。注重以造型性为本法的技术磨炼，必然需要借鉴前人的经验，不仅要师其心，更要师其迹。撇开前人的有益经验，或者师心不蹈迹，"我用我法"，当然也可以创作出很好的作品，但同样属于"另辟的天地"，是极少数"至人"的专利，而非绝大多数的常人所走得通。

大凡今天的画家都有一个共同的特点，即认为自己是天才，几乎没有一个是例外。这样的想法是非常没有人品、没有文化的。因为自古至今，天才总是极少数，怎么到了今天会有这么多呢？怎么会轮到我的头上呢？由于认定了自己是天才，所以也就必然看轻技术，鄙视技术，愿意向石涛学习，走"无法而法""我用我法"、轻技重道、一超直入的道路，而不愿意向张择端学习，走坚持法则、技进乎道、积劫方成的道路。结果，自己不是"至人"，表面上的"无法而法"缺少了深刻的精神内涵，又怎么可能成为"至法"呢？

我曾反复指出："非常之人为非常之事则可，平常之人为非常之事则殆；非常之人为平常之事真无上功德，平常之人不为平常之事可乎？"所以，提倡向张择端学技术，不仅适合于

今天大多数平常的画家，同样也适合于极个别的天才画家。像李成、李公麟、范宽、李唐等天才大师，他们讲求技术的修炼，不是也进入了高华的艺术境界而并没有被技术所束缚吗？

第五，学创作思想。

一个画家的创作思想不外乎二：一是服务社会、服务大众；一是超脱世俗、自我表现。通俗地讲，基于前一种创作思想，其作品的真、善、美是既可与知者道，也可与俗人言的，是人人看得懂的；基于后一种创作思想，其作品的真、善、美与正常理解中的概念往往是有所不同的，所以只可与知者道，不可与俗人言。毫无疑问，这两种创作思想都是需要的；而张择端等唐宋画家，所体认的是前一种；石涛等明清文人写意画家，所体认的是后一种。那么，为什么我们应该向张择端学习创作思想，而不提倡向石涛学习创作思想呢？

因为，艺术创作既需要有服务社会的力作宏图，也需要有自我表现的逸品小幅。正像诗歌，既需要有关注社会的古风排律，也需要有闲情逸致的绝句小令。但对于诗学史来说，要想标举出一个诗学大国，只有绝句小令是不行的，而必须要有古风排律。对于绘画史来说，同样也是如此。虽然，20世纪50年代以后，由于极左的文艺政策，服务社会被作为唯一的艺术功能，束缚了艺术的多样化。但对极左政策的否定，决不意味着从此之后应以自我表现为唯一的艺术功能而不再需要服务社会。事实上，即使在极左时代，方增先的《粒粒皆辛苦》《说红书》，黄胄的《洪荒风雪》，刘文西的《祖孙四代》，王盛烈

的《八女投江》，周思聪的《人民与总理》等，其在艺术史上的价值依然不容否定。今天，多元化不应只是自我表现的诸元，更不应只要自由化，唯独不要服务社会这一元。

艺术作品，是服务于社会精神文明建设的精神食粮。艺术家，是服务于社会精神文明建设的工程师。社会精神文明的建设所需要的食粮，有主食，有点心。只有服务社会的主食而没有自我表现的点心当然是不够的；只要自我表现的点心而拒绝服务社会的主食更不可取。所以，提倡向张择端学习创作思想，无非是呼唤中国画家的社会责任心和艺术良知，只有当这一责任心和良知被重新唤起，中国画才有可能因力作宏图的推出而重塑辉煌。

第六，学创作态度。

在大多数人包括圈内和圈外人的认识中，中国画的创作是逸笔草草的翰墨游戏，可以一挥而就的。诚然，这是传统中国画的创作态度之一，但这里所讲的"传统"，不过是明清文人写意画的传统。把传统推到唐宋，当时的主流画品，几乎全都是以惨淡经营、九朽一罢、严肃认真的态度创作出来，张择端的《清明上河图》如此，莫高窟的壁画如此，张萱、孙位、李成、范宽、王希孟、赵佶、李唐、李迪的作品也无不如此。郭熙《林泉高致》中特别提到，画家对于一件作品的创作，必须"严重以肃之，恪勤以周之，注精以一之，神与俱成之"，而切不可"以轻心挑之，以慢心忽之，以惰气而强之，以昏气而汨之"。未画之前，要"盥手涤砚，如见大宾"，既画之后，

要"已营之，又彻之，已增之，又润之，一之可矣又再之，再之可矣又复之，每一图，必重复始终，如戒严敌然后毕"，时间大约需要一二十日。

诚然，逸笔草草、一挥而就所创作出来的笔墨可能有天成之趣，妙手偶得，韵味无穷，但这最多只适合于小品画的创作，用于力作的创作，显然是不够的。而严重恪勤、一二十日所创作出来的笔墨形象可能缺少天趣和灵性，但力作的创作，没有这样的态度，显然也是难以完成的。如果我们认为，今后的中国画只需要自我表现如"新文人画"的小品，而不需要服务社会的力作，那当然另作别论。而如果我们认为，今后的中国画不仅需要自我表现的小品，更需要服务社会的力作，那么，我们就不能不提倡向张择端学习高度敬业的创作态度。

综上所述，如果我们认为张择端和《清明上河图》根本就是没有价值的，应该被摒弃的，当然不必再讨论下去。但如果我们认为张择端和《清明上河图》与石涛及其作品有不可替代、不分上下的价值，或者只要我们承认张择端也是一位优秀的中国画家，尽管他名气不如石涛，承认《清明上河图》也是一件优秀的中国画，尽管它不如石涛名气的任一件作品——这就是个人成就的高低问题，我们就应该向他学习，向《清明上河图》取法。而由于张择端所代表的传统风格要高于石涛所代表的传统风格，所以，我们今天更应该向张择端学习。这正如在反腐倡廉中，我们更应该学习鲁男子的以礼设防，而不宜提倡学习柳下惠的坐怀不乱。正如撇开了柳下惠的定力去学习

他的坐怀，结果往往不是不乱而是大乱，撇开了石涛的精神内涵去学习他的笔墨形式，结果也会如陆俨少先生所说："好处学不到，反而会中他的病。"或者如傅抱石先生所说："吴昌硕（的画风）风漫画坛，中国画荒谬绝伦！"一言以蔽之，张择端既是适合大多数平常的画家学习的，又是适合极个别天才画家学习的；石涛仅是适合极个别天才画家学习的，而不适合大多数平常的画家学习的。就像同样是运动员，你是打乒乓的，就应该向王楠学习；你是跑长跑的，就应该向王军霞学习。这是就具体的、可操作的学习而言。笼统的、精神上的学习又另当别论，各行各业都应该向雷锋学习。同样是画家，你是天才，具有"三绝""四全"的画外功夫，不妨向石涛学习；否则，还是以向张择端学习为宜。

有旧文化功底的人都知道，自古的文化人都倡导，作文宜学《孟子》，不宜学老庄。因为，100个人学《孟子》，只有一人可得100分，学老庄，也只有一人可得100分；但学《孟子》的，还有20人可得90分，30人可得80分，40人可得70分，只有9人会不及格；而学《老庄》的，还有99人都会不及格。这就是普遍真理和特殊真理的问题。我们应该普遍地弘扬普遍真理，而不可普遍地弘扬特殊真理。

文如此，画亦然。所以，为了弘扬传统，从普遍性而言，我们应该向张择端学习。这就需要每一个画家，都能取得这样的共识和常识：第一，天才的画家少之又少，100年中，50万个画家中，不会超过10个，而绝不可能有30万个；第二，即

使有 10 个名额，一般也不大可能轮到我的头上；第三，即使轮到了我的头上，还是要把自己看作是平常的画家，走平常画家的成才之路，免得万一自己不是天才，而误入了天才画家的成才之路，结果一事无成、自欺欺人。

（2002 年）

第九讲　赵令穰和赵伯驹

一、引　言

公元960年，后周殿前都点检赵匡胤在陈桥驿（今开封东北四十里）发动兵变，建立起北宋王朝，揭开了中国历史上新的一页。为了防止中晚唐以来藩镇割据、武人跋扈局面的重演，使宋政权免蹈后周的覆辙，宋太祖赵匡胤在黄袍加身后的第二年就采用赵普的建议，以杯酒解除了禁军统帅石守信等人的兵权。此后，宋王朝在300余年的统治中，一直实行防范武人的抑武重文政策。宋太祖曾说宰相须用读书人；其实何止宰相，就是主兵的枢密使、理财的三司使，下至州郡长官，几乎都由文人任职。在培养、选拔文士方面，宋朝统治者大力兴办学校、改善科举。当时京师除设有培养一般官僚候补人才的国子学、太学外，还有培养各种专门人才的律学、算学、书学、画学和医学。全国州县也普遍设立学校，由政府委派学官教授。由于官办学校难以满足广大士人学习文化的需要，民间私立的书院也应运而生，如著名的庐山白鹿洞书院、衡州石鼓书

院、南京（今河南商丘）应天府书院、潭州岳麓书院，规模之大甚至超过了官办学校。对于经科举录取的进士，往往由皇帝赐诗、赐袍笏、赐宴、赐驸从游街加以奖励，《儒林公议》中说道："状元登第，虽将兵数十万，恢复幽蓟，逐强蕃于穷漠，凯歌劳还，献捷太庙，其荣不可及也。"甚至对于宗室子弟也定期考试其艺业，合格者赐进士出身。

宋王朝这种抑武重文的政策，一方面造成国家武备的松弛和军队的不振，在对辽、西夏和金、元的多次战役中，处于被动挨打的局面；另一方面也在客观上推动了传统文化艺术的全面高涨，达到中国文化史上的一个鼎盛时期。论经学，有张载、程颢、程颐、朱熹等大思想家；论史学，有司马光、郑樵；论散文，"唐宋八大家"中有六家是宋人，他们是欧阳修、苏洵、苏轼、苏辙、王安石、曾巩；论诗，有梅尧臣、苏轼、黄庭坚、陆游、杨万里、范成大；论词，有柳永、苏轼、李清照、辛弃疾、姜夔；论书法，有苏轼、黄庭坚、米芾、蔡襄。绘画艺术方面，有李公麟、梁楷的人物，巨然、李成、范宽、郭熙、李唐、刘松年、马远、夏圭的山水，黄居寀、徐崇嗣、赵昌、易元吉、崔白、李迪的花鸟，等等。

《宣和画谱》序云："画虽艺也，前圣未尝忽焉。自三代而下，其所以夸大勋劳，纪叙名实，谓竹帛不足以形容盛德之举，则云台、麟阁之所由作，而后之览观者，亦足以想见其人。是则画之作也，善足以观时，恶足以戒其后，岂徒为五色之章，以取玩于世也哉！今天子廊庙无事，承累圣之基绪，重

熙涣洽，玉关沉析，边燧不烟，故得玩心图书，庶几见善以戒
恶，见恶以思贤，以至多识虫鱼草木之名，与夫传记之所不能
书，形容之所不能及者，因得以周览焉。"这段话，颇能代表
宋朝统治者对于绘画功用的看法。因此，宋王朝建立伊始，把
经营翰林图画院作为重文政策的一部分，给予画家以各种优厚
的待遇。同时，在王室中也竭力加以提倡，博雅该洽、丹青自
娱，蔚为风气，逮至元移宋祚，擅长绘画的帝王宗亲代不乏
人。兹据《宋史》《图画见闻志》《宣和画谱》《画继》《图绘宝
鉴》等择其要者按世系的先后罗列于下：

赵元俨，太宗子，燕恭肃王，擅画竹鹤。

赵祯，太宗孙，真宗子，仁宗，擅画佛像、猿马。

赵惟城，太祖孙，擅画荻浦鱼虾。

赵克复，魏王廷美三世孙，擅画鱼。

赵宗汉，太宗三世孙，仁宗子，英宗弟，嗣濮王，擅画
芦雁。

赵宗闵，擅画墨竹。

李玮，仁宗婿，驸马都尉，擅画水墨蒹葭、湖石。

赵頵，太宗四世孙，英宗子，端献魏王，擅画花竹、
蔬果。

王诜，英宗婿，驸马都尉，擅画山水。

赵仲佺，太宗四世孙，擅画花鸟。

赵仲侗，擅画江湖小景。

赵叔傩，魏王廷美五世孙，擅画禽鱼。

赵叔盎，擅画马。

赵令穰，太祖五世孙，擅画山水、江湖小景。

赵令松，令穰弟，擅画蔬果、犬。

赵令庇，令穰从弟，擅画墨竹。

赵令晙，令穰从弟，擅画马。

赵佶，太宗五世孙，神宗子，哲宗弟，徽宗，擅画花鸟、山水、人物。

赵孝颖，太宗五世孙，端献魏王子，擅画花鸟。

赵士遵，太宗五世孙，徽宗弟，擅画人物、山水。

赵士腆，士遵从弟，擅画林浦竹石。

赵士睐，擅画人物。

赵士雷，擅画溪塘鸥鹭。

赵士表，擅画山水、墨竹。

赵士衍，擅画着色山水。

赵士安，擅画墨竹。

赵子厚，太祖六世孙，擅画小山丛竹。

赵楷，太宗六世孙，徽宗子，郓王，擅画墨花。

赵桓，徽宗子，钦宗，擅画人物。

赵构，徽宗子，高宗，擅画人物、山水、竹石。

赵伯驹，太祖七世孙，令晙孙，擅画青绿山水。

赵伯骕，伯驹弟，擅画青绿山水。

赵师睪，太祖八世孙，伯骕子，擅画花卉。

赵师宰，师睪从弟，擅画墨竹。

赵与愿，太祖十世孙，擅画墨竹。

赵与勤，与愿从弟，擅画墨竹。

赵孟奎，太祖十一世孙，与勤侄，擅画兰竹。

赵孟坚，太祖十一世孙，擅画兰竹水仙。

赵孟淳，孟坚弟，擅画墨竹。

像这样大批宗室画家的出现，是历史上任何一个朝代所不曾有过的，对于推动整个画坛的繁荣和发展无疑起到了重大的作用，值得引起绘画史研究者的注意。上述画家中，尤以王诜、赵令穰、赵佶和赵伯驹的成就最高，影响也最大。关于王诜、赵佶二家，已有专书分别做过介绍，本文则拟综合介绍赵令穰和赵伯驹二家，以帮助读者对宋代宗室绘画有一个比较完整的了解。

二、赵令穰的生平和艺术

赵令穰，字大年，宋太祖赵匡胤的五世孙，哲宗、徽宗的异祖兄弟。《宋史》"世系表"载其世系为：太祖赵匡胤生赠太师中书令兼尚书令秦王德芳，德芳生集庆军节度使观察留后南康郡公惟能，惟能生瀛洲防御使河间侯从□，从□生吴兴侯世经，世经生令穰、令松、令箫、令勋、令菜、令语六子；令穰排行第一，亦生六子，依次为子并、子奇、子章、子崛、子竢、子靖；令松生八子，依次为子端、子踊、子博、子踅、子隶、子竦、子俅、子宏。

赵令穰官至崇信军节度使观察留后、光州防御使等职，赠开府仪同三司，追封荣国公。生卒不可考。日人米泽嘉圃《关于赵令穰〈秋塘图〉（传）》以为其活动时代约在神宗（1067—1085）、哲宗（1086—1100）两朝，死于哲宗末年或徽宗（1101—1125）初年，大体是可信的。据其他有关文献，他并未享高寿，那么，进一步推断他出生于仁宗庆历、皇祐（1041—1054）前后，大概也没有问题。

赵令穰的生活年代正当以王安石变法为中心，宋朝统治集团内部的新旧党争十分激烈的时期。这一斗争深刻地影响到北宋中叶以后社会生活的各个方面，对赵令穰当然不能不发生影响。虽然史书并没有明确记载他的政治态度，但从他的交游过从来看，应该是倾向于苏轼一系所谓"守旧派"的。这一点，他与驸马都尉王诜颇有相似之处，只是在立身处世的态度方面，赵令穰似乎要谨慎、温和得多，未直接卷入到党争的漩涡中去罢了。

赵令穰虽然出生于宗室贵族，"处富贵绮纨间"，又当党争异常激烈之时，但在宋朝浓郁的艺术氛围中，专心致志于发展自己的文艺才能，取得了多方面的成就。所谓"美才高行，读书能文""游心经史，戏弄翰墨"之类的褒赞之辞，在当时乃至后世人的记载和诗文题跋中可谓屡见不鲜。在他所擅长的各种文艺中，尤以绘画的成就最为突出。邓椿《画继》称其："少年因诵杜甫诗，见唐人毕宏、韦偃，志求其迹，师而写之，不岁月间，便能逼真，时贤称叹，以为贵人天质自异，

意所专习，度越流俗也。"这段记载十分耐人寻味，说明赵令穰的绘画从一开始就与诗文结下了不解之缘，由诵读杜诗而想见毕宏、韦偃画作的高妙，进而"志求其迹""师而写之"，终于登入了绘画艺术的瑰丽殿堂。按毕宏、韦偃，均为唐大历（766—779）间画家，工画松石，擅名于时，韦偃于松石之外兼工鞍马，笔力劲健，风格高举。他们的画迹久已湮灭无存，即在宋代也已属吉光片羽。但杜甫歌咏他们画作的诗作我们今天仍可看到，如《戏韦偃为双松图歌》有云："天下几人画古松，毕宏已老韦偃少；绝笔长风起纤末，满堂动色嗟神妙。两株惨裂苔藓皮，屈铁交错迥高枝；白摧朽骨龙虎死，黑入太阴雷雨重。……我有一匹好东绢，重之不减锦绣段。已令拂拭光凌乱，请君放笔为直干。"这些诗句，读来确是激动人心。但如果读者没有一点"天质自异"的绘画方面的禀赋，又怎么会由此而萌发藏画、学画的志念呢？

对传统的修养，赵令穰并不限于毕宏、韦偃，有些文献还说他学过唐李思训、李昭道的青绿山水。随着年龄的增长，识见的深化，交游的扩大，其欣赏的心目又很自然地转移到了"文人画"方面，特别对王维，心印极深。《画继》称"其所作多小轴，甚清丽，雪景类世所收王维笔"；沈颢《画麈》称"赵大年平远，逸家眼目，翦伐町畦，天然秀润，从辋川叟（王维）得来"；董其昌《画禅室随笔》称"赵大年令穰，平远绝似右丞（王维），秀润天成，真宋之士大夫画"，又称其"《江乡清夏卷》笔意全仿右丞"；恽格《南田画跋》则云"赵

大年《江山积翠图》，秀洁妍雅，得王维家法"；等等，不一而足。按王维（701—761），唐诗人兼画家，擅平远山水，创水墨渲淡法，所作云峰石色，绝迹天际，清润幽雅，诗画相济，极得苏轼的推崇，评为："味摩诘之诗，诗中有画；观摩诘之画，画中有诗。"董其昌倡"南北二宗论"，推其为"南宗"之祖，传世《雪溪图》现藏日本。赵令穰的《湖庄清夏图》（图1）近景坡石屋宇的布局和笔墨的处理，与之波澜莫二，可证赵令穰的学王，或许《雪溪图》是出于赵的摹本也未否可能。不过，他的学王并非全盘照搬。"赵大年平远，写湖天森茫之景，极不俗，然不奈多皴，虽云学维，而维画正有细皴者，乃于重山叠嶂有之，赵未能尽其法也。""赵大年临右丞《湖庄清夏图》，亦不细皴……窃意其未尽右丞之致，盖大家神品必于皴法有奇，大年虽俊爽不耐多皴，遂为无笔，此得右丞一体者也。""未能尽其法""得右丞一体者"，正是对待传统的正确态度，所谓"十分学七要抛三，各有灵苗各自探"就是这个意思。

时贤中，赵令穰受苏轼的熏陶最深。《画继》称其"又学东坡（即苏轼）作小山丛竹，思致殊佳"。苏轼，也是诗人兼画家，画枯木竹石盘屈无端倪，劲风英气来逼人，如其胸中蟠郁；并拈出"论画以形似，见与儿童邻""诗画本一律，天工与清新"的艺术观点，在画史上产生了极大影响，成为文人画的典型。赵令穰日与过从切磋，由耳濡目染而潜移默化，从中得到启发，是完全可能的。

图 1　赵令穰　湖庄清夏图

由毕宏、韦偃而王维、苏轼，其中蕴含了赵令穰审美中枢的一个本质转化。追求潇洒的意境、平淡的题材和雅逸的笔墨，成为他孜孜以求的目标。因此，黄庭坚跋他早年的画笔，认为"竹石皆觉笔意柔嫩，盖年少喜奇故耳，使大年耆老，自当十倍于此，若更屏声色裘马，使胸中有数百卷书，便当不愧文与可矣"；而跋其后来所作，则云："大年儿戏，所谓书窗涴壁，不能嗔者也，今其得意，遂与小李将军争衡耶！"

然而，评价赵令穰在绘画史上的创造性贡献，并不在于他学习毕宏、韦偃或王维、苏轼，而是他的"江湖小景"，或简称"水景"画。这是一种介于山水与花鸟之间的"边缘画科"，既是近景的山水画，又是全景的花鸟画；而单纯从山水画发展的角度来看，又标志着五代、宋初以来"远观其势"的全景山水向南宋"近取其质"的边角之景的过渡。这一新颖的画科，特别适合于寓意闲放的作家用来表现恬淡的心境，而其渊源，则可追溯到晚唐的烟波钓徒张志和。据说他常渔钓于洞庭，颜真卿有《渔歌》五首相赠，张即随句赋像，从人物、舟船到烟波、水鸟、风月，曲尽其妙，号为"逸品"，其中当有"江湖小景"的雏形。其后，五代时南唐的画家徐熙致力于此，多状江湖所有汀花野竹、水鸟渊鱼，形具骨秀，水墨淡彩，神韵独绝，号称"徐熙野逸"。曾见平等阁所藏《中国名画集》影印徐熙《百鸟图》长卷，写莲塘柳溪、鸥鹭翔集，虽不一定是徐熙真迹，却是典型的"江湖小景"画。至北宋初，建阳僧惠崇进一步发展了这一科，写鹅雁凫鹥、寒汀远渚，潇洒虚旷

之象，人所难到，一时在士大夫间大受青睐而争相题咏，留下了许多脍炙人口的篇章。如王安石诗云："旱云六月涨林莽，移我翛然堕洲渚；黄芦低摧雪翳土，凫雁静立将俦侣。"苏轼诗云："竹外桃花三两枝，春江水暖鸭先知；蒌蒿满地芦芽短，正是河豚欲上时。"黄庭坚诗云："惠崇笔下开江面，万里晴波向落晖；梅影横斜人不见，鸳鸯相对浴红衣。"等等。

据清张庚《图画精意识》记惠崇《溪山春晓图》："笔法墨法类赵令穰，惠在赵前，则知赵自惠出也。"王原祁《麓台画跋》题仿赵大年推篷四页之一亦云："惠崇江南春，写田家山家之景，大年画法悉本此意，而纤妍淡冶中更开跌宕超逸之致，学者须味其笔墨，勿但于柳暗花明中求之。"赵令穰的水景画受惠崇影响，这是没有疑问的。其传世名作《湖庄清夏图》与惠崇作《溪山春晓图》（故宫博物院藏），笔墨、设色，一脉相承，沙渚、林木渊源有自。但这种影响，只是作为一种"反馈"信息而起作用，真正作为赵令穰水景画"输入"信息的源泉，还是画家亲身所经历的生活识受。

关于赵令穰的生活体验，邓椿《画继》称其："每出一图，必出新意，人或戏之曰：'此必朝陵一番回矣！'盖讥其不能远适，所见止京（开封）、洛（洛阳）间景，不出五百里故也。"《宣和画谱》则明确指出："至于画陂湖林樾、烟云凫雁之趣，荒远闲暇，亦自有得意处，雅为流辈之所贵重。然所写特于京城外坡坂汀渚之景耳，使周览江浙荆湘重山峻岭、江湖溪涧之胜丽，以为笔端之助，则亦不减晋宋流辈。"后世的美术史家

多喜欢援此为例,作为生活经验的狭窄限止了艺术才能发挥的借鉴,而"朝陵一番回"也成了生活经验狭窄的代名词。如董其昌《画禅室随笔》以为:"昔人评大年画,谓得胸中著万卷书,更奇。又大年以宋宗室,不得远游,每朝陵回,得写胸中丘壑。不行万里路,不读万卷书,欲作画祖,其可得乎?此在吾曹勉之,无望庸史矣。"又如陈高华《宋辽金画家史料》也认为:"由于他的贵族身份,平时只能往来于京、洛之间,不出五百里范围之内,所见有限,这对创作不能不发生很大的影响。封建制度从各个方面束缚了人们才能的发展,甚至对封建统治阶级也不例外。赵令穰艺术才能之受限制,便是个小小的例子。"

其实,"朝陵一番回"只是朋友之间的戏言,并不一定含有贬义。生活经验的狭窄与否总是相对而言的,不同的画科对于生活面就有不同的要求。像荆浩、范宽、郭熙那样的山水画家,如果不"行万里路",不"饱游饫看",当然就无从下笔;但对于滕昌祐、徐熙、赵昌那样的花鸟画家,难道我们能责备他们只是徘徊于园圃庭院的小圈子吗?至于赵令穰,则是以擅长介于山水、花鸟之间的江湖小景画而驰誉画坛的,虽"不能远适","周览江浙荆湘重山峻岭、江湖溪涧之胜丽",又有何妨呢?谢稚柳在《水墨画》中断言,赵令穰"一概没有感染到""在当时成为画学典范的李成、范宽与董源等的画派"。由特定的画科产生对于生活的特定要求,这是一方面。

另一方面,对于艺术家来说,重要的不是走了多少、看了

多少，而是是否看得细致、深刻，是否真正有独到的识受和发现。俗话说："增一分见不如增一分识。"因此，见多识广不如识高见深；唯有识高，才能于微尘中见大千，刹那中见终古，有限中见无限，平凡中见不平凡。法国雕塑家罗丹说得好："美是到处都有的，对于我们的眼睛，不是缺少美，而是缺少发现。"《世说新语》记"简文入华林园，顾谓左右曰：'会心处不必在远，翳然林木，便自有濠濮间想也，觉鸟兽禽鱼，自来亲人。'"元方回评陶渊明"结庐在人境，而无车马喧；问君何能尔？心远地自偏"诗则云："心即境也，治其境而不于其心，则迹与人境远，而心未尝不近；治其心而不于其境，则迹与人境近，而心未尝不远。"这里的"治其心"正是强调提高"识"的重要性。从这一意义上来说，如果没有匠心自出、慧眼独具的"发见"，即使"行万里路"，遍历名山大川，也是"身在宝山不识宝""可怜无补费精神"的，又何必舍近而求远呢？赵令穰虽然所见止京、洛间景，不出五百里内，但"每出一图，必有新意"，"荒远闲暇，亦自有得意处"，正好说明他的善于"发见"，善于从别人所习见而又忽视了的平凡生活中去认识不平凡的境界，去发展自己独创的艺术个性，真所谓"会心处不必在远"，这样的"朝陵一番回"又有什么不好呢？

谢稚柳还说道："因而试数一数与他并世的画手，确没有和他的格调有仿佛之处，在当时，他是一种新异的风貌。""新异的风貌"来源于"新异"的生活识见，而真正"新异"的生活识见则必须独辟蹊径、走自己的路，特别要从认识、方法上多下

功夫。"齐鲁之士，惟摹营丘（指李成）；关陕之士，惟摹范宽"，这些人的生活面也许要比赵令穰宽阔得多，但艺术上的成就孰高孰低呢？"写生贵话意独到，明朝嘈杂听渠噪"，艾性夫题赵氏小景的这两句诗，对于我们正确认识、评价赵令穰的艺术与生活颇有启迪的意义。

现在，试来述说赵令穰的画派。

与所有江湖小景画一样，赵令穰的小景所表现的境界，其基本的特色就是淡荡清空。溪上的平林村落，水际的风蒲飞凫，不足烟雨霏霏的江乡，便是雾霭依稀的水国，流连徜徉于这样的光景，仿佛进入了梦幻般的另一世界，只觉得诗情画意，交融一片，絪缊虚淡，扑人眉宇，舒展着观者被世俗生活所揉皱了的灵魂。

> 挥毫不作小池塘，芦荻江村落雁行。
> 虽有珠帘藏翡翠，不忘烟雨罩鸳鸯。
>
> 水色烟光上下寒，忘机鸥鸟恣飞还。
> 年来频作江湖梦，对此身疑在故山。
>
> 轻鸥白鹭定吾友，翠柏幽篁最可人。
> 海角逢春知几度，卧游到处总伤神。

作为赵令穰知己、挚友的黄庭坚的这几首诗，再也清楚不

过地点明了赵氏小景画的意趣。在这些作品中，真实而又新颖的形象与诚挚而又蕴藉的情感和气周流、契合无间。所谓"大年胸次潇洒，故见于笔端如此"，"所谓风流贵介，笔头有五湖之心者"，就是通常所说的"画如其人""画品即人品"；反过来，由画品也可以逆求其人品胸襟。"大年既得名，诛求期剋无少暇，时掷笔大慨曰：'艺之役人如此！'然业已得名，无可奈何"，这种以颠继憨的风度，不是可与文同的"投缣于地，骂曰：'吾将以为袜。'"相映成趣吗？这种不同流俗的性情，使他认识到并提炼出平凡生活中随处可见却往往为人所忽视的清新意境，化为江湖小景画的生动表现。

诗一般清新优美的意境需要相应的笔墨形式去配合。这种笔墨与描头画足、脂粉华艳的黄体花鸟画法是格格不入的，与势状雄强、枪笔俱均的范宽山水画法也是无缘的。它需要更"书卷气"的表现，需要书法的用笔濡墨。书画用笔同源之论，唐张彦远早在《历代名画记》中已经抉出，有宋文人画勃兴，更注意于此，如文同、苏轼、米芾，都是书家兼画家。赵令穰也长于书法。《铁围山丛谈》称其学黄庭坚；《墨庄漫录》称其"合羲（王羲之）、献（王献之）之体"；浮休则题其小草云："此小字如聚蝇蚊，如撮针铁，笔道而法足，观之使人目力茫然，深逼藏真（指怀素），亦可怪也。"总之，传统的修养较为广泛，而不是拘于一家一帖。正因为有如此深厚精湛的书法功底，所以他的画才能"绝去供奉品格"，而"无画工气"。曲曲直直、疏疏密密的点线，简括而又草率的形体，朴拙而又

疏宕的情意，显得那样的自然、妥帖，丝毫没有刻板拘泥、矫揉造作的习气，而这些都是写出来的。他的画笔在总体上倾向于柔嫩、文秀。对此，黄庭坚曾表示过惋惜。其实，这是黄氏从自己个人笔墨习性的偏好强人所难。形式总是服务于内容的。对于江湖小景画那种清丽旷荡的景象，柔嫩的笔情墨意无疑是最恰当的形式。唯有如此的诗情画意与这般的书体画笔的契合，才使赵令穰足以跻身于"高雅""清逸"的文人画家之列，"秀润天成，真宋之士大夫画"，"秀逸之气扑人眉宇，足称逸品"，"亦是逸品中之最上乘"。

迄今所传赵令穰的作品尚有多件，而以款印俱全的《湖庄清夏图》为确切无疑的真迹精品，该作绢本设色，纵19厘米，横161厘米，现藏美国波士顿艺术博物馆。《湖庄清夏图》画卷的结构以呈"W"形弯曲的湖流为主线贯穿全局，整个画面将高度概括的真实性和完善的艺术性凝铸于这"W"形的内在律动中。对于赵令穰的《湖庄清夏图》来说，图中的湖流虽然也是一种"蛇形线"，但它所引起的不仅仅是眼睛的追逐，而是整个身心的起伏。这一处理方法，对稍后的张择端的不朽名作《清明上河图》可能起到了某种启迪的作用。同时，需要指出的是，《湖庄清夏图》中的"蛇形线"并不限于湖流，至如曲径、小溪、湖岸、雾霭等等，无不是流美委婉的"蛇形线"。将这么多"蛇形线"有机地组合、叠加在一起，大大增添了画卷的生机和韵律节奏。

说到雾的处理，在赵令穰以前的绘画中也从来没有表现

得如此恬美。浓雾锁树深，轻烟散为霞，缥缥缈缈，恍恍惚惚，如梦如幻，如少女的轻纱，如画堂的疏帘……极尽虚实灭现、若有若无之能事。审美意境的创造，在于心理距离的间隔，朦胧则是造成间隔的必要条件，而雾正是朦胧化的手段之一。杜牧的名句"烟笼寒水月笼沙"，如果只有"寒水"、沙滩，而没有迷茫的烟雾、朦胧的月色，一览无余，略无余韵，那将会是何等的逊色。赵令穰工画"平远"，这是历代评论家异口同声的；而"平远"的特征，据同时郭熙的《林泉高致》所云，在于"有明有晦""冲融""冲淡"。雾对于造成"有明有晦""冲融""冲淡"的作用则是不言而喻的。但郭熙所作的《窠石平远图》，对雾的描绘并不是十分成功，所以总感到有些平而不远。不过，我们认为，与其用"平远"来品评赵令穰的艺术，毋宁用韩拙《山水纯全集》所论的"三远"来得恰当。"愚又论三远者，有近岸广水、旷阔遥山者，谓之阔远；有烟雾暝漠、野水隔而仿佛不见者，谓之迷远；景物至绝而微茫缥缈者，谓之幽远"。郭熙的"三远"即"高远""深远""平远"，是针对崇山峻岭的全景山水而提出，用来范围赵令穰的江湖小景，难免牵强；而韩拙的"三远"，简直就是直接由赵氏的画作而生发，显得十分合拍、贴切。例如画卷的开头和尽端，旷阔无垠，不见涯际，是谓"阔远"；向内两段烟雾溟漠，蒸蒸纲缊，是谓"迷远"；正中一段微茫缥缈，杳然重深，是谓"幽远"。而造成这"三远"的含蓄意境，更是非雾莫属。这种表现手法对稍后米芾的云山应该有所启发。

论到画面的主角，倒是那些不起眼的水禽。我们知道水禽寄寓了对自由的向往，这在古代诗文中是屡见不鲜的，如隋江总《赋得泛泛水中凫》云："归凫沸卉同，乱下方塘中；出没时衔藻，飞鸣忽飏风。浮沉或不息，戏广若乘空；春鹦徒有赋，还笑在笼中。"诗如此，画亦然。从《湖庄清夏图》中无拘无束、自由自在的鸥鹭凫鹭，我们同样可以看到"王孙下笔厌羁束，移在长汀短渚间"，折射了画家所追求的生活理想。诚如歌德所说："人从广阔的世界里给自己划出一个小天地，这个小天地就贴满了他自己的形象。"

若论画法，此图虽属设色画，却注重水墨的表现。描绘村舍，用单线双钩；陂陀的平面则不作勾皴，而是一笔抹过；树干枝叶，用粗或细、曲或直的笔直接点画出来，其用笔的特点是柔秀而质朴，不见尖锋刻露。这种方法与后起的南宋四大家之一李唐的画法，十分相近，只是李唐的用笔比他更刻削而苍劲。特别需要指出的是图中的柳树，婆娑多姿，婀娜欲舞。中国画中有三种树画得最多，在表现上也最美，一是枯树，一是松树，另一就是柳树。而历来又认为"画树难画柳"，这是因为柳的枝干是向上的，丝条则是垂下的，在笔势上很难调和统一。而赵令穰的柳树则以炼气于骨的笔墨辩证地处理了向上和下垂的对立关系，成为后世的典型。其诀窍在于"自然"，诚如清方薰《山静居画论》所云："画柳不论疏密，用笔不论柔劲，只要自然。自然之妙，得之熟习，无他秘也。"这里的"熟习"当然不仅仅指笔墨的练习，还包括观察生活的耳

目所习。

除此图外，如台北故宫博物院所藏的《橙黄橘绿图》小品（绢本设色，纵 24 厘米，横 24.9 厘米），也被归于赵令穰的名下，所画题材虽不同，但艺术的处理和笔墨的性格如出一辙，即使不是赵的真笔，也一定是出于受他影响的画派。总之，空灵清新的意境，自然朴实的笔墨，标志着江湖小景画这一边缘画科的圆转成熟，赵氏作品不仅超越了惠崇的成就，也为后世的同类作品所不及。就这一意义而言，我们有理由将赵令穰作为这一画科的代表作家。

综合上述材料，归纳总结赵令穰绘画艺术的成就，我们认为有两点值得加以注意。

第一，在体察生活上，他所努力的不是扩大眼见，而是提高识见。这种态度，事实上代表了一种新的思维方式，拓展了认识生活、评价生活的深度，因而他的艺术也相应表现出一种新的思想境界，大有陶渊明"结庐在人境，而无车马喧"的韵致。

第二，控制论创始人维纳曾这样说过："在科学发展上可以得到最大收获的领域，是各种已经建立起来的部门之间的被人忽视的边缘。"这是一个极其"现代"的思想，但用来诠释赵令穰对江湖小景这一边缘画科的创造性贡献，同样是合适的。

附：赵令松

赵令松，字永年，是赵令穰的胞弟，世系见前。官至右武卫将军，隰州团练使，赠徐州观察使，追封彭城侯。亦以丹青驰誉，工画水墨花果，无俗韵，但作朽蠹太多，未免刻画之弊，所以为时人讥病。尤工画犬，黄庭坚曾题其画箓（册）云："永年作狗，意态甚逼；遣翰林工，讫其草石。不敢画虎，忧狗之似；故直作狗，人难我易。"

赵令松生平作品不多，《宣和画谱》仅著录其四件："《瑞蕉狮犬图》一，《花竹狮犬图》一，《秋菊相属图》二。"可知所画并非狩猎的猛犬，而是宫闱中供人玩乐的狮犬即巴儿狗。这几件作品后来均失传，所以无从评论。传世宋人画册中偶见"花石狮犬"之类，可能出于令松的传派，但艺术性不是很高。

三、赵伯驹的生平和艺术

赵伯驹，字千里，宋太祖七世孙，任职南宋浙东路兵马钤辖。他的世系，史书有明确记载：宋太祖赵匡胤生永兴军节度使赠太师中书令兼尚书令燕懿王德昭，德昭生彰化军节度使舒国公惟忠，惟忠生宣城侯从谨，从谨生崇国公世恬，世恬生嘉国公令畯，令畯生朝奉郎太中大夫子笈，子笈生伯驹、伯骕等。

赵伯驹的生卒不可考。据《径山罗汉记》《径山续画罗汉

记》，他曾于绍兴三十年（1160）前不久［估计是在二十九年（1159）］画罗汉五百身；而至乾道九年（1173）"时千里下世已数年"，则当卒于乾道六年（1170）前后。又据《画继补遗》称其"享寿不永"，假定为五十岁的话，则逆推其生年当在宣和二年（1120）前后。

赵伯驹的祖父赵令晙曾与苏轼、王诜、赵令穰、李公麟、黄庭坚、米芾等交游，擅长画马。北宋末年金兵南侵，徽、钦北狩，"韩世清挟令晙为变，裂黄袍披其身，固拒获免"。父赵子茇曾"陪从康邸（宋高宗赵构原封康王），最膺顾遇"。宋室南渡后，祖、父可能相继去世或失散，伯驹兄弟则辗转流落南方，"尝与士友画一扇头，偶流入厢士之手，适为中官张太尉所见，奏呈高宗。时高宗虽天下傲扰，犹孜孜于书画间，一见大喜，访画人姓名，则千里也。上怜其为太祖诸孙，幸逃北迁之难，遂并其弟晞远（即赵伯骕）召见，每称为王侄"，倍加优遇。这时，已是绍兴（1131—1162）初年了。高宗晚年禅退，嗣子眘即位，是为孝宗，因与伯驹昆仲是同祖兄弟，所以更受器重。

由于宋朝崇文尚艺，蔚为风气，因而王室宗亲比之一般人有着更为优裕的从事文艺活动的条件。赵伯驹兄弟家学渊源，"皆得丹青之妙"，南渡后备受优遇，除由于高宗顾念旧情外，还因为他们的画艺正好迎合了高宗的嗜好。宋高宗同他的父亲徽宗赵佶一样，虽然在政治上是一个软弱昏庸的人物，却十分热衷于书画文艺。南宋小朝廷刚站稳脚跟，他就着手经营翰林

图画院的工作，流散的宣和院人大都被搜罗、集中到绍兴画院中，如李唐、李迪、李安忠、苏汉臣、朱锐等，画手之盛，规模超过了北宋（太）祖、（太）宗、神宗、徽宗各朝。不过，高宗提倡、鼓励绘画的目的与徽宗略有不同，徽宗纯粹是出于装点修饰的玩乐需要，高宗则特别讲求用绘画来笼络人心，为巩固自己的政权服务。如李唐的《晋文公复国图》、萧照的《中兴瑞应图》等，就都是帮助他制造南宋政权"应天顺人"的舆论——尽管这些作品在客观上也反映了人民要求抗金、收复失地的民族意识。

赵伯驹兄弟的绘画涉及道释、人物、山水、花鸟各科，具有多方面的才能，尤以青绿山水最为擅长。我国青绿山水的发展历史极为久远，留下了丰富的遗产。世传隋展子虔的《游春图》是现存最早的一件青绿山水杰作，有很高的艺术成就，现藏故宫博物院；至唐代"大小李将军"继起，进一步推动此科臻于圆转成熟。"大李将军"指李思训（651—716），唐朝宗室，画山水多写湍濑潺湲、云霞缥缈之景，笔法工细，创小斧劈皴，设色艳丽，又创金碧大青绿，光彩显曜，有富贵堂皇的风格。"小李将军"指其子李昭道，"变父之势，妙又过之"，画风更为工巧繁缛。二李以后，水墨画勃兴，青绿一科，趋于衰微不振。北宋中叶，王诜、赵令穰等虽偶有所作，但终以水墨为重。直到徽宗时画院学生王希孟创作《千里江山图》（故宫博物院藏），才揭开了青绿山水画史上新的一页。此图铺陈景物，穷极富丽，形式技法也更加规整娴熟，成为伯驹昆仲的

先驱，一如展子虔《游春图》之于二李的关系。传为二李的金碧、青绿山水，可能就有出于二赵的摹本。所以历来论青绿山水，二李、二赵总是相提并论的。而且，十分凑巧的是，二李父子是唐的宗室，二赵昆仲则是宋的皇亲。可见青绿一科特别适合于宫廷贵族的审美趣味。

不同于前人的是，赵伯驹兄弟能以文人画的理论来指导青绿山水画的创作。文人画大都以水墨为上、写意为高，大青绿则历来被视为非文人所当学的"匠气"之作，二者似乎是格格不入，但伯驹兄弟却能融洽地将二者调和起来。这并不奇怪，长期的宫邸生涯，耳目所习，使他们选择了青绿一科；而祖辈的交游过从以及苏轼、米芾等的艺术理论和实践，在他们幼小的心灵中发生潜移默化的作用。这二者的结合，不仅丰富、提高了青绿山水的美学蕴涵和艺术性，也进一步拓展了文人画的领域，打破了文人画和画工画的界限。据《径山堂续画罗汉记》记其昆仲论画云："画家类能具其相貌，但吾辈胸次，自应有一种风规，俾神气翛然，韵味清远，不为物态所拘，便有佳处；况吾所存，无媚于世而能合于众情者，要在悟此。"所谓"画家类能具其相貌，但吾辈胸次，自应有一种风规，俾神气翛然，韵味清远，不为物态所拘，便有佳处"云云，其实是苏轼《净因院画记》所云"世之工人，或能曲尽其形，而至于其理，非高人逸才不能辨……合于天造，厌于人意，盖达士之所寓也欤"的翻版。所谓"况吾所存，无媚于世而能合于众情者"，则是元代钱选"要无求于世，不以赞毁挠怀"的先

声——钱选的青绿山水正是学二赵的。

以文人画的理论指导青绿山水的结果，是产生了富于"士气""书卷气"的新的青绿山水画，所谓"以萧散豪迈之气，见于豪素"，而不同于一般的雕镂刻画。当时的赵希鹄在分析赵伯驹的青绿山水后，正确地指出："大抵山水，初无金碧、水墨之分，要在心匠布置如何尔。"二赵的"心匠布置"应该说是高人一筹。明代董其昌更进一步指出："李昭道一派，传为赵伯驹、伯骕，精工之极，又有士气；后人仿之者，得其工不能得其雅。"可谓切中肯綮。所以，清代的张庚针对"第今以论士夫气者，惟以干笔俭墨当之，一见设重色，即目之为画匠"的皮相之见，明确指出："品格之高下，不在乎迹，在乎意。知其意者，虽青绿泥金亦未可侪之于院体，况可目之为匠耶？不知其意，则虽出倪（云林）入黄（公望），犹然俗品。"这是十分正确的。

南宋山水画坛，以李唐、刘松年、马远、夏圭水墨苍劲的一路声势最大，几乎笼罩了一切。这一派山水的主要特点是，取材多作一角半边之景，用笔则简括豪放，摒去脂粉华靡。二赵青绿巧整的画派则以景象壮阔、作风细密、色彩辉煌著称，恰好成为对水墨苍劲一路的缓冲。二者各擅胜场，如双峰并峙，相映成趣，丰富了当时山水画的表现技法，为人们提供了多方面的审美需要。

为了更深入地认识二赵的绘画艺术，下面我们首先着重分析赵伯驹；关于赵伯骕，则附在后面另做评述。

按《画继补遗》曾提到赵伯驹"享寿不永""故其遗迹，于世绝少"。然而我们所见到的宋、元、明、清的题咏和著录，牵涉到赵伯驹的作品有数百件之多。这里面无疑有不少赝作。但在原件大都失传、无从考订的情况下，这些题咏和著录仍不失为重要的参考资料。

关于赵伯驹的人物画，《图绘宝鉴》称其"精神清润，能别状貌，使人望而知其详也"。例如他画的《兰亭图》，摹写东晋永和九年四十二人禊集于兰亭的仪形风度，纤丽微密；《释迦佛行像》则"广目深眉，螺发大耳，耳垂二大金环，螺髻而虬发，顶有肉髻，左眉放光一道，衣纹腹腿隐隐可见。笔法极佳，宛然西域一胡僧"。但最为人们称道的还是他为径山道场所画的五百罗汉像。这个事迹颇带传奇的色彩。据说赵伯驹接受画像的邀请后，"直宿务中，梦有王者传呼入谒，车骑甚整。方理冠屦，王已造前，揖而言曰：'湛然（湛然，赵伯驹的岳丈）相委，山中所仰，须烦精专甚善，以眷属栖托，敢尔相祝。'将去，犹迟留曰：'愿加意。'赵恍惚未知所对，遂寤，亟省适梦，索其风貌，则径山龙君之神遇也。乃涤虑澡思，顿革夙倦，却去荤茹，自昕及昏，入不思议，至忘食息。轴写五身，百轴而足，庄严采翠，微妙清净，行道入定，起坐顾瞻，笑颜愕睇，欲立反观，骑跨仪形，升降神变，道韵清穆，凝表睟瞻，高出尘外，意蹈大方。肃容谛视，无不周尽体制。香云萦拂，便如会方广中。诚旷代之神品，极当时之能事"。龙君感梦也好，"涤虑澡思"也罢，其实只是说明他进入了一种不

拘物态、无媚世情的迷惘境界，虚静恬淡，寂寞无为，完全沉浸在意象的构思中，这是最纯粹的艺术创造境界。所谓"澄怀观道，静以求之"，若萦萦世念，澡雪未尽，"皇皇鹿鹿，终日骎骎马足中，而欲证乎静域者，所谓下士问道，如苍蝇声耳！"这五百罗汉像后来不慎遭火灾，所存仅三十轴一百五十身，时人竟以为妙画通灵，以至"天遣六丁下取将"或"大士厌浊世之熏莸，欲脱迹方广云烟之际"。

关于赵伯驹的山水画，除了青绿富贵的一面外，还有小景野逸的一面。这种对立的统一，启示我们对艺术个性、风格即人格等美学命题必须做多层次、广角度的立体认识，切忌简单化、一刀切。不妨先看他的小景画：

> 鹨鸹喧柳阴，生鹅乐清泚。
> 竹风递荷气，长夏凉如水。
> 王孙翰墨仙，丹青绝纨绮。
> 何当著幽人，艇子沙头舣。

> 清游不知倦，危坐偶忘还。
> 兀兀歆沙石，离离隔浦山。
> 思将云共远，心与水俱闲。
> 怅望丹青里，高风邈可攀。

翰墨幽淡，绝去绮纨，思共云远，心与水闲——这是何等

萧散旷绝的气象！简直令人难以想象竟是出于以金碧青绿闻名于时的赵伯驹之手！回头看他的青绿山水所展现在人们面前的，就完全是另一番气象：

> 宋室有千里，疑自蓬莱宫。
> 绘事发天性，深研境益工。
> 山高藏古磴，洞古青蒙丛。
> 秋风遍林壑，万树叶欲空。
> 唯有松与石，不改岁寒穷。
> 行行何处客，岂是商山翁。
> 临江有虚阁，一望波溶溶。
> 轻舟徐荡漾，西岭夕照红。

> 盘回虚阁凌空起，苍郁长林来雨繁。
> 仙姬仙客居绝境，试展殊觉晴云翻。
> 璚馆芙蓉罨画山，天香缥缈碧云闲。
> 鹤巢松顶藤花落，一任山人指顾间。

虚阁璚馆，长林苍松，天香缥缈，瑶姬仙翁，一派承平盛世的景象。这是人间仙境——王家宫苑的真实写照，例如从周密《武林旧事》的记述中，我们就不难找到赵伯驹青绿山水画的粉本。这样的绘画，在当时间接地起到了为宋高宗的新政权歌功颂德、粉饰太平的作用，无怪乎高宗皇帝要对这位王侄画

家另眼相看、优礼有加。

据安岐《墨绿汇观》记赵伯驹的一幅《江天客舫图》云："青绿山水，大着色，落墨纤劲，取法古人，傅色古艳，兼用泥金渲染。图作江天阔渺之景，波容宛若细鳞，下右角作坡陀平岸，密柳浓荫，其间水阁幽深，纸窗高掩，下泊客舫，内有朱衣者，对面五峰耸峙，飞鸟成行，蓼花菰草，于沙渚水际之间，精妙绝伦。"看了这一段文字，你也许会以为这是一件长卷巨幛；其实，它只不过"高一尺二寸五分（合今约 40 厘米），阔一尺四寸五分（合今约 46.4 厘米）"！如此繁复的景物，一一摄取到盈尺的画幅中，不凌乱、不窘塞，而是层次井然、咫尺千里，这需要何等精描细写的功力、惨淡经营的匠心！难怪大鉴赏家安岐，也要叹为"精妙绝伦"了。如果说，"小构图，大章法"是赵伯驹青绿山水的一大特色，那么，不妨认为他的另一特色是"大构图，细功夫"。有人认为"毫末无遗恨，少陵（杜甫）千古细心妙语，阅千里奇绝处，似过之"，此语足以当之。不过，对他这一特色的认识，单纯着眼于题咏、著录的文字记载总感到不够充分，而必须落实到具体的画迹才能更深入一层。

赵伯驹的传世画迹，今天还能看到的以《江山秋色图》（图 2）最具典型性。该图绢本，纵 55.6 厘米，横 324 厘米，无款印。至迟在明初已定为赵伯驹作，曾经明内府收藏；清初为梁清标所有，后入乾隆内府，《石渠宝笈初编》著录，现藏故宫博物院。旧题《江山秋色图》，但从图中山间水滨盛开的

夭桃、山茶来看，应以"春色"为是。又，徐邦达《中国绘画史图录》影印此图，定为"北宋高手佳作"，理由是："伯驹画虽未见真本，但以其弟赵伯骕画《万松金阙图》和元钱选、明仇英几种仿赵山水画来做旁证，似乎形式有所不同。伯驹画大致应是工中带拙，介于画工与文人画之间的一种风格；此图则精细工丽，全属北宋院体，不能与之合流，故难从旧称。"事实上，赵伯骕、钱选、仇英的青绿山水，风格也各不相同，如果根据他们的画迹可以否定《江山秋色图》为伯驹所作，那么，据其中任何二人的作品不也可以否定第三人的真迹？因此，本文仍从旧说。

此图描绘初春辽阔的山川郊野，天高云淡，重峦叠嶂，丛林回环，碧水曲折，盘旋委曲，移步换形。其间更有山庄院落，亭台楼阁，车马舟桥，行人如蚁，真是包罗万象，气魄宏大。卧游其中，令人神飞思扬，应接不暇；画得笔笔细腻，功力非凡。

作为画面主体的山峦，"其形欲耸拔，欲偃蹇，欲轩豁，欲箕踞，欲盘礴，欲浑厚，欲雄豪，欲精神，欲严重，欲顾盼，欲朝揖，欲上有盖，欲下有乘，欲前有据，欲后有倚，欲上瞰而若临观，欲下游而若指麾"，厥状不一，变态万方。画法则以细劲的墨线空勾，骨体坚实；略作小斧劈皴，疏密有致，悉合阴阳；赋色用花青、赭石打底，复以石青、石绿罩染，浓艳处似宝石泛光，莹莹浮动，但大体轻淡，使石青、石绿与花青、赭石呈自然过渡，更不隐去勾皴的墨骨，与王希孟

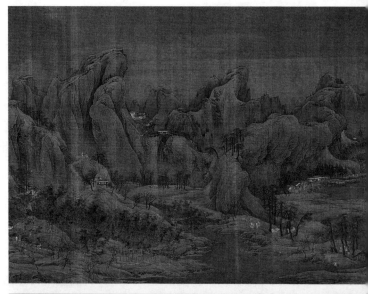

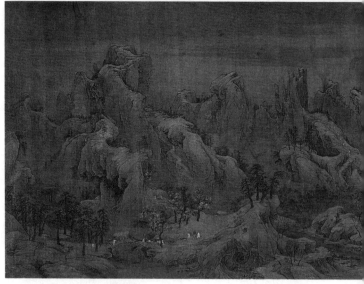

图 2　赵伯驹　江山秋色图

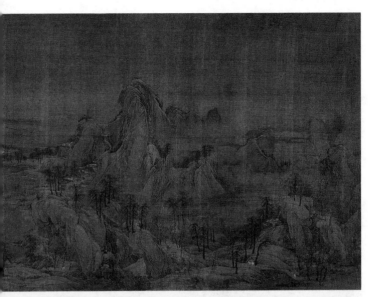

的一味满涂显然不同，在青绿山水中可谓别开生面。唐岱《绘事发微》论山石着色有云："着色之法贵乎淡，非为敷彩暄目，亦取气也。青绿之色本厚，若过用之，则掩墨光以损笔致。以至赭石合绿，种种水色，亦不宜浓，浓则呆板，反损精神。用色与用墨同，要自淡渐浓，一色之中更有一色，方得用色之妙，以色助墨光，以墨显色彩。要之，墨中有色，色中有墨，能参墨色之微，则山水中之装饰无不备矣。"观此图，不难悟到这一段画理的妙谛。

作为山之"血脉"的水流，"其形欲深静，欲柔滑，欲汪洋，欲回环，欲肥腻，欲喷薄，欲激射，欲多泉，欲远流，欲瀑布插天，欲溅扑入地，欲渔钓怡怡，欲草木欣欣，谷挟烟云而秀媚，欲照溪谷而光辉"。画法则以石青铺染江面，清澈澄碧，微风不动，真实地再现出"春来江水绿如蓝"（白居易句）的动人意境，令人"能不忆江南"！

作为山之"毛发"的林木，以松、竹、桃为主，浓翠欲滴，浅红欲燃，依山起伏，随水抑扬，把山山水水装点得更妩媚、更多姿。画法以双钩作枝干，没骨点花叶，极为生动活泼；有些杂树，系画好坡石后临时添加，所以细看真迹，坡石的轮廓线反而穿过树干——这与北宋画院众工"必先呈稿，然后上真"的刻意求工态度显然不同，如果画家没有一定的创作自由，一般是不会如此处理的。又，图中的碧桃、山茶穿插而植，则是出于临安（杭州）郊野的真景写生，此种景观至今仍随处可见。凡此种种，都可作为此图出于赵伯驹之手的旁证。

作为山之"神采"的烟云，或淡抹天际，或蒸腾弥空，或缭绕山腰……画法以淡墨空勾或黛青烘天衬托而出，显得闲逸舒畅、灭没无拘，缠绵多情，融怡欲笑。

掩映于山峦间、竹树中、溪流旁的亭台楼榭，或翼然壮丽，或宁谧清幽，既标领了江山的胜概，又告诉我们眼前的境界不仅可行、可望、可游，而且可居。画法界画工整，折算精确，石青染瓦，白粉涂壁。史载其弟伯骕"尝画姑苏天庆观样进呈，孝宗书其上，令依原样建造"。观此图可证此说不诬。

图中有车马行旅、登山越岭者，有闲步竹径、放牧林间者，有荡舟江上、待渡岸际者，有垂钓水滨、倚阁遐思者……虽小如蚁豆，而须眉表情隐约可见。画法双钩后点染青绿、白粉，笔简形具，神意自足。

综观全卷，用笔纤细而不浮佻，赋色艳丽而不庸俗，比起唐人来要规整些，比起北宋院体如王希孟来又要活泼些。这种较为自由、清淡的作风，应该认为正是赵伯驹的新创造，代表了传统青绿山水画的一个新水平。

姜开翔在《自然美和艺术》中提出：自然美的形态及其在艺术中的反映，"按其形态可分为两大类，一类为雄伟美（壮美），一类为秀婉美（秀美）"。"什么是雄伟美？就是形态壮大而宽阔的自然现象，给人以惊心动魄或开阔胸怀之感。如峻峭的山峰，浩瀚的海洋，苍郁的森林，高阔的星空，挺拔的青松，红日高悬，夕阳晚照等自然景象"，人们在这种美的享受中，"深感到个人的渺小，一种赞佩之情支配着自己，唤起了

强烈的自尊心和自信心"。"什么是秀婉美？就是形态娇而小或秀而雅的自然景物，给人一种赏心悦目、清神洗耳之美感。"如果说，赵令穰的江湖小景画是北宋山水画坛"秀婉美"的典型，那么，赵伯驹的青绿山水则是南宋山水画坛"雄伟美"的宏构。面对这样的图卷，你会由衷地感到祖国河山的壮美——一种民族的崇高感与自豪感不禁油然而生："江山如此多娇！"

附：赵伯骕

赵伯骕（1123—1182），字希远，一作晞远，伯驹弟，子笈第四子。高宗绍兴间任浙西安抚司干官；孝宗隆兴二年（1164）进兵马钤辖；乾道六年（1170）假泉州观察使，七年（1171）奉使金国；淳熙五年（1178）提点浙西刑狱，九年（1182）升提举宫观，在政治舞台上是一个相当活跃的角色。这一方面是因为孝宗即位之初，有意恢复北土，而伯骕议论激昂，胆识过人，正是可用之才；另一方面孝宗是太祖的七世孙，与伯骕是同祖兄弟，他为了防范太宗后裔擅权、巩固自己的政权而重用伯骕，就更在情理之中了。

据历代的题咏、著录，赵伯骕一生的画作极少；今天所能看到的更是凤毛麟角，故宫博物院所藏《万阙金松图》（图 3）是唯一可以确认的真迹。

此图绢本重色，纵 27.7 厘米，横 136 厘米，无款印，后纸赵孟頫鉴题，定为赵伯骕所作。现藏故宫博物院。展开画

卷，首先映入我们眼帘的是一轮明月从万顷碧波中喷薄而出，霞光辉映，海天一色，一派雄伟壮丽的气象。勾勒波纹，宛转流畅，节奏感强，略无迟滞拘板之弊，却有汹涌澎湃之势。一声鹤唳穿过涛声，把我们引向一个更为奇谲诡丽的海岛仙境。这里山峦绵亘，长松夭矫，碧桃欲燃，珍禽翔集，琼楼金阙……山的画法不勾轮廓，不皴阴阳，而以浅绿横扫打底，再用横、竖苔点积点成形，表示山上满布松树，复以黛青、墨笔晕染，分出远近明晦，云光岚影，空蒙恍惚，云蒸霞蔚，变幻莫名，酷似董北苑、米元晖的"落茄""云山"画法。山坳曲径和山脚沙滩皆用重色，并以泥金钩染，耀人眼目。金阙朱栏则用"没骨法"，直接勾金傅色而成，微霞山巅，如画龙点睛，顿觉态势生辉。整个画面，将勾勒和没骨、金碧和水墨、工笔和写意、单纯简洁和精细入微巧妙地交融于一体，大变勾斫之迹，在传统青绿山水中别树一帜。安岐《墨缘汇观》以为"设色布景，全法大李将军，笔法气韵若董源，山势点苔类小米，乃画苑中奇品，生平仅见者"，洵为确论。

四、影响和评价

明代董其昌评论传统的山水画派，倡为"南北二宗"之说，以唐代工维作为南宗的鼻祖，二李（思训、昭道）作为北宗的开山。关于这一理论的"功过是非"，这里不做讨论；有趣的是，本书所介绍的两位宋朝宗室画家于"南北二宗"恰好

图 3　赵伯肃　万松金阙图

各传一脉：赵令穰主要祖述王维，赵伯驹大体宪章二李。需要补充指出的是，在董其昌的"二宗论"中，并无赵令穰的一席之地，尽管他在其他地方一而再、再而三地提到赵令穰。这可能是因为赵令穰的江湖小景画是一种"边缘画科"而置之不论，也可能是一时的疏忽所致。事实上，在"二宗论"中这种疏忽是不少的。于是，董其昌的朋友陈继儒出来补充说："山水画自唐始变，盖有两宗：李之传为宋王诜、郭熙、张择端、赵伯驹、伯骕，以及于李唐、刘松年、马远、夏圭，皆李派；王之传为荆浩、关仝、李成、李公麟、范宽、董源、巨然，以及于燕肃、赵令穰、元四大家，皆王派。李派极细乏士气，王派虚和萧散，此又慧能之禅非神秀所及也。"这段话虽然是错误百出，但涉及赵令穰和赵伯驹的位置无疑还是允妥贴切的。

赵令穰之后，其画派少有继者。有人认为倪云林的山水与令穰有渊源，其实是"师其意不在迹象间"，藩篱大撤、体貌迥别。此外，南宋刘李马夏的雨村烟滩，隐现于迷离雾气间的坡陀洲渚画法，显然也与赵令穰有关，但赵的婉约笔法，到了刘、李、马、夏手里却化成了苍劲刚健。总之，赵令穰的画格是突然地勃起，又悄然地绝响了。今天，我们吟诵宋人题咏江湖小景画的大量诗作，不能不感慨描绘这般境界的画笔和画格的失传。

赵伯驹的情况就不同了，传他这一派的，除了他的弟弟赵伯骕外，还有他家的皂隶赵大亨、卫松等："赵大亨，乃二赵皂隶，每供其昆仲研朱调粉，遂亦能画。……大亨之画，至

得意处，人误作二赵笔迹，倍价收之。"今辽宁省博物馆所藏《徽省黄昏图》，为赵大亨的真迹。"卫松，亦二赵昆仲之皂隶，尝供役使，遂多获其遗稿，且熟识其行笔意及傅色制度，与赵大亨每仿二赵图写，皆能乱真。"元代钱选也学赵伯驹，以青绿巧整擅场（图4）。同时的赵孟頫也精于此道，而且也以赵伯驹为宗，恽寿平以为"规摹赵伯驹，小变刻画之迹，归于清润，此吴兴（赵孟頫）一生宗尚如是，足称大雅"。逮至明代，仇英画青绿山水，更被誉为"伯驹后身"——这些都是绘画史上卓然的大家，他们的成就无疑增添了赵伯驹画派的光彩。

可是，画派的传承是一回事，而评价又是一回事，二者往往是不相平行的。

赵令穰生活在文人的圈子里，而文人习气多喜相互标榜吹捧，兼有诗文传之后世，扩大影响，所以尽管人数不多，能量极大。加上元代以后，"南宗"文人画处于画坛的压倒优势，所以赵令穰在人们心目中的地位日趋崇高，更加巩固。文人画的一个重要特点是表现所谓"逸气"，而赵令穰的画正是逸气横溢，铅华洗尽。前文提到钱杜《松壶画忆》对他的评价就是"足称逸品""逸品中之最上乘"等等。从逸的角度，有人甚至认为赵令穰的品格要高出王诜一筹："赵（令穰）与王晋卿（即王诜）皆脱去院体……然晋卿尚有畦径，不若大年之超轶绝尘也。""赵大年……秀洁妍雅，得工维家法，王晋卿、郑僖辈皆不能及。"

至于赵伯驹，在当时虽然有他的皇帝叔叔撑腰褒赞，但

图 4　钱选　山居图

终因属"北宗",所以不受文人青睐。即如董其昌,一面称许他"精工之极,又有士气",一面又表示"此一派画殊不可习,譬之禅定,积劫方成菩萨,非如董(源)、巨(然)、米(芾)三家,可一超直入如来地也"。

如前文所述,赵令穰、赵伯驹的画派分别代表了传统审美趣味中"秀婉美"和"雄伟美"这两种不同的类型:前者如洞箫鸣咽,使人心安恬愉悦,其情调幽淡清静;后者如金鼓齐鸣,使人心昂奋激扬,其情调浓丽壮大。二美并峙,各有千秋,不可替代。从一个人的欣赏习惯来说,固然不妨厚此而薄彼;但从画史的角度,从社会不同层次的审美需要而言,二者都是民族文化宝库中的优秀遗产,应该得到同样的珍视和发扬。

（1984 年）

第十讲　法常考

一、众说纷纭的悬案

法常是南宋末年最负盛名的禅宗画家，关于他的生平行状，在历代书传中有多种说法，尤其是他的俗姓、里籍、禀性、事迹、生卒年岁等，更多混乱，难能统一。这方面的研究，日本美术史界关注较早，工作也做得比较深入，但所据材料不一定完全可靠，互相矛盾之处，亦复不少。遗憾的是，这些材料的原件，在国内大都无法见到，所以殊难做出孰是孰非的判断。

国内学术界对这一问题做过比较认真的考订的，有宗典先生的《中国画史上崛起的三画僧》和徐邦达先生的《僧法常（牧谿）传记订正》二文。前文发表在《朵云》（上海书画出版社）第一期上，后者收在作者的《历代书画家传记考辨》（上海人民美术出版社）一书中。由于所据材料有限，有的是辗转传抄第二手的材料而未见原件，所以颇多存疑阙如，尤其对法常的生平，依然未能彻底明确。

我以为，对这一问题的考订，首先应以国内所能见到的文献资料为依据，通过排比、梳理、去伪存真，得出一个虽然粗略但却比较可靠的鉴判；然后再结合日本学者的有关研究成果，勾勒出细部的情节，这样来为法常立传，或许更真实可信些。

1. 中国文献中的法常

关于法常生平事略的记载，中国文献中的资料远没有日本方面来得丰富、详细，但却比日本方面某些没有价值的传讹要朴实得多。特别是距离法常时代较近的一些著作，其价值无疑也更高。兹逐一考订如下：

（1）庄肃《画继补遗》卷上：

> 僧法常，自号牧谿。善作龙虎、人物、芦雁、杂画，枯淡山野，诚非雅玩，仅可供僧房道舍，以助清幽耳。

庄肃，字幼恭，号蓼塘，松江人，生活于宋末元初。《画继补遗》成书于元大德二年（1298），是补续邓椿《画继》的一部南宋画史，也是最早记载法常传略的文献。

（2）吴大素《松斋梅谱》卷十四：

> 僧法常，蜀人，号牧谿。喜画龙虎、猿鹤、禽鸟、山水、树石、人物，不曾设色。多用蔗渣草结，又皆随笔点墨而成，意思简当，不费妆缀。松竹梅兰，不具形似，荷芦鹭

雁，俱有高致。一日造语伤贾似道，广捕而避罪于越丘氏家。所作甚多，惟三友帐为之绝品。后世变事释，圆寂于至元（1270—1294）间。江南士大夫处今存遗迹，竹差少，芦雁亦多赝本。今存遗像在武林长相寺中，有云爱于北山。

吴大素，字季章，号松斋，会稽（今浙江绍兴）人，生活于元至正十一年（1351）前后。《松斋梅谱》约写刊于至正初年，流传于日本，国内图书馆已无有收藏，仅见于清代黄虞稷《千顷堂书目》，作十五卷。日本学者研究宋元画史多引用其中的记载；关于法常一段，在王冶秋《画史外传》（《文物》1965 年第八期）中由日文译回，译文中"三友帐"作"三反帐"，王文"疑为三幅屏帐"，"系指三幅一堂画而言"，非是。1981 年，陈高华先生参加中国社会科学院考古、古代史学者代表团访日，询及此书，东京大学东洋文化研究所铃木敬教授以复印本相赠，"友"字形迹模糊，不可辨认。此据日本株式会社讲谈社昭和五十二年（1977）版《水墨美术大系》第三卷《牧谿·玉涧》中户田祯佑《牧谿序说》的引文作"三友帐"；户田氏解释"三友"，指松、竹、梅"岁寒三友"，应该是正确的。

（3）夏文彦《图绘宝鉴》卷四：

僧法常，号牧谿，喜画龙虎、猿鹤、芦雁、山水、树石、人物，皆随笔点墨而成，意思简当，不费装饰。但粗

恶无古法，诚非雅玩。

夏文彦，字士良，云间（今上海松江）人，约生活于元末明初。《图绘宝鉴》成书于元至正二十五年（1365），辑载从三国到元代的画家史传。

（4）汤垕《画鉴》：

近世牧谿僧法常作墨戏，粗恶无古法。

汤垕，字君载，号采真子，山阳（今江苏淮安）人，生活于元代中期。《画鉴》约成书于天历五年（1328），是一部画品著作，鉴评六朝至元初各家名迹。

以上所记大体相同，而以《松斋梅谱》最为详细，是中外学者一致认为确凿可信的。现在我们从日本收藏的《观音图》（真迹）自识"蜀僧法常谨制"的名款，《虎啸风烈图》（真迹）自识"成淳己巳（1269）牧谿"的年款，以及台湾地区收藏的《写生卷》（赝本）自识"成淳改元（1265）牧谿"的年款，证明法常号牧谿，系蜀人，生活于宋末元初是毫无疑问的。

清彭蕴灿《历代画史汇传》中关于法常的事迹，则据陶谷《清异录》增加了"西湖长庆寺杂役僧""性英爽，酷嗜酒，寒暑风雨常醉，醉即熟寝，觉即朗吟"一段文字。徐邦达认为，陶谷是五代宋初人，根本不可能为活动于宋末元初的画僧法常作传；且《清异录》所载法常为"河阳（今河南开封一带）

人"，与画僧法常显然是异代同名人。这意见无疑是正确的。

又，近人孙黯公《中国画家人名大辞典》则称法常为"开封人，俗姓薛氏""天台万年寺僧"。徐邦达以为出于陈垣《释氏疑年录》："嘉兴报恩寺法常（来自《指月录》卷三十），开封薛氏居正裔，宋淳熙七年庚子（1180）卒。"下陈垣有考："《明僧传》作'绍兴庚子卒'，《新续僧传》因之。绍兴无庚子。《指月录》作'宣和庚子'，然师'宣和七年下发'。据《五灯会元》十八本，单作'庚子'，无年号。……今定为淳熙七年。"显然，这位法常也与画僧法常无涉。

又查《中国人名大辞典》，共得三位僧人法常，两位为唐僧，故不论，第三位法常为：

> 宋僧，开封人，薛居正之后，号牧谿，宣和间（1119—1125）依长沙益阳华严轼公得度，深慕大乘，不斥小乘，游方至天台（今浙江台州）万年寺，参谒雪巢，一见机语契会。绍兴间（1131—1161）语众曰："吾一月后不复留矣！"至期，书《渔父》词于室门，踟趺而逝。法常性英爽嗜酒，又精于绘事，山水、人物、鸟兽，俱随笔点墨为之。

按"踟趺而逝"以前，基本上是"天台万年寺"法常的事迹："牧谿"之号，当袭自画僧法常；"薛居正之后"云云，又与"嘉兴报恩寺"法常相混淆。但其卒于绍兴间，又与淳熙七

图 1　法常　观音图

图 2　法常　猿图

图 3　法常　鹤图

年庚子不符，则俗姓薛氏、开封人、生活于北宋末、南宋初的法常可能亦有二人，不过都与画僧法常无关。至于"法常性英爽嗜酒"而后及"精于绘事"云云，又显然是将《清异录》所记酒僧法常与我们所要研究的画僧法常混为一谈了。

2. 日本研究中的法常

昭和十三年（1938）出版的日本人金原省吾所撰《中国绘画史》，据《丹青记》增加了不少有关法常的材料。书中称法常俗姓李氏，为西湖长庆寺杂役僧，五十岁后闲居寺门外，理宗嘉熙三年（1239）卒，年六十三岁：他是无准师范的弟子，与日本来华学习佛法的圣一国师是同门师弟兄，圣一于理宗淳祐元年（1241）还国，携去了法常的《观音图》（图1）、《猿图》（图2）、《鹤图》（图3）等等。

对此，徐邦达认为："《丹青记》已为佚书（可能日本有），无法探其是否初源。但此僧法常据云卒于理宗嘉熙二年（1238，按：应为嘉熙三年1239），也比咸淳五年要早得多。"因此，与画僧法常也不能是同一人。——这一意见是值得商榷的。

我们知道，日本流传法常的画迹甚夥。能阿弥祖孙所编《君台观左右帐记》著录其作品达104件之多，在画坛上影响极大，以致被评为"画道大恩人"（《国宝全集》第六辑解说），有关法常的生平，他当然不会比我们知道得更少。如早于金原氏《中国绘画史》的大村西崖《中国美术史》（明治三十四年1901出版）亦云：

　　法常，嘉熙三年殁，六十三岁，蜀人，初系举人，后
为僧，居于西湖。

　　法常年轻时曾中举人，这又是一条新的资料，但来源不
明。这且按下不表。可以明确的是，圣一携去日本的《观音
图》《猿图》《鹤图》，现在还完好地保存在京都大德寺内，成
为我们品评法常禅画艺术的主要根据。关于这三轴画的流传，
据日本《正法山志》的记载，先为足利家所有，后归今川义
元，义元殁后，今川家庙妙心寺第三十五世住持太原崇孚为
纪念义元，筹建妙心寺的山门，遂将它们作为等价物施于大
德寺：

　　　　太原寄附画钱与大德、妙心：太原和尚将牧谿《观音
　　像》、左右《猿》《鹤》图三幅，复孔方五十贯文，先告
　　妙心知事曰："或画或钱，一纳于大德，一纳于妙心，唯
　　请纵其所欲焉。"时妙心未有山门，欲造营，财用乏矣，
　　依之受孔方五十贯，为造门之基本矣。太原便寄纳三轴画
　　于大德，至今为珍藏焉。

　　所以，可以肯定无准的弟子、圣一的同学、《观音图》《猿
图》《鹤图》的作者、俗姓李氏的法常就是我们所要讨论的画
僧法常。

　　只是有三个问题需要进一步加以讨论：

（1）关于无准和圣一

无准师范（1178—1249）即临济宗破庵派的长老佛鉴禅师，俗姓雍，剑州（今四川剑阁梓潼县）人。少年出家，初师大慧派的无用净全、拙庵德光，后转入虎丘破庵派的破庵祖先门下。破庵派到了他的手里，广泛地与士大夫阶层相过从，并进入宫廷向王子"对御说法"，迅速地成为一个贵族化的禅宗教派。据同时刘克庄的《径山佛鉴禅师塔铭》："绍定五年（1232）奉诏住径山（原大慧派的道场，天目山万寿寺），赐号佛鉴；次年寺毁于火，师悉力拮据，不三年复旧观，理宗书匾'万年正续之院'。淳祐元年（1241）再毁于火，日本遣使资助，不数年，寺再成。淳祐己酉（1249）二月二十八日蜕，葬于圆煦庵，自号'无二佳'。"圣一国师即圆尔辨圆（1202—1280），日本京都东福寺临济宗的开山祖师，赐号'圣一国师'。圣一于端平二年（1235）入宋从无准学禅法，归国之年正是刘克庄《佛鉴塔铭》所记径山寺再毁于火的那一年（1241），持有无准于嘉熙元年丁酉（1237）所书印可证，及戊戌（1238）日僧久能尔为无准所画的顶相肖像，上有无准的自赞；此外，还有无准致天堂头长老的书简，答谢"日本遣使资助"之举。

我们知道，宋朝禅宗在收徒时，其师常将自己的肖像赠予弟子，作为师徒关系的证明。因此，圣一作为无准的法嗣是毋庸置疑了。而圣一既自称与法常同学，并携去了法常的真迹画卷，则法常为无准的弟子也就无可怀疑。

事实上，以法常为无准弟子，并不自金原省吾《中国绘画史》始。《丹青记》虽不可见，但室町时代（14—16世纪）足利将军画库的著录《君台观左右帐记》在国内却可间接看到，在"东北帝大本"（东京帝室博物馆本）的"画家部"中分明记着：

> 上上，法常号牧谿，无准之弟子，龙虎、猿雀、芦雁、山水、树石、人物、花果折枝。

此外，《卧云日件录》"宽正七年（1466）五月七日"条下记：

> 等持寺院主梅室来，话次，及北野天神参无准事。梅室曰："某童年侍胜定相公五年，大内德雄（盛见）居士就正禅院，奉请胜定院殿。德雄以天神像献相公，先谓某曰：'此像珍秘久矣！今日相公辱来临，殊以献之。'盖牧谿笔、无准赞，赞有小序云云。某特以呈相公，细述德雄意。时严中和尚隔墙闻此，问某：'其赞如何？'只诵三、四句曰：'凌宵峰顶梦醒后，袖里梅花遍界香。'其余不记。"严中曰："唯此二句足。"云云。

又，《蔗轩日录》"文明十六年（1484）十月二十七日"条下记：

真秘牧谿所画佛鉴半身小画像，精妙惊人。

上述记载，距离圣一、法常的时间都比较近，故比较可信。虽然，法常画、无准赞的《北野天神像》及法常画的《佛鉴（无准）半身小像》均不可见，而且很可能是伪品，但至少说明在当时人包括作伪者的心目中，对于法常与无准的关系是不存在疑问的。

徐邦达在《订正》中对金原氏的意见持否定态度的理由，除卒年不符外，还有一点是金原氏所称李姓法常，没有提到牧谿之号。而上引日本早期资料，恰好都是有牧谿之号的。

（2）关于法常的生卒年

认为法常卒于"嘉熙三年六十三岁"，无疑是不确的，因为事实上法常在咸淳间还在作画，至元间还在活动。联系前引《松斋梅谱》的记载，也许法常五十岁后直接接触到当时的社会政治，因不满于贾似道的祸国殃民而造语伤之，在贾似道党羽的追捕下，不得不隐姓埋名于"越丘氏家"，而人们竟误认为他已经死于贾氏的暴政之下了——不过，这一年不应是嘉熙三年己亥，因为当时贾似道尚未发迹；而可能是度宗咸淳五年己巳（1269）。造成这一错误的原因，或许是由于干支相近所致——如果这一推测可以成立，则由咸淳五年六十三岁逆推其生年，当在宁宗开禧三年（1207）前后。

又按贾似道，《宋史》有传。台州（今浙江临海）人，字师宪，理宗贾贵妃之弟，淳祐九年（1249）为京湖安抚制置大

使，次年移镇两淮；开庆元年（1259）以右丞相领兵救鄂州（今湖北武昌），私向蒙古忽必烈乞和，兵退后诈称大胜。此后专权多年，至度宗时（1265—1274）权势更盛，封太师、平章军国重事，朝廷大政悉在西湖葛岭私宅中裁决。法常同他的斗争，当在此时较宜。德祐元年（1275），元军沿江东下，他被迫出兵，大败，旋被革职放逐，至福建漳州木绵庵为监送人郑虎臣所杀。在贾似道权势煊赫的时候，法常敢于挺身加以反对，可见他是一位有骨气、有正义感的禅僧。积极地参与人生，以现实生活为修业的道场，这正体现了禅宗僧人与佛教其他宗派的"超尘脱俗""不食人间烟火"迥然不同的处世态度。遗憾的是有关这方面的情况，没有更多的文献资料可供我们研究。

法常的卒年，据户田祯佑《牧谿序说》引铃木敬的考订认为，法常的好友无文道燦所撰《无文印》中没有追悼法常的诗文，而栖隐西湖畔的道士马臻《霞外诗集》中却有暗示法常已于多年前去世的题画诗；无文卒于前至元七年（1270），《霞外诗集》约成于大德（1297—1307）初年——因此，法常的卒年当在1270年之后，1297年之前。目前，日本学术界一般以法常卒于至元二十八年（1291）前后，这与前引吴大素《松斋梅谱》等所记是大体吻合的。

按《无文印》且不论，《霞外诗集》中暗示法常去世的题画诗在卷九，题为《题常牧谿山水卷》：

> 高林众木秀，延眺极秋阁；
> 川明宿雾敛，岩迥飞淙落。
> 弱龄见手画，此士久冥漠；
> 万里岷峨风，空待辽天鹤。

这首诗有多处值得注意。"弱龄见手画"中的"弱龄"当指马臻自己。马臻，字虚中，又字志道，杭州人，生卒不可考，约生活于宋末元初。年轻时"书剑辛勤历，轻肥少壮便；浪游春富贵，醉舞月婵娟"（《述怀五十韵》，《霞外诗集》卷五），过着世家公子的生活；宋亡后出家为道士，兼擅绘画；14世纪初尚在世。马臻在"弱龄"时已亲见法常作画的情境，不仅说明二人交往之早，而且旁证了法常"此士久冥漠"的"士"的身份，以及法常由四川来到杭州的时间约略也在马臻"弱龄"前后。"万里岷峨风，空待辽天鹤"两句，既暗示了法常的去世，又点出了他的里籍是在西蜀"岷峨"。"辽天鹤"的典故见旧题陶潜《搜神后记》卷一《丁令威篇》：丁令威本辽东人，学道于灵虚山，后化鹤归辽。时有少年举弓欲射，鹤乃徘徊空中而言："有鸟有鸟丁令威，去家千年今始归；城郭如故人民非，何不学仙冢垒垒。"遂高上冲天。后世便以"辽天鹤"指喻重游故乡之人。此外，诗题中"常牧谿"的称号，也与日本文献相合。凡此种种，均可与前文所考订及后文将考订的内容相为印证。

（3）关于法常的身份

以法常为"西湖长庆寺杂役僧"是值得怀疑的，该说当袭
自《清异录》卷四。法常应是有身份的禅僧。我们知道，临济
宗破庵派到了无准师范手里，便一跃而成为一个贵族化的禅宗
宗派，无准与官僚士大夫和宫廷的关系极为密切，这种关系当
然也直接影响到他的嫡传弟子。如果法常没有特殊的身份而
只是一个不起眼的"杂役僧"，又哪里来当面直斥贾似道的机
遇？又何至于当面直斥贾似道而能幸免于血溅当场？上引马臻
题画诗称法常为"士"，前引大村西崖《美术史》称法常年轻
时曾中举人，吴大素《松斋梅谱》称法常去世后"江南士大夫
处今存遗迹"，等等，都可以旁证法常的学识素养和交际身份。

那么，他在禅林中究竟又有怎样的地位呢？

宗典先生在他的论文中曾提到日本渡元僧默庵灵渊《空
华日工集》中所称"六通寺开山"的牧谿：默庵于泰定三年
（1326）来华，巡礼诸佛寺，在净慈寺遇莹玉涧，在六通寺
"访牧谿再来"；据楚石梵琦（1291—1371）《送别诗》，默庵
于至正五年（1345）客死杭州。——据此认为默庵所说"六通
寺开山"的牧谿与画僧法常无涉，因为默庵来华之日，法常已
去世多年，不可能开山六通寺，更不可能与默庵相会。

我的看法正好与此相反。

我曾向宗先生请教资料的来源，据称是转引自有关日文资
料，《空华日工集》中的原文如何？楚石《送别诗》的内容又
如何？宗先生自己也不得详知。

《空华日工集》也许指《空华日用工夫略集》，此书非默庵所撰，而是室町时代的义堂周信所撰，系记录足利幕府内务的一部史料专集，涉及中日文化、绘画交流之处不少。又按默庵灵渊，生年不可考，但他于1326年来华、1345年客死杭州事是确实的。当时的日本正掀起一股"牧谿热"，默庵一生景仰、追踪牧谿画法，在日本享有"牧谿再世"的称誉。如果《空华日工集》关于其"访牧谿再来"的记载确凿无误，那也应该是访牧谿的法像或其他遗迹，而不是真的与牧谿会面。因此，不足以据此而否认默庵所称牧谿与画僧法常的同一性，事实上，根据当时禅宗的师承观，确有以参拜老师的顶相法像作为宗派传承关系的依据的，所以在日本文献中，将这种因景仰而异代私淑的心印关系直书为似乎是嫡传关系的例子，也并不少见。如略晚于默庵的可翁，在西村真次的《日本文化史概论》第八章中，便被这样论及："在此时代的晚期，可翁留学元朝，从牧谿学画十年归国，立北宗的一派，是不应忘记的。"

法常与六通寺的关系，海老根聪郎等日本专家据《佛祖正传宗派图》《佛祖宗派图》《禅灯世谱》等典籍，以"径山无准师范——六通牧谿法常"为一脉相承的嫡传。六通寺牧谿既为无准弟子，六通寺又恰好在西湖边上，以如此的禅林身份、地理位置，宜乎有法常的反贾之举。加上六通寺中后来画僧辈出，如萝窗等，与法常风格极为相近，所以，佐贺东周更干脆地将法常及其周围的禅宗画家合称为"六通寺派"。

《佛祖正传宗派图》等国内未见，但由同为无准弟子的无

学祖元开山温州能仁寺的事实，结合前述法常的学识、素养、胆略来看，由他开山六通寺，并非不可能。萝窗与六通寺的关系，见于夏文彦《图绘宝鉴》卷四："僧萝窗，不知名，居西湖六通寺，与牧谿画意相伴。"据此，法常——开山六通寺——"六通寺派"的关系，应该是可信的。

法常禅画艺术的渊源，也是日本学术界比较关注的一个问题。

在禅宗中盛行顶相画和禅机画，据说无准本人也能作画，在无准的门下，还有一位叫作"门无关"或"无关普门"的画家，这些人无疑都会对法常的画艺带来一定影响。但传世无准和门无关的作品（均藏日本），都是典型的"罔两画"一类，与法常具有相当绘画修养的作风迥然不同。从法常的《写生卷》《写生蔬果图卷》（赝本）来看，所作题材与邓椿《画继》记文同《杂画鸟兽草木横披图》极为一致，可能他早在出家前已受到文同水墨的熏陶。

值得注意的是户田祯佑据笑隐大诉《蒲室集》所记：

> 吾友逊敏中得殷济川之画，盖模写达摩、宝公而下禅宗之散圣者约二十八人像。敏中博识，以为济川名画脱去畦畛，常牧谿曾从之学。

揭示了法常的禅画艺术源自殷济川。但殷济川的传历、画迹早已湮灭，《蒲室集》国内也不可见，因此，无法做进一步

的考订。

关于法常的早期经历，铃木敬在其新著《中国绘画史》中，联系当时的历史，认为绍定四年（1231）蒙古军队由陕西破蜀北诸郡，四川一带动乱不安，法常可能即于是年与大批蜀人顺长江而往东南。此说颇有参考价值。

前引刘克庄《佛鉴塔铭》中提到无准于"绍定五年奉诏住径山"，可能青年法常即于此前后放弃功名，追随这位同乡禅师遁身空门。前文推测法常的生年约在开禧三年（1207），则他到杭州并出家之时约在二十四岁，又与马臻题画诗"弱龄见手画"句相合。

此外，近现代、国内外的其他材料，如美术史、人名辞典、图录等，提到画僧法常的还有不少，但基本上没有超出上面所引资料的范围，故不赘述。

二、法常传略

综合上面的排比、梳理和考订结果，现在，我们可以给法常立传如下：

僧法常，号牧谿（一作溪，二字通借），俗姓李，蜀人。生于南宋宁宗开禧三年（1207），年轻时曾中举人。兼擅绘事，受同乡前辈文人画家文同的影响。绍定四年（1231）蒙古军由陕西破蜀北，四川震动，他随难民由长江到杭州，并与马臻等世家弟子相交游。后因不满朝廷政治的腐败而出家为僧，从

师径山寺住持无准师范佛鉴禅师。在这期间，法常受禅林艺风的熏陶而作《禅机散圣图》，曾得殷济川的指授。端平二年（1235），日僧圣一来华从无准学习佛法，与法常为同门师弟兄。淳祐元年（1241）圣一归国时，法常以《观音图》《猿图》《鹤图》三轴赠别，在日本画坛赢得极高评价。由于日本方面的努力，加上国内对法常绘画的贬斥，因此，法常的作品大都流到日本。

宝祐四年（1256）五十岁以后，法常住持西湖边的六通寺，目睹权臣误国、世事日非，于咸淳五年（1269）挺身而出，斥责贾似道。事后遭到追捕，隐姓埋名于"越丘氏家"；而禅林艺坛，从此传遍了他的死讯。直到德祐元年（1275）贾似道败绩，法常才重新露面，这时已是将近七十岁的高龄了。元至元二十八年（1291），法常与世长辞，享寿八十五岁，遗像在杭州长相寺中。

法常死后，日本禅僧还纷纷慕名而来，瞻仰他的法像，传承他的画艺。其中最有名的便是默庵灵渊和可翁。现流传日本的法常画迹，有相当一部分赝品可能出于默庵和可翁画派之手。

补　记：

《无文印》卷三记法常曾于淳祐间（1241—1252）画《锦屏山图》。锦屏山在四川嘉陵江。释文珦《潜山集》卷十一《题牧谿锦屏山图》有云："锦屏山势无双鸾，影入嘉陵江水寒；人在东南归未得，时时独展画图看。"据《四库提要》，文珦

生于 1209，约与法常同年；而且，他也曾以诗讯贾似道，与
法常志向相契，所记应该是可信的。这就进一步向我们提供了
法常里籍、秉性和活动时代的旁证。

<div align="right">（1986 年）</div>

图书在版编目（CIP）数据

宋画十讲 / 徐建融著. -- 杭州：浙江人民美术出
版社，2021.11

ISBN 978-7-5340-4632-2

Ⅰ. ①宋… Ⅱ. ①徐… Ⅲ. ①中国画—绘画研究—中
国—宋代—文集 Ⅳ. ①J212.092.44-53

中国版本图书馆CIP数据核字(2021)第146160号

宋画十讲

徐建融 著

策　　划	王叔重　陈含素	
责任编辑	傅笛扬　姚　露	
责任校对	余雅汝	
责任印制	陈柏荣	

出版发行　浙江人民美术出版社
　　　　　（杭州市体育场路347号）
经　　销　全国各地新华书店
制　　版　浙江新华图文制作有限公司
印　　刷　浙江海虹彩色印务有限公司
版　　次　2021年11月第1版
印　　次　2021年11月第1次印刷
开　　本　889mm×1194mm　1/32
印　　张　9.75
字　　数　190千字
书　　号　ISBN 978-7-5340-4632-2
定　　价　72.00元

如发现印刷装订质量问题，影响阅读，
请与出版社营销部（0571—85174821）联系调换。